秀威文哲叢書
韓晗主編

雙聲‧雙身：
當代電影中的分裂主體研究

黃資婷　著

秀威資訊‧台北

序「秀威文哲叢書」

　　自秦漢以來，與世界接觸最緊密、聯繫最頻繁的中國學術非當下莫屬，這是全球化與現代性語境下的必然選擇，也是學術史界的共識。一批優秀的中國學人不斷在世界學界發出自己的聲音，促進了世界學術的發展與變革。就這些從理論話語、實證研究與歷史典籍出發的學術成果而言，一方面反映了當代中國學人對於先前中國學術思想與方法的繼承與發展，既是對「五四」以來學術傳統的精神賡續，也是對傳統中國學術的批判吸收；另一方面則反映了當代中國學人借鑒、參與世界學術建設的努力。因此，我們既要正視海外學術給當代中國學界的壓力，也必須認可其為當代中國學人所賦予的靈感。

　　這裡所說的「當代中國學人」，既包括居住於中國大陸的學者，也包括臺灣、香港的學人，更包括客居海外的華裔學者。他們的共同性在於：從未放棄對中國問題的關注，並致力於提升華人（或漢語）學術研究的層次。他們既有開闊的西學視野，亦有扎實的國學基礎。這種承前啟後的時代共性，為當代中國學術的發展提供了堅實的動力。

　　「秀威文哲叢書」反映了一批最優秀的當代中國學人在文化、哲學層面的重要思考與艱辛探索，反映了大變革時期當代中國學人的歷史責任感與文化選擇。其中既有前輩學者的皓首之作，也有學界新人的新銳之筆。作為主編，我熱情地向世界各地關心中國學術尤其是中國人文與社會科學發展的人士推薦這些著

述。儘管這套書的出版只是一個初步的嘗試，但我相信，它必然會成為展示當代中國學術的一個不可或缺的視窗。

韓晗

2013年秋於中國科學院

哲思與書寫
——《雙聲・雙身：當代電影中的分裂主體 研究》推薦序

> 我們一直都清楚，生命即是一個陷阱般的困境：我們在不
> 被徵詢的情況下來到世上，被封困在一個我們無從選擇的
> 肉體中，而且注定一死。但，世界之袤廣卻又提供我們逃
> 離的多重可能。
>
> ——米蘭・昆德拉

　　所有人類哲思源於生命的驚異，而書寫則試圖面對與回應此
驚異後的生命處境。

　　資婷的《雙聲・雙身》碩士論文完成於2013年的夏天，到今
年終於付梓，令人欣喜。在2011年擔任成大文學院院長任內，我
創辦「成大文學家計畫」系列活動，她是我當時的超級助理。計
畫為期兩年，風風火火開展，獲得不少肯定，也出版了兩本專
書，資婷功不可沒，自此也與她結下緣分。

　　作為她的老師與碩士論文的口試委員，可看出此書的用功與
創思。就主題而言，任何人思考與書寫「分裂主體」如此巨大的
爭議性議題，就須被迫面對人類各學門已探究數千年，也將繼續
追問數千年的問題：「我是誰？」（ "Who am I ?"）。我是自
己的天使？還是魔鬼？我「在」故我痛，還是我「痛」故我在？

在劇變與去中心的年代，面對無奈、無助、無望的生命困境，當代人們該如何嘗試在建制化的牢固社會權力網絡中，抗拒、忍痛、掙脫、翻折出生命底層的嶄新皺褶？死亡作為任何生命均無法逃逸的肉體陷阱，分裂主體又如何面對或處理死亡降臨與隨之上演的儀式戲劇？愛慾與瘋癲究竟是生命文明的基石，還是殘暴的底蘊？就架構而言，面對龐大的文獻與理論，該從何處下筆，又該如何收筆？資婷選擇運用精神分析為理論主軸，輔以不少當代藝文的研究論點，創意地串連《黑天鵝》、《隔離島》、《鬥陣俱樂部》三部影片，成功鋪陳勾勒出屬於她的「雙聲」與「雙身」主體分裂詮釋，令人讚賞。

然而，此書初稿也有一般年輕學者論文書寫的通病——企圖心太強。資婷想「面對」與「回應」的問題太多，導致部分分析力道難以深入。事實上，生命的「美」來自於不斷撞擊與紀律的交織，那是一種極致繁複後的簡約與優雅，而非華麗與複雜。

令我「驚異」的是，資婷竟以三年的時光，重新思索與書寫此研究型論文，並將它改寫成一本可讀性強的大眾專書。跟其初稿對比，此書已拋開不少原先學院論文書寫的包袱（雖然還是有些艱澀的部分），透過散文文字對影像的再創作，以較為「簡約」與「優雅」的美姿重新進出論述舞台。減去不少華麗枝葉後的《雙聲‧雙身》，可說是博觀而約取，厚積而薄發，使得華麗的複雜論述，淬鍊成為一個分裂主體的完整詮釋迴圈。整本書文章閱讀下來，文筆已較為通順，情感也更細膩飽和。現在閉起眼睛，可以「看到」作者在「論文」與「散文」間既創意又節制地進出，一種美麗的紀律，一種簡約的優雅。

　　此書作為一個「美」的起點，願資婷能發展出屬於她獨特的「聲部」，持續為當代生命的豐富樣態發聲，作進一步的驚異哲思與優雅書寫。

<div align="right">賴俊雄
寫於臺南　2016年8月</div>

一種優雅，萬種風情
—— 《雙聲・雙身：當代電影中的分裂主體研究》
代序

　　臺灣成功大學黃資婷博士的處女作《雙聲・雙身：當代電影中的分裂主體研究》通過「秀威文哲叢書」出版資格的評審，得以有付梓發行的機會，使我喜悅不已。作為叢書主編，我本不應寫序，但作為資婷的多年好友，我向主動資婷提出來，一定要借這個機會，談談我自己的感想，也是對我們友誼的紀念，承蒙資婷應允，我深覺榮幸。

　　2011年，我受成功大學邀請，作為唯一一位大陸演講者來參加成功大學八十周年校慶活動，校方安排資婷負責我的接待工作。她不但秀外慧中、天生麗質，而且待人溫和淑雅、謙恭有儀，極有女中君子之風。一開始我以為她是大學本科生（後來我才知道我只比她年長一歲而已）。那次會議雖然匆匆，但資婷的淑雅風度，讓我如沐春風，給我留下了深刻的印象。

　　後來我們通過電子郵件、Facebook時常交流，因為是同齡人，所以有許多共同話題。資婷不但勤於治學，思路開闊，而且是極重感情的人，她來大陸嘉峪關、瀋陽旅行時，都不忘給我寄上明信片，這讓我特別感動。

　　去年我無意間拜讀了她的書稿《雙聲・雙身：當代電影中的分裂主體研究》，這本是她在成功大學的碩士論文，但竟然寫了十萬多字，內容詳實且視野遼遠，尤其對於一些前沿問題的把

握，可以說完全具備了一部成熟學術專著的特徵，即使與學界同類大家之著相比，亦毫不遜色。我主動提出來將她這本書送審，以嘉惠學林，沒想到很快通過並獲得了出版的機會。

資婷文如其人，寫散文、寫評論，文筆優雅清新，頗有成大老校友蘇雪林女士遺風，喜歡她的讀者不少。但資婷遇到了一些常人難以想像的困難，使做學問比常人所付出的努力要多出幾倍，但她卻笑對上帝對她的考驗，這讓我感動不已。我認為，大多數人若遭遇同樣的挫折，可能早已放棄，資婷非但對自己的事業不離不棄，而且碩士還修了兩個學科，博士又是跨專業學習，期間還創作了不少文學作品。她不斷挑戰自己的極限，碩士論文寫出了一部學術專著的水準，可見其對於學問的熱愛程度，而這本書恰是她心血的結晶。

近年來，電影當中的「分裂主體」是電影理論界所普遍關注的一個話題，作為一種文藝作品，電影本身具備傳統文學作品的敘事特質，但是它又具備鏡頭（包括蒙太奇）敘事的特殊性。《雙聲·雙身：當代電影中的分裂主體研究》從電影敘事美學的特殊性入手，立足「分裂主體」這個前沿理論，闡述了不同電影對於人類社會大時代的反映。而且，《雙聲·雙身：當代電影中的分裂主體研究》從心理驚悚片入手，結合學界的前沿理論，對1999年以來在世界影壇飽受爭議的三部電影——戴倫·艾洛諾夫斯基《黑天鵝》、馬丁·史柯西斯《隔離島》與大衛·芬奇《鬥陣俱樂部》進行了細緻入微的探討，可以說是發前人未發之聲，其學術價值與前瞻性不言而喻。而且這本書文筆細膩溫婉，打破了電影學研究著述難度難懂的怪圈，可謂心中有一種優雅，筆下便有萬種風情。

　　資婷是一個敏而多思、勤於筆耕的青年學者，她有才情，有情懷，這本書是她學術生涯的一個重要里程碑，這預示著她將會在治學與創作的道路上有更為精彩的華章。我虔誠地祝福這位親愛的老友：人生如夢，相信你永遠是這場夢的造夢者。

<div style="text-align: right">

韓晗

2016年7月31日，於廣州

</div>

目次
CONTENTS

序

Ma Bohème

Je m'en allais, les poings dans mes poches crevées;

Mon paletot soudain devenait idéal;

J'allais sous le ciel, Muse, et j'étais ton féal;

Oh! là là! que d'amours splendides j'ai rêvées!

Mon unique culotte avait un large trou.

Petit-Poucet rêveur, j'égrenais dans ma course

Des rimes. Mon auberge était à la Grande-Ourse.

Mes étoiles au ciel avaient un doux frou-frou

Et je les écoutais, assis au bord des routes,

Ces bons soirs de septembre où je sentais des gouttes

De rosée à mon front, comme un vin de vigueur;

Où, rimant au milieu des ombres fantastiques,

Comme des lyres, je tirais les élastiques

De mes souliers blessés, un pied près de mon cœur!

Arthur Rimbaud

謹將本文獻給我的父親與母親，以及這段虛擲年華的歲時。

2016年・處暑・於南都

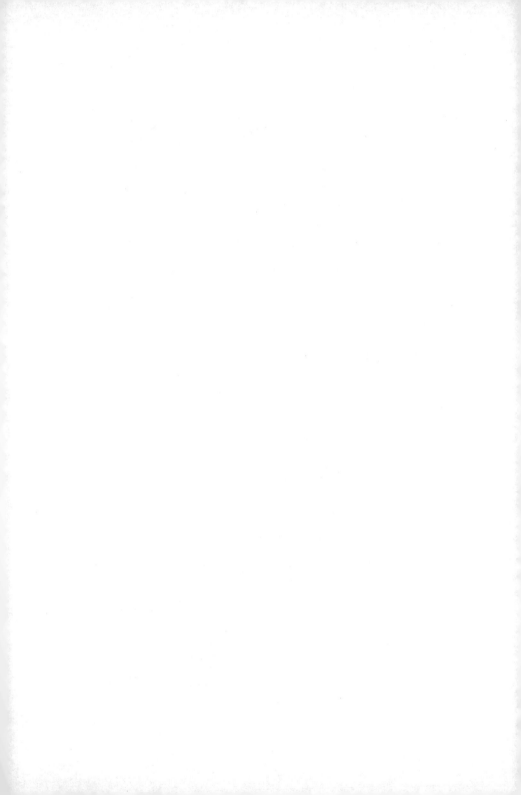

緒論

> 我的傷口先於我存在，我被生下來只為肉身化它。
>
> ──Joë Bousquet[1]

一、創傷世代裡的雙數主體

如果有天，一覺醒來，成了卡夫卡《變形記》裡的老糞蟲，該如何挈帶土星的憂鬱，面對荒腔走板的人生？

七〇年代出生的我輩，不用親上戰場，只需要打開電視、電腦，血淋淋的傷口足以讓我們身歷其境，如《入侵腦細胞》（The Cell，2000）這部幾乎將所有當代重要藝術作品含括入裡的電影，女主角為精神科醫師凱薩琳狄恩（Catherine Deane，由Jennifer Lopez飾演），她為了拯救失蹤少女，潛入精神病患者的潛意識（Unconscious），被金碧燦煌的繁複景象震懾，迷失在夸麗靡艷的大腦皮質褶皺裡，只有當FBI探員對她說著那些觸動內心底處的精神傷口，她接收到痛感，纔能自虛擬世界醒來。

畫家柏若荷・艾婷爵（Bracha L. Ettinger，1948-）以「創傷世代」為當代命名，敏銳且神經質的斷言：「在今日的藝術，我們已經從幻象移轉至創傷。」[2]預告此世代的人類為精神傷口而

[1] 翻譯轉引自楊凱麟，〈二（特異）點與一（抽象）線──德勒茲思想的一般拓樸學〉，《臺大文史哲學報》，第24期，2006年5月，頁177。

[2] B. L. Ettinger, "Wit(h)nessing Trauma and the Matrixial Gaze," The Matrixial Borderspace/Bracha L. Ettinger, ed. B. Massumi , Minneapolis : University of

生，然而，精神傷口的成形往往有太多故事，並需要時間發酵，觀者必須扮演偵探角色，它不像肉體上的傷口會留下直截瘢痕，甚至有極大可能純屬子虛。

自笛卡爾以來，「＿＿＿先於存在」前頭的填空遊戲從未終止，當代的括弧中理所當然被填上傷口二字，這些創口出現的時間遠早過主體肉身，在各種形式的藝術裡怒放異色之花。

不可諱言，眾多藝術形式中，電影如夢的擬真性加劇分裂（Splitting）作為主體（subjet）無法遁逃之生存模式。這或許可以說明解離性身分疾患（Dissociative Identity Disorder）幾乎等於近年電影的票房保證——它既能達成戲劇上的反轉效果，也反映了時代精神——「因為任何一件藝術品，不僅是美學上的存在，它也同時具有歷史性的價值」[3]，這種戲劇化的迴環曲折時常被納入文學與電影作品，最早可追溯至1886年史蒂文生（Robert Louis Stevenson）出版小說《化身博士》（*The Strange Case of Dr. Jykell and Mr. Hyde*）。1931年，導演魯本‧馬摩里安（Rouben Mamoulian）據此攝製同名電影開啟先鋒，成為導演們攄轉結局的主要情節之一[4]，也呼應精神科醫師瑪琳‧史坦伯格（Marlene Steinberg）之研究，她指出種種精神疾患中，解離症是當代潛

Minnesota Press, c2006. pp. 147-148.轉引自葛莉賽達‧波洛克著（Griselda Pollock），倪明萃譯，〈創傷年代的美學感同與見證〉，《藝術學研究》，第8期，2011年，頁75。

[3] 雅岡（Giulio Carlo Argan）、法喬樂（Fagiolo Maurizio）著，曾堉、葉劉天增譯，《藝術史學的基礎》，臺北市：東大圖書公司出版，1992年，頁8。

[4] 《化身博士》於2013年被改編為美劇《心魔》（Do No Harm）持續發燒，除了電影對解離題材的著迷之外，2015年出現Kill me , Heal me與《海德、哲基爾與我》與多重人格有關的電視劇，高收視率也反映了觀眾對此題材的喜愛。

藏的流行病之一，當主體無法承受與面對現實，製造出另一分身與創傷對峙，是為解離性身分疾患。本書試圖在此流行趨勢下，藉由分析文本來歸釐出何為主體分裂的創傷之核（traumatic kernel）。

先談本文語脈中的主體概念。

主體性一直是西方哲學以來長久的核心議題，從美學與歷史價值而言，放置於時代網絡下，分裂主體的重要性早已不言而喻，探討精神分裂與解離症狀的電影日新月異，導演該如何賦予這種題材新的生命？「我們背負著無比沉重的創傷（進入二十一世紀），藝術的美學感同和見證，讓創傷意識浮現於文化表層」[5]，歷經二戰後貌似現世安好的今日，對世界末日的恐懼仍是未曾中止的惱惱威脅。自2012年馬雅預言，到2015年美國基督教團體「電子聖經團契」（eBible Fellowship）信誓旦旦聲稱世界即將終結，諸多預言尚未兌現，對終止的好奇與恐懼，成了種種災難電影之宣傳手法，背後無以名狀的焦慮感，透過類似主題反覆重演，究竟是什麼樣的創傷意識作祟？心理驚悚片（Psychological thriller films）又是最直接面對人類恐懼與焦慮之電影類型，以此為主要創作素材之導演，除了經典性愛、嗜血、暴力等鏡頭與商業炒作之外，影片裡有意無意隱匿著甚麼樣的精神寄託有待我們挖掘？

精神分析作為與電影關係最親暱的研究方法，羅伯特・史坦

5　B. L. Ettinger, "Wit(h)nessing Trauma and the Matrixial Gaze," The Matrixial Borderspace/Bracha L. Ettinger, ed. B. Massumi , Minneapolis : University of Minnesota Press, c2006. pp. 147-148.轉引自葛莉賽達・波洛克著（Griselda Pollock），倪明萃譯，〈創傷年代的美學感同與見證〉，頁75。

（Robert Stam）在〈精神分析〉[6]中開宗明義點道「與其說精神分析電影理論與電影符號學漸行漸遠，倒不如說精神分析電影理論是電影符號學發展下的產物。」[7]，對電影敘事之拆解，也是對人類複雜的思考再度詮釋。從電影製作乃至觀看場所的擇定，與佛洛伊德主張人類潛意識運作模式極為相似，說明電影符號學中的精神分析理論，主體及慾望為最主要探究之對象。羅如斯定位精神分析學中主體之概念：

> 主體一詞表示一與個人有關聯——但不等同於個人——的關鍵性概念，意味著一整個範圍的決定因素（社會的、政治的、語言上的、意識型態上的、心理上的），其間交錯複雜以便於界定主體究為何。主體拒斥自我為一固定實體的觀念，而隱約意味著由潛意識和文化而有異的指示會意操作下的建構過程。[8]

主體不完全等同於個人，也非一固定實體，決定主體之因也不僅限於心理、社會等等範疇，而是諸多元素槃根錯節融雜於一體。精神分析學中，佛洛伊德扭轉了笛卡爾（Rene Descartes）

[6] 張梨美將精神分析學（Psychoanalysis）譯為心理分析，在此處筆者為了與心理學做區隔，統一譯為精神分析。

[7] 羅伯特‧史坦、羅伯特‧柏戈恩、佛立特曼‧路易斯（Robert Stam、Robert Burgoyne、Sandy Flitterman-Lewis）合著，張梨美譯，《電影符號學的新語彙》，臺北市：遠流出版事業股份有限公司，1997年，頁205。

[8] 羅伯特‧史坦、羅伯特‧柏戈恩、佛立特曼‧路易斯（Robert Stam、Robert Burgoyne、Sandy Flitterman-Lewis）合著，張梨美譯，《電影符號學的新語彙》，臺北市：遠流出版事業股份有限公司，1997年，頁205-206。

「我思故我在」的主體概念，以（無意識的）「它想」取代「我思」，也就是著名的 "Wo Es war, soll Ich werden."[9]，到了拉岡（Jacques Lacan），主體成了「我在我不思」；換言之，笛卡爾的主體，是在我思索、思考、思辯時體現，佛洛依德的主體則是無意識的主體，拉岡把佛洛伊德的主體帶入語言結構，認為主體是在話語的作用下形成，存在於象徵界的認同，在語言先於意識之前，「主體是『它說』的結果，『它說』不知道自己到底在說麼。」[10]，並以發生學與結構學的角度建構主體理論，前者如鏡像階段（the mirror stage）、伊底帕斯情結（Oedipus Complex）等說明主體之發生與發展；後者則將主體分為想像界（the imaginary）、象徵界（the symbolic）和實在界（the real）三個層次（ORDERS）[11]。這些解讀主體所側重之面向，讓學者們進一步提問何謂分裂主體？

典型拉岡的闡釋，佛洛伊德以後，嬰孩在鏡子前發生了什麼，「為何、如何有意識的主體會如此與其一部分表像分離？」[12]，釐析戀物癖在自我與現實間產生裂痕之因，是在拒認（Verleugnung）之基礎上，主體誕生於與母親原初分離，當父親角色介入母親與嬰兒之間的關係，形成父、母、主體之伊底帕

[9] 引用林耀盛、龔卓軍之翻譯為「它在哪裏，我亦應當跟隨」，〈我的傷口先於我存在？從創傷的精神分析術到倫理現象學作為本土心理治療的轉化〉，《應用心理研究》第41期，2009年3月，頁185。

[10] 納塔莉‧沙鷗（Nathalie Charraud）著，郭真珍譯，〈雅各‧拉康：慾望倫理〉，《慾望倫理：拉康思想引論》，廣西：灕江出版社，2013年，頁14。

[11] 王國芳、郭本禹，《拉岡》，臺北市：生智文化事業有限公司，1997年，頁128。

[12] 拉普朗虛與尚-柏騰‧彭大歷斯（Jean Laplanche & J.-B. Pontalis）合著，沈志忠、王文基譯，《精神分析辭彙》，頁74。

斯三角家庭結構，主體遂進入象徵秩序，被一道隔離線（BAR）穿越，「永遠只能處於自身分離、分裂或疏離的狀態」。[13]主體的認同始終立基於對自我的誤認，職是之故，分裂性主體於焉降生，所有衍生出來的自憐與自傷至死方休。

精神分析學（Psychoanalysis）與心理學（Psychology）對「分裂」的解讀有些許歧異，後繼研究者納塔莉・沙鷗（Nathalie Charraud）認為此一概念的根本差別在於：精神分析學認為無意識的主體是徹底分裂的主體；而心理學仍相信有一個完整的主體存在，分裂被視為一種病徵。她進一步解讀對拉岡與佛洛伊德而言，對「因無意識而遭受分裂的主體」問題之注重，是精神分析學與哲學不同處。[14]

終結主體分裂現象的唯一途徑僅有死亡。死亡驅力（Death drive）為佛洛伊德（Sigmund Freud，1856-1939）晚期所提出的概念，它獨立於快感原則，「死亡驅力首先導向內在，並傾向自我毀滅，之後將會以侵略破壞欲力的形式導向外在」[15]。《超越快樂原則》（beyond the pleasure principle）第六章指出與強制性重複（repetition-compulsion）相互對應，佛氏以人們在面對愛人死亡後也認為自己快活不下去這種崇高化的死亡的狀態，歸結出死亡是內部存在的規律的必然結果此一假說，引用魏斯曼（A.

[13] 狄倫・伊凡斯（Dylan Evans）著，劉紀蕙等譯，《拉岡精神分析辭彙》，頁323。

[14] 納塔莉・沙鷗（Nathalie Charraud）著，鄭天喆譯，〈當代拉康〉，《慾望倫理：拉康思想引論》，廣西：漓江出版社，2013年，頁21-31。

[15] 拉普朗盧與尚-柏騰・彭大歷斯（Jean Laplanche & J.-B. Pontalis）合著，沈志忠、王文基譯，《精神分析辭彙》，臺北市：行人出版社，2000年，頁400。

Weismann）將生物分成「肉體必死」、「種質不死」[16]二部分，區分兩種本能，「肉體必死」導引出生命體趨向死亡；「種質不死」則是生之本能，進一步將力比多（libido）運用到細胞間的關係，「我們的觀點從一開始就是二元論的，今天比以往更加堅定，因為我們不稱這種對立傾向為自我本能與性本能，而是生的本能和死的本能。」[17]到了拉岡（Jacques Lacan，1901-1981），將死亡驅力放在R.S.I（真實層、符號層、想像層）討論與文化結合，加重死亡驅力的重要性，「每一個驅力實際上都是死亡驅力」[18]。以主體的分離徹頭徹尾理解到仍然活著的事實，以對死亡的沈迷及畏懼畫下休止符。傷口與肉身互為因果。

二、文本選擇與回顧

如何選出三部作品來代表當代電影中的分裂主體？在時間範圍的擬定上，選擇千禧年前夕的1999年為斷代，2013年作結，自IMDB所列的TOP 250名單中篩選（如表一），與同年IMDB心理驚悚片之類型排名前二十中（詳見表二）進行比對，可發現《靈異第六感》（The Sixth Sense，1999）、《鬥陣俱樂部》（Fight Club，1999）、《記憶拼圖》（Memento，2000）、《噩夢輓歌》（Requiem for a Dream，2000）、《怵目驚魂二十八天》（Donnie

[16] 種質（germ-plasm），指在生殖細胞上留給後代的遺傳物質。

[17] 佛洛伊德（Sigmund Freud）著，楊韶剛等譯，《超越快樂原則》，臺北市：知書房，2000年，頁82-83。

[18] 狄倫·伊凡斯（Dylan Evans）著，劉紀蕙等譯，《拉岡精神分析辭彙》，臺北市：巨流圖書公司，2009年，頁53-54。

Darko，2001）、《頂尖對決》（The Prestige，2006）、《全面啟動》（Inception，2010）、《黑天鵝》（Black Swan，2010）、《隔離島》（Shutter Island，2010）等九部片與TOP 250名單重疊，足可看出這幾部影片頗受閱聽眾（audience）喜愛。

上述九部作品當中，筆者將集中在《鬥陣俱樂部》、《黑天鵝》、《隔離島》於後續章節裡進行討論。

表一：IMDb TOP 250之1999-2013上映片單					
NO	Rank	Rating	Title	中文譯名	Directors
1	7	8.9	The Dark Knight (2008)	蝙蝠俠：黑暗騎士	Christopher Nolan
2	9	8.8	The Lord of the Rings: The Return of the King (2003)	魔戒三部曲：王者再臨	Peter Jackson
3	10	8.8	Fight Club (1999)	鬥陣俱樂部	David Fincher
4	12	8.8	The Lord of the Rings: The Fellowship of the Ring (2001)	魔戒首部曲：魔戒現身	Peter Jackson
5	14	8.7	Inception (2010)	全面啟動	Christopher Nolan
6	19	8.7	The Matrix (1999)	駭客任務	Andy Wachowski, Lana Wachowski
7	20	8.7	The Lord of the Rings: The Two Towers (2002)	魔戒二部曲：雙城奇謀	Peter Jackson
8	21	8.7	Cidade de Deus (2002)	上帝之城	Fernando Meirelles Kátia Lund
9	34	8.5	Memento (2000)	記憶拼圖	Christopher Nolan
10	41	8.5	Sen to Chihiro no kamikakushi (2001)	神隱少女	Hayao Miyazaki
11	45	8.5	Django Unchained (2012)	決殺令	Quentin Tarantino
12	48	8.5	The Pianist (2002)	戰地琴人	Roman Polanski
13	49	8.4	The Dark Knight Rises (2012)	黑暗騎士：黎明昇起	Christopher Nolan

14	51	8.4	The Departed (2006)	神鬼無間	Martin Scorsese
15	55	8.4	American Beauty (1999)	美國心玫瑰情	Sam Mendes
16	59	8.4	Toy Story 3 (2010)	玩具總動員3	Lee Unkrich
17	60	8.4	WALL·E (2008)	瓦力	Andrew Stanton
18	61	8.4	Das Leben der Anderen (2006)	竊聽風暴	Florian Henckel von Donnersmarck
19	62	8.4	Intouchables (2011)	逆轉人生	Olivier Nakache, Eric Toledano
20	63	8.4	The Green Mile (1999)	綠色奇蹟	Frank Darabont
21	64	8.4	Gladiator (2000)	神鬼戰士	Ridley Scott
22	67	8.4	Le fabuleux destin d'Amélie Poulain (2001)	艾蜜莉的異想世界	Jean-Pierre Jeunet
23	68	8.4	The Prestige (2006)	頂尖對決	Christopher Nolan
24	76	8.3	Requiem for a Dream (2000)	噩夢輓歌	Darren Aronofsky
25	78	8.3	Eternal Sunshine of the Spotless Mind (2004)	王牌冤家	Michel Gondry
26	85	8.3	Oldeuboi (2003)	原罪犯	Chan-wook Park
27	104	8.3	Batman Begins (2005)	蝙蝠俠：開戰時刻	Christopher Nolan
28	105	8.3	Jodaeiye Nader az Simin (2011)	分居風暴	Asghar Farhadi
29	107	8.3	Inglourious Basterds (2009)	惡棍特工	Quentin Tarantino
30	108	8.3	Snatch. (2000)	偷拐搶騙	Guy Ritchie
31	111	8.2	El laberinto del fauno (2006)	羊男的迷宮	Guillermo del Toro
32	112	8.2	Der Untergang (2004)	帝國毀滅	Oliver Hirschbiegel
33	114	8.2	Up (2009)	天外奇蹟	Pete Docter, Bob Peterson
34	125	8.2	Gran Torino (2008)	經典老爺車	Clint Eastwood
35	136	8.1	No Country for Old Men (2007)	險路勿近	Ethan Coen, Joel Coen

36	138	8.1	Sin City (2005)	萬惡城市	Frank Miller, Robert Rodriguez, Quentin Tarantino
37	142	8.1	The Sixth Sense (1999)	靈異第六感	M. Night Shyamalan
38	150	8.1	The Avengers (2012)	復仇者聯盟	Joss Whedon
39	151	8.1	Hotel Rwanda (2004)	盧安達飯店	Terry George
40	152	8.1	Kill Bill: Vol. 1 (2003)	追殺比爾1	Quentin Tarantino
41	153	8.1	Warrior (2011)	勇者無敵	Gavin O'Connor
42	154	8.1	El secreto de sus ojos (2009)	謎樣的雙眼	Juan José Campanella
43	160	8.1	V for Vendetta (2005)	V怪客	James McTeigue
44	161	8.1	Into the Wild (2007)	阿拉斯加之死	Sean Penn
45	162	8.1	Finding Nemo (2003)	海底總動員	Andrew Stanton, Lee Unkrich
46	165	8.1	How to Train Your Dragon (2010)	馴龍高手	Dean DeBlois, Chris Sanders
47	166	8.1	The King's Speech (2010)	王者之聲：宣戰時刻	Tom Hooper
48	168	8.1	There Will Be Blood (2007)	黑金企業	Paul Thomas Anderson
49	173	8.1	Million Dollar Baby (2004)	登峰造擊	Million Dollar Baby
50	177	8.1	Donnie Darko (2001)	怵目驚魂28天	Richard Kelly
51	180	8.1	Mary and Max (2009)	巧克力情緣	Adam Elliot
52	182	8.1	Amores perros (2000)	愛是一條狗	Alejandro González Iñárritu
53	183	8.1	Black Swan (2010)	黑天鵝	Darren Aronofsky
54	184	8.1	The Bourne Ultimatum (2007)	神鬼認證：最後通牒	Paul Greengrass
55	187	8.1	Hauru no ugoku shiro (2004)	霍爾的移動城堡	Hayao Miyazaki
56	190	8	A Beautiful Mind (2001)	美麗境界	Ron Howard
58	193	8	Life of Pi (2012)	少年PI	Ang Lee

59	196	8	The Hobbit: An Unexpected Journey (2012)	哈比人：意外旅程	Peter Jackson
60	198	8	Slumdog Millionaire (2008)	貧民百萬富翁	Danny Boyle, Loveleen Tandan
61	210	8	The Artist (2011/I)	大藝術家	Michel Hazanavicius
62	212	8	Mou gaan dou (2002)	無間道	Wai-keung Lau, Alan Mak
63	214	8	Pirates of the Caribbean: The Curse of the Black Pearl (2003)	神鬼奇航：鬼盜船魔咒	Gore Verbinski
64	216	8	Monsters, Inc. (2001)	怪獸電力公司 3D	Pete Docter, David Silverman, Lee Unkrich
65	217	8	Salinui chueok (2003)	殺人回憶	Joon-ho Bong
66	219	8	District 9 (2009)	第九禁區	Neill Blomkamp
67	220	8	Harry Potter and the Deathly Hallows: Part 2 (2011)	哈利波特死神的聖物 Part 2	David Yates
68	221	8	Yip Man (2008)	葉問	Wilson Yip
69	222	8	Le scaphandre et le papillon (2007)	潛水鐘與蝴蝶	Julian Schnabel
70	223	8	Star Trek (2009)	星際爭霸戰	J.J. Abrams
71	224	8	Ratatouille (2007)	料理鼠王	Brad Bird, Jan Pinkava
72	228	8	Shutter Island (2010)	隔離島	Martin Scorsese
73	231	8	Incendies (2010)	烈火焚身	Denis Villeneuve
74	232	8	3 Idiots (2009)	3個傻瓜	Rajkumar Hirani
75	235	8	Taare Zameen Par (2007)	心中的小星星	Aamir Khan
76	238	8	Mystic River (2003)	神秘河流	Clint Eastwood
77	241	8	Bom yeoreum gaeul gyeoul geurigo bom (2003)	春去春又來	Ki-duk Kim
78	243	7.9	The Perks of Being a Wallflower (2012)	壁花男孩	Stephen Chbosky

79	245	7.9	The Help (2011)	姊妹	Tate Taylor
80	250	7.9	Big Fish (2003)	大智若魚	Tim Burton

資料來源：http://www.imdb.com（檢索日期：2013年05月15日），黃資婷整理。

表二：IMDb心理驚悚片票選前二十名					
NO	Title	Directors	Year	Rate	Ratings
1	Fight Club	David Fincher	1999	8.9	736,592
2	Inception	Christopher Nolan	2010	8.8	756,594
3	Se7en	David Fincher	1995	8.7	563,537
4	The Usual Suspects	Bryan Singer	1995	8.7	440,132
5	The Silence of the Lambs	Jonathan Demme	1991	8.7	473,317
6	Rear Window	Alfred Hitchcock	1954	8.7	194,448
7	Memento	Christopher Nolan	2000	8.6	507,628
8	The Shining	Stanley Kubrick	1980	8.5	342,853
9	A Clockwork Orange	Stanley Kubrick	1971	8.4	325,729
10	The Prestige	Christopher Nolan	2006	8.4	445,278
11	Requiem for a Dream	Darren Aronofsky	2000	8.4	345,330
12	Les diaboliques	Henri-Georges Clouzot	1955	8.2	24,445
13	Strangers on a Train	Alfred Hitchcock	1951	8.2	58,149
14	The Sixth Sense	M.Night Shyamalan	1999	8.2	432,677
15	Dial M for Murder	Alfred Hitchcock	1954	8.2	58,739
16	Donnie Darko	Richard Kelly	2001	8.1	365,645
17	Black Swan	Darren Aronofsky	2010	8.1	336,605
18	Shutter Island	Martin Scorsese	2010	8	384,604
19	Mulholland Dr.	David Lynch	2001	7.9	164,004
20	Peeping Tom	Michael Powell	1960	7.7	14,927

資料來源：http://www.imdb.com/list/G0YQVvpJCK4/?start=1&view=compact&sort=list orian:asc&defaults=1&scb=0.9892884236760437（檢索日期：2013年05月18日），黃資婷整理。

回顧恐怖片的發展史：

> 恐怖電影的歷史，本質上就是二十世紀的焦慮史。童話、
> 民間傳奇和哥德派浪漫故事強調舊世界的憂慮，現代恐怖
> 電影卻勾勒出新世界的恐懼，並以工業、技術和經濟決定
> 論的基本理論，來描繪新世界的特徵。[19]

英國提塞德大學（University of Teesside）教授保羅・韋爾斯
（Paul Wells）在《戰慄恐怖片：失聲尖叫電影院》（The Horror
Genre: From Beelzebub to Blair Witch）首章直言為何他長期關注恐怖
片之歷史。二十世紀以來，恐怖片的發展反映現代社會情境下人
們內心的恐懼，「恐怖電影比其他任何電影類型更質疑改革的深
層效果，也更能夠回應社會、科學和哲學思想新近形成的重要論
述。」[20]，在電影類型裡，恐怖片更能與「社會」、「科學」、
「哲學思想」互動。我們也從恐怖片的賣座，感受到二十世紀現
代人的焦慮。精神分析（Psychoanalysis）往往被視為分析恐怖片
的重要方法學之一，心理驚悚片（Psychological thriller films）被歸
類在恐怖電影（Horror Film）下的子項目，

[19] 保羅・韋爾斯（Paul Wells）著、彭小芬譯，《戰慄恐怖片：失聲尖叫電影
院》，臺北：書林出版有限公司，2003年，頁7。保羅・韋爾斯亦不諱言
恐怖片的類型沒有清楚界定之範疇，「企圖釐清這個類型的屬性是沒甚
麼用的，還不如把任何一個文本中的特殊元素放在特定的歷史時刻中，
再根據這個基礎進行分析會更有建設性。」保羅・韋爾斯（Paul Wells）
著、彭小芬譯，《戰慄恐怖片：失聲尖叫電影院》，頁13。

[20] 保羅・韋爾斯（Paul Wells）著、彭小芬譯，《戰慄恐怖片：失聲尖叫電影
院》，頁7。

佛洛伊德的理論，還有精神分析的出現，徹底改變了人類
認知自我的方式。從他對意識架構的研究中顯示，在可觀
察的社會行為規範之下，還有更「原始」的意識層面存
在。他認為潛意識思想的核心，即為受到壓抑與未經修飾
的情感，而夢境往往透露出與人真正本性相關的意義。諷
刺的是，精神分析本身也被當成一項了解電影的工具，這
意味著電影跟夢境運作的方式其實很類似，兩者都會暴露
一些爭議，這些爭議不是無法明確舉證，就是已經被轉移
成另外一種形式。恐怖片無可避免地面臨大量精神分析評
論……，現階段只需要說到佛洛伊德的理論被用來支撐這
個類型中的某種自覺，這種自覺逐漸地和「瘋狂」、「異
常」、「變態」結合，形成恐怖文本中的關鍵方向。[21]

「電影與夢境」的相似性再度被強調，保羅・韋爾斯認為恐怖
片所打造的怪物「一如往昔，『全都是想像出來的』」[22]，並進
一步將恐怖片之發展分成兩個階段：一是「共識與框架（1919-
1960）」，二是「混亂瓦解（1960-2000）」。劃分的里程碑乃是
《驚魂記》，希區考克（Alfred Hitchcock，1899-1980）導演這部巨
作標誌了恐怖類型電影的後現代階段，提出兩種主要模式：

> 可以說，《驚魂記》啟發了二十世紀後期的恐怖片
> 的兩種主要模式。首先，《驚魂記》「終結」了恐怖片，

[21] 保羅・韋爾斯（Paul Wells）著、彭小芬譯，《戰慄恐怖片：失聲尖叫電影
院》，頁11-12。

[22] 保羅・韋爾斯（Paul Wells）著、彭小芬譯，《戰慄恐怖片：失聲尖叫電影
院》，頁12。

預告了這個類型的後現代時期的來臨。它識別、含蓄地綜
合並清楚地表達出恐怖片的核心意義：性心理與身心失調
的憂慮、反社會的暴力需求、現存社會結構的不穩定與不
當本質，以及「死亡」壓迫性的無所不在……

　　第二個模式可視為矛盾的寫實主義，理由是恐怖情節
被安排在現實背景中，呈現出來的卻是本質上與道德無關的
事項，或許可以說劇本中的道德和倫理確定性無從捉摸。[23]

恐怖片無論是在電影本質與詮釋內容上，皆運用了精神分析的特
點。那如何區分恐怖片與驚悚片（Thriller）之疆界？保羅・韋爾
斯的定義下，將驚悚片含括在恐怖片之中；英國埃克塞特大學電
影學教授蘇珊・海沃德（Susan Hayward）直言驚悚片／心理驚悚
片為難以定義的電影類型（genre），無論黑色電影、匪徒片、科
幻片、恐怖片等等，都可以被歸類於驚悚片之下，並指出「有些
更追求純粹的人則把恐怖片和驚悚片分開，因為驚悚片是讓觀眾
（audience）慢慢地感到恐懼。」[24]、「心理驚悚片的構成是基於
施虐受虐狂、瘋狂和窺視癖（voyeurism）」仍嫌不足。

　　然恐怖片與驚悚片仍未有精準的定義與區隔，以希區考克
《驚魂記》為例：保羅・韋爾斯將視為希區考克的恐怖片轉向，在
此之前的作品皆為驚悚片；而蘇珊・海沃德則認為希區考克是現
代驚悚片之發明者，這部作品是經典驚悚片之代表，「在他敘事

[23] 保羅・韋爾斯（Paul Wells）著，彭小芬譯，《戰慄恐怖片：失聲尖叫電影
院》，頁126-127。
[24] 蘇珊・海沃德（Susan Hayward）著，鄒贊、孫柏、李玥陽譯，《電影研究
關鍵詞》，北京：北京大學出版社，2013年，頁559。

（narrative）的中心，往往有一個簡單的、通常是圍繞愛情或者金錢的主題，但這個主題不是吸引並使觀影者（spectator）著迷的因素。希區柯克基本上是靠製造延宕來使情節和懸念展開的。」[25]兩人切入角度不同，蘇珊・海沃德強調導演的藝術手法賦予影片驚悚元素，保羅・韋爾斯則以恐怖片的核心意義來歸類導演作品。

　　為了有效分析導演如何處理想像中的分裂主體，筆者採取折衷的詮釋，不涉及恐怖片或驚悚片之本質論辯。將心理驚悚片定位為導致電影中主體的恐懼之因，是自我意識的映射，閱聽眾面臨的怪物不在是外星人、吸血鬼、活屍、變形扭曲之生物、畸形人等等虛擬化的絕對他者／異類，在當代，人類面對最大的怪物便是自我。在這個條件下，簡單說明為何剔除《靈異第六感》、《記憶拼圖》、《噩夢輓歌》、《恍目驚魂二十八天》、《頂尖對決》、《全面啟動》這幾部電影作為分析文本。

　　克里斯多福・諾蘭（Christopher Nolan，1970-）無疑是這個世代以拍攝心理驚悚片聞名的導演，從表二中，我們可以發現在二十部影片裡，由他執導便占了三部，《記憶拼圖》、《頂尖對決》、《全面啟動》。《記憶拼圖》展現高超的蒙太奇式剪接手法，使得記憶不再僅是劇中男子的記憶，同時也是考驗著觀眾的記憶。透過電影形式豐富了簡單的故事情節。以順敘、倒敘兩條主軸編織，倒敘的時間軸為彩色，順序的時間軸為黑白，辯證主角認定的情感真實與電影裡設定的現實之落差。在角色設定上，讓主角罹患解離性失憶症（Dissociative amnesia）[26]，僅擁有短期

[25] 蘇珊・海沃德（Susan Hayward）著，鄒贊、孫柏、李玥陽譯，《電影研究關鍵詞》，頁559。

[26] 瑪琳・史坦伯格（Marlene Steinberg, M.D.）醫師將解離症區分為五種：

記憶，陷入時間的黑洞，必須不斷重複。男主角深愛著妻子，妻子被姦殺後想為她復仇，為了避免自己遺忘，主角在身上多處刺青。於主角的記憶中，他職業仍是律師時，某個委託人故事總不會被忘記，一對夫妻深愛著對方，但有一天丈夫遭遇不幸罹患了失憶症，妻子為了測試丈夫是否真的失憶，短時間內一次次要她丈夫為她施打治療糖尿病的針劑，後來妻子死於丈夫手裡。當男主角從種種線索發現委託人的故事正是主角自身的故事，真正殺死妻子之人是自己時，他選擇拒絕接受現實，並在身上留下錯誤線索，周而復始的為妻子報仇。

克里斯多福・諾蘭編導的另一部精采作品《頂尖對決》，說的則是兩位魔術師惡鬥的故事。第一位魔術師勞勃安吉爾（Robert Angier，由休傑克曼飾演）的妻子，在一場魔術演出中喪生，原因是無法掙脫另一位魔術師艾佛瑞波登（Alfred Borden，由克里斯丁貝爾飾演）所綁的結，自此之後，勞勃安吉爾一直想要尋找藏在艾佛瑞波登內心中的祕密——究竟是他在妻子手上綁了雙層結，亦或者是妻子當天體力不佳，直到他某天開始不再害怕因魔術戲法殺生，也不再想要知道綁住妻子的結為何，而是試圖要找出艾佛瑞波登瞬間移動此一魔術的「祕密」。

「解離性失憶」（Dissociative amnesia）、「解離性遁走」（Dissociative fugue）、「自我感喪失」（Depersonalization disorder，另譯失實症）、「解離性身分疾患」（Dissociative Identity Disorder，DID）、「其他未註明之解離性疾患」（Dissociative disorder not otherwise specified，DDNOS）。記憶拼圖中的男主角是屬於第一種「解離性失憶」的典型反應。瑪琳・史坦伯格（Marlene Steinberg, M.D.）、瑪辛史諾（Maxine Schnall）合著，張美惠譯，《鏡子裏的陌生人：解離症：一種隱藏的流行病》，臺北：張老師文化事業股份有限公司，2004年，頁66。

結局揭開謎底，艾佛瑞波登並非會瞬間移動，而是靠雙胞胎的幫忙，兩人共享一個人生，所以當其中一個波登被關入牢裡，另一個波登能跟蹤安吉爾，並為之報仇。電影反覆提到偉大的魔術是需要自我犧牲，更強調「觀看」的重要性，眼見不為憑，魔術師如何透過技法創造一個虛擬世界來欺瞞觀眾之眼。

　　《全面啟動》，上映時間與《隔離島》相近，男主角皆為李奧納多（Leonardo DiCaprio），兩個角色也都歷經喪妻之痛，讓主角難以自創傷中清醒，他飾演柯柏（Cobb，The Extractor），IMDb將之歸類為動作（Action）、冒險（Adventure）、神秘（Mystery）之類型[27]，導演將重心擺放在對夢境之建構與詮釋，如何在天馬行空的想像中設立結構。劇情針對重塑與竄改「夢境」及潛意識的可能性進行想像嘗試，「人心中的一道意念是最強韌的寄生物，難以拔除、無可抹滅。」此句話貫穿電影核心，可看出導演對於電影在夢境、記憶與真實中的探索，並使用平行蒙太奇（parallelism montage）[28]的剪接技法，將夢境中的第一層、第二層、第三層、第四層串聯起來，呈現氣勢磅礴、層層套疊的夢中夢，而柯柏之妻便是墜跌於夢境與真實之間，分不清自己究竟身處夢境亦或是現實世界，最後選擇自殺，這個創傷同時也使得柯柏在虛擬夢境中，總有一個破壞任務的反對黨。開放式結局引起影評人對於柯柏最後有沒有回到現實展開討論。從這三部作品中，可以發現導

[27] 網址：http://www.imdb.com/title/tt1375666/?ref_=fn_al_tt_1（檢索日期：2013年04月27日）

[28] 「平行指的是將兩個同時進行的事件對剪在一起，以產生互相評比與彼此渲染的效果。」井迎兆著，《電影剪接美學——說的藝術》，臺北：三民書局出版社，2006年，頁229。

演著重於電影時間的重組、記憶與夢境、真實與虛構等議題，向閱聽眾展現了三種層面對於「真實」的探索：在《記憶拼圖》中探討的是記憶的真實性；《頂尖對決》以魔術來拆解觀看的真實性；《全面啟動》則是夢境的真實，三位主角都歷經喪妻之痛，對於分裂主體的探索並非主要著力處。

《黑天鵝》導演戴倫·艾洛諾夫斯基千禧年上映的作品《噩夢輓歌》，是繼1996年《猜火車》後，又一討論服用毒品後導致精神病態之力作。有別於《猜火車》的第一人稱敘事，《噩夢輓歌》以全知視角，極快的速度感，分成「夏」、「秋」、「冬」，訴說一對母子的故事。兒子對毒品上癮，一犯癮便拿母親的電視機去典當，做起販毒生意；母親嗜吃甜食，沉溺於電視節目，有天她接到來電，邀請她出席全國最紅的電視節目，她卻無法穿下年輕時最美的紅裙子，為此她減肥，母親吃減肥藥時，覺得生活速度變快。以大特寫拍攝細胞、瞳孔、針筒；藥丸、嘴、藥罐等視覺元素，兒子／母親、縱慾／節慾，兩人被毒／藥控制，兩組生活對照卻殊途同歸。

如果對2004年《蝴蝶效應》裡回返過去，扭轉未來的題材不陌生，在稍早三年前（2001年），理查凱利（Richard Kelly）導演的《怵目驚魂二十八天》（Donnie Darko），可以說是同一情節類型的前身，主題則跨足了精神分裂與科幻色彩。肇因一起意外事故，主角東尼·達克（Donnie Darko，Jake Gyllenhaal飾演）家莫名掉下一塊飛機殘骸，而患有精神分裂症的（Donnie）因夢遊逃過一劫，自此後，他總認為有一隻兩尺高的兔子法蘭克（Frank）跟隨著他，並告知世界末日開始倒數，老師給他一本《時空旅行的哲學》便開始著迷時空旅行的推演，一連串失誤導

致他女友亡於車禍，與《蝴蝶效應》的主角一樣，東尼決定回到事件最初，讓自己死於被飛機殘骸砸中的意外裡。

印度裔美籍導演奈特‧沙馬蘭（M. Night Shyamalan，1970-）《靈異第六感》裡，將「鬼」與「精神症患者」兩個元素融合。片頭是一位精神科醫師正在與妻子歡慶自己獲得政府表揚為傑出醫師時，一位患者闖進家中並朝他開槍後自殺，他在槍傷後，仍繼續輔導其他孩童，新的案例與當時開槍射殺他的患者症狀類似，他沉溺於新案例來彌補當初沒有治癒那名自殺患者的罪咎感，自身卻面臨婚姻危機，妻子與他冷戰，只有那名孩童願意跟他對話。「驚悚」結局導向孩童有「見鬼」的靈異體質，只有他看得見醫師。影片最後再度回到片頭，接續尚未告訴閱聽眾的訊息，精神科醫師終於意識到自己已死亡，血液漸漸從腹腔滲出，只是他不願相信。沙馬蘭2015 年的新作《探訪》（The Visit）透過與《別相信任何人》（Before I Go to Sleep，2014）相近的手法反轉結局，主角A是由另一個具有暴力傾向的精神症患者假冒，迴避神祕主義導向的結局。

為了更集中討論分裂主體之議題，筆者選擇的《黑天鵝》、《隔離島》、《鬥陣俱樂部》皆是圍繞著單一主角開展敘事。《黑天鵝》（Black Swan）為美國導演戴倫‧艾洛諾夫斯基（Darren Aronofsky）籌備八年之作，獲選為2010年美國電影學會年度電影，女主角娜塔莉波曼（Natalie Portman，1981-）以此片贏得奧斯卡金像獎、英國奧斯卡、金球獎等多項最佳女演員，攝影與剪輯也獲得許多影評人協會之肯定。有別於以往驚悚類型片強調感官刺激與現代音樂（Modern Music）的使用，戴倫‧艾洛諾夫斯基從古典芭蕾舞劇找靈感，配樂上使用柴可夫斯基（Пётр

Ильич Чайковский，1840-1893）《天鵝湖》（*Лебединое Озеро, Ballet: The Swan lake, op. 20*），主角反覆強調人生觀以追求「美」為主要原則，這是在同性質類型片裡較少有的。[29]與《鬥陣俱樂部》一樣，《隔離島》改編自同名小說，也是男主角李奧納多・狄卡皮歐（Leonardo Dicaprio）與導演馬丁史柯西斯第四度攜手合作。從分裂主體角度出發，還原第二次世界大戰的心理創傷所導致偽記憶症候群（False Memory Syndrome）與前額葉白質切除術（lobotomy）[30]，片頭始於霧，主角Teddy Daniels與初次見面的Chuck Aule提起他的亡妻Dolores——之後時常懸浮夢境中的美麗幽靈，導演在本部影片大量使用馬勒古典樂的元素，本文第四章節會討論到為何使用馬勒作品為背景樂，但不對樂曲進行曲式分析。

紀傑克（Slavoj Žižek，1949-，另譯齊澤克）盛讚為「好萊塢電影非凡的成就」[31]之作品《鬥陣俱樂部》（Fight Club），由大衛・芬奇導演，改編自恰克・帕拉尼克（Chuck Palahniuk）一九九六年的同名小說，愛德華・諾頓（Edward Norton）、布萊

[29] 本文書寫的過程中，《黑天鵝》在2015年已掉出IMDB TOP250名單之外。作為少數以女性視角處理分裂主體的電影，本書仍保留對《黑天鵝》的討論。第二章節企圖討論《黑天鵝》電影文本出發，不處理娜塔莉波曼（Natalie Portman，1981-）是否具有專業舞者之身體表現此一問題。畢竟電影與純粹芭蕾舞劇間，存有很大差異。電影將演員的肢體、臉部表情固定於二度空間，並試圖呈現三度空間的視覺經驗；舞臺劇本身就是三度空間的展演，兩者間的異同亦非本文要解決的問題核心。

[30] 探討前額葉白質切除術（lobotomy）最著名的電影是1974 年《飛越杜鵑窩》(One Flew Over the Cuckoo's Nest)。

[31] 斯拉沃熱・齊澤克（Slavoj Žižek）著，徐鋼主編，〈夢幻的暴力〉，《跨文化齊澤克讀本》，上海：上海人民出版社出版，頁138。

德彼特（Brad Pitt）、海倫娜‧波漢卡特（Helena Bonham Carter）等好萊塢明星領銜主演。

紀傑克在〈夢幻的暴力〉一文中，認為《鬥陣俱樂部》男主角（愛德華‧諾頓飾演的敘事者）在醫師的建議下參加癌症互助小組後，發現這種互相擁抱、愛人如己的情感交流方式，是立基在一種「窺視癖」式的同情心的錯誤主體性定位上。紀傑克從兩個角度詮釋敘事者在老闆面前毆打自己的狀態：一是「改變資本主義主體性的抽象和冷漠狀態」，透過極端暴力將我與他人聯繫起來，

> 所以《鬥陣俱樂部》教給我們的第一課是沒有人能直接從資本主義主體性進步到革命的主體性。首先要冒這個險打破把他人抽象化，拒斥他人，對他人的痛苦視而不見等慣例，才能直接觸及他人的苦難——因為這種冒險要粉碎我們身分的內核，就一定是極端暴力的。[32]

《鬥陣俱樂部》透過自虐這種極端暴力的方式，抨擊資本主義主體性的事不關己，因為鬥毆所以產生的近身接觸，讓我與他人之間的距離消失；二是主體通過賤斥自身而站在無產階級一方，「純粹的主體只有通過這種最極端的自我否定才能顯現」[33]，同時也是夢幻與現實之差距，他將老闆想攻擊他的願望提前完成。

[32] 斯拉沃熱‧齊澤克（Slavoj Žižek）著，徐鋼主編，〈夢幻的暴力〉，《跨文化齊澤克讀本》，頁139。

[33] 斯拉沃熱‧齊澤克（Slavoj Žižek）著，徐鋼主編，〈夢幻的暴力〉，《跨文化齊澤克讀本》，頁139。

　　《鬥陣俱樂部》因應千禧年到來，電影裡頭回顧資本主義與消費社會導致恐慌、浮誇的性與暴力。人對身體概念的重新思考、於無政府主義與個人主義間的擺盪、標榜獨特品味卻因機械複製無可避免大量生產，主體逐漸消弭在群眾間失去臉孔。事隔十五年，在2011年9月17日占領華爾街事件（Occupy Wall Stree）爆發後的今日看來，足以證明《鬥陣俱樂部》裡精神分裂及經濟問題，至今仍然有效。

　　心理驚悚類型片雖多，《黑天鵝》、《隔離島》、《鬥陣俱樂部》這三部作品對於視覺觀看的後設性深化分裂主體的層次；《黑天鵝》苦於幻覺的女主角為追求芭蕾舞達到身體極致的美感，當她「誤見」自己已剷除禍根，登場華美演出，假想敵才姍姍向她致意，疼痛感終於浮現，原來追尋美的代價是犧牲自我生命；《隔離島》彷彿回到中世紀監獄的模式，導演在敘事上以瘋人視角出發，當我們相信主角雙眼所「見」，幾乎都要被說服這是一場陰謀後，才告訴我們眼見不為憑；《鬥陣俱樂部》看似訴說主角在百無聊賴的消費社會中，努力實踐去物質化生活，但在片頭片尾又提醒我們電影中的主角正在「觀看」一齣爆破戲。職是之故，篩選後決定以《黑天鵝》、《隔離島》、《鬥陣俱樂部》為主要研究文本。

　　如精神科醫師歐文[34]所云，在與精神分裂相關的電影中，會為了戲劇性而不一定符合現實生活裡的臨床反應，本文也會將失憶症、精神分裂、解離性人格等等精神疾病視為電影導演的修辭學，而非精神醫學的事實來解讀。

[34] Patricia Owen，"Portrayals of schizophrenia by entertainment media: a content analysis of contemporary movies."，Psychiatric services，2012，p655-659。

本書選擇2010年戴倫・艾洛諾夫斯基（Darren Aronofsky）[35]
之《黑天鵝》（Black Swan）、2010年馬丁・史柯西斯（Martin
Scorsese）[36]之《隔離島》（Shutter Island）、1999年大衛・芬奇
（David Andrew Leo Fincher）[37]之《鬥陣俱樂部》（Fight Club）三

[35] 美籍猶太裔導演戴倫・艾洛諾夫斯基一九六九年生於紐約布魯克林，
曾獲得威尼斯影展金獅獎，作品有《π》（π，1998）、《靈夢輓
歌》（Requiem for a Dream，另譯迷上癮，2000）、《真愛永恆》（The
Fountain，2006）、《力挽狂瀾》（The Wrestler，2008）、《黑天鵝》
（Black Swan，2010）等五部劇情片，一九九八年以實驗風格極強的黑白
劇情片《π》，獲得日舞影展最佳導演獎。

[36] 《隔離島》導演馬丁・史柯西斯是「新好萊塢」（又稱美國新浪潮）
10F 代表導演之一，素有「電影社會學家」之稱，一九七六年以《計程
車司機》（Taxi Driver）獲得美國影評人協會最佳導演獎、第二十九屆坎
城影展金棕櫚獎，自此之後得獎無數，一九八五年《下班之後》（After
Hours）贏得第三十九屆坎城影展最佳導演，曾獲得第四十六屆威尼斯
影展最佳導演銀獅獎、洛杉磯影評人協會最佳導演、紐約影評人協會最
佳導演、第六十屆金球獎最佳導演、第六十四屆金球獎最佳導演、第
七十九屆奧斯卡獎最佳電影與最佳導演獎，於一九九七年獲得美國電影
學會終生成就獎（AFI Life Achievement Award），其他獎項在此不贅述。
「所謂「新好萊塢」指的是：從1967年—1976年，這樣一段時間。好萊
塢電影在經歷了意大利新現實主義電影和民族電影興起的影響之後；在
經歷了法國新浪潮的衝擊之後，在經歷了自身從50年代到60年代的商業
影片製作的衰退與電視對電影製作的衝擊之后，於60年代後半期和70年
代，開始對近親繁殖的類型電影從形式到主題進行了「反思」。而在另
一方面，美國社會的動蕩與政治的危機；電影舊體制與舊觀念的危機，
都成為這時期電影革命與演變的主要背景及因素。」參考鄭亞玲、胡濱
合著，《外國電影史》，北京：中國廣播電視出版，1995年，頁200。

[37] 大衛・芬奇早期以製作MTV聞名，跨足電影使其作品有一定的通俗元
素。劇情片長片製作上量少質精。《鬥陣俱樂部》是他1999年的作品，
上映時票房叫好不叫座，評價兩極亦未獲得任何一個獎項，卻在錄影帶
市場上扳回一城。男主角布萊德彼特與大衛・芬奇二度合作，一直到
《班傑明的奇幻旅程》為他奪得美國影評人協會最佳導演獎，票房亮
眼，後續的幾部作品如《社群網戰》（The Social Network）、《龍紋身的

部看似風格迥異的作品，導向哪三種面向的「分裂主體」創傷等問題；形式層面，以電影詩學與風格學角度剖豁導演場景調度（mise-en-scene）影像的造型與修辭。導演在表現策略、風格與敘事的選擇上，從文本意義生產的過程中，如何詮釋世紀末以降之創傷意識的觀點，借重電影理論、精神分析、當代社會學理論與哲學等多重視野，分析當代電影中，以精神分裂為主要內容之作品裡的身體意識。

三、本書架構

本書旨在分析《黑天鵝》、《隔離島》、《鬥陣俱樂部》此三部電影主角皆處於精神分裂的狀態，主體在無可避免的分裂下如何演繹，將病徵逸出表面。

章節擘畫依據主體所在之環境背景勾勒出來的人際網絡，由小至大，試圖循序漸進，分裂主體從《黑天鵝》裡溺於舞團裡爭妍鬥麗，伊底帕斯三角家庭結構的私我性出發；到了《隔離島》，場域擴大為全控機構，主體寧可處於與外界阻絕下的重合之島，也不願面對真相；《鬥陣俱樂部》對現代化之反思，場景不在局限於某個區域，主體在液態現代性中逆流，尋找不被淹沒的普世生存之道。除了緒論與結論外，詮次如下：

（一）、我為美殉身：《黑天鵝》之分裂主體。

（二）、我為謊言而活：《隔離島》之分裂主體。

（三）、我為存在而痛：《鬥陣俱樂部》之分裂主體。

女孩》（The Girl with the Dragon Tattoo）等亦話題性十足。

「我為美殉身」出自於英國詩人愛蜜莉‧狄金生（Emily Elizabeth Dickinson，1830-1886），可作為《黑天鵝》女主角妮娜之生命註腳。在〈「我為美殉身」：《黑天鵝》之分裂主體〉中，將以女主角妮娜為出發點，探討妮娜與人際網絡的互動以及如何形構自我，分成四個小節：一，從父親談起，〈以父之名：童話故事變形的三層意涵〉討論電影取自柴可夫斯基作品《天鵝湖》，柴可夫斯基又向上追溯，靈感來自德國童話故事，如此層層疊疊的能指鍊，自「象徵父親」（the symbolic father）湯瑪斯（Thomas Leroy）口中說出，預示了結局有如原版天鵝湖悲劇結尾，父的角色在《黑天鵝》佔著甚麼位置；二，〈沒有名字的母親：前伊底帕斯情結滯留〉解讀母親的控制欲，電影中從來不曾擁有過名字的母親，對女兒而言，伴隨著前伊底帕斯情結的亂倫隱喻，母與女之間的善妒與傷害，一個變形的家庭樣貌展開；三，妮娜如何透過鏡子形塑自我認同，〈鏡像階段與死亡驅力的鞭轉〉、〈Make Real：幻見公式（$ \langle \rangle$ a）的操演與主體分裂〉拉回主體自身，妮娜最常做的身體姿態，便是攬鏡練習黑天鵝角色之代表舞步——凌厲的「三十二鞭轉」，當她愈在意，愈不可得，一步步走到死亡幽谷縱身一躍，血液染紅白色舞衣，瀕死時刻她中與感受到自己與「完美」合為一體。

「我為謊言而活：《隔離島》之分裂主體」章節，論述泰迪‧丹尼爾／安德魯‧雷德斯之分裂主體的創傷之核，所導致的雙重人格與自我抉擇，只願活在謊言之中。一，以社會學家高夫曼（Erving Goffman，1922-1982）全控機構的概念，對與外界隔絕之封閉空間的討論，處理主體於全控機構中磨合的過程，與醫療團隊諜對諜，主體從堅信自己是聯邦警官，到相信自己是病人

的心態轉折；二，分析隔離島中的「團體治療」與「隨行治療」這兩種醫療模式在主體身上所起的作用，面對主體的創傷，瘋狂抗是一種拒信妻子亡於自己手裡的哀悼儀式；三，探究導致主體分裂的關鍵因素，是主體親手殺死愛人，妻子死亡瞬間，家庭完美型態的崩毀，同時也觸發主體在戰爭時期所見所聞，面對周遭人一個個死亡，僅存自己獨活的罪咎感與恐懼；最後從導演如何昇華隔離島的故事為切入點，將主體與馬勒生命史互相輝映，討論馬勒之於創傷主體的象徵性，電影配樂裡，馬勒（Gustav Mahler，1860-1911）A小調鋼琴弦樂四重奏反覆出現，成為主體生命的主旋律，泰迪・丹尼爾／安德魯・雷德斯與馬勒一樣摯愛妻子，並歷經喪女之痛，兩人最後也都面臨精神崩潰，而主體卻做了另一種選擇，割除前額葉皮質，與其永遠活在自我形塑的謊言之中，不如永遠忘記事實。

　　法國哲學家貝爾納・斯蒂格勒（Bernard Stiegler）在《技術與時間》第三冊，以「存在之痛」形容「自殺」──這個世代無人能夠完全逃脫的精神困境，本文以此概念討論《鬥陣俱樂部》之分裂主體，象徵敘事者我（The Narrator）的暴力是自體攻擊的存在之痛。《鬥陣俱樂部》選擇在千禧年前夕上映，作為上個世紀的句點，可視為大衛・芬奇以電影語言抗衡二十世紀末，面對未知未來的騷動，讓黑色電影變形後捲土重來的代表作品。有趣的是，電影在上映時票房不甚理想，卻通過「第三持留」等紀錄性技術，獲得影迷們的讚譽。除了電影主角敘事者「我」／泰勒的主體建構外，也涉及導演對於電影主體的建構，使用了紀錄性技術讓電影得以透過複製，反覆被觀看才發現導演留給閱聽眾的禮物。分成四個面向，第一，使用波蘭社會學家齊格蒙・鮑曼

（Zygment Bauman）「被圍困的個人」之概念，分析電影中主角所面臨的生存困境，如何導致主體的精神狀態走向人格分裂，呼應斯蒂格勒所云的「存在之痛」；第二，泰勒德頓作為誕生於時差罅隙的靈魂人物，導演以此角色的後設性質凸顯電影主體；第三，敘事者「我」、泰勒所呈現的身體意識及主體辯證；第四，闡述瑪拉辛格與《鬥陣俱樂部》裡大破壞計劃要摧毀的經濟大樓有何象徵意義，以及我／泰勒在片頭、結尾視覺憬然現前的兩人對話，情節裡卻是分裂主體「我」的自我辯證循環，最終在瀕臨自殺的儀式裡取得主導權，反應人們現代社會的生活處境。

壹、我為美殉身[1]：《黑天鵝》[2]

　　獨立製片出身的美籍猶太裔新銳導演戴倫・艾洛諾夫斯基（Darren Aronofsky，1969-），以《π》獲得1988年日舞影展（Sundance Film Festival，聖丹斯電影節）最佳導演獎。[3]《黑天鵝》是他第五部劇情長片，於好萊塢電影工業等強敵環伺下，娜塔莉・波曼（Natalie Portman，1981-）以此片獲得第83屆奧斯卡最佳女主角，《黑天鵝》也奪得第26屆美國電影獨立精神獎（Independent Spirit Awards），票房上亦有不錯的成績。

[1] 本概念引自愛蜜莉・狄金生（Emily Dickinson）的詩句 "I died for beauty"，筆者以此意象比擬電影《黑天鵝》中的女主角妮娜為了追求「美」而付出生命，走向死亡。愛蜜莉・狄金生（Emily Dickinson），李慧娜譯，《我為美殉身》（臺灣：愛詩社，2008年）。

[2] 本章節發表於《文化研究雙月報》第138期，2013年05月，頁2-21。在此特別感謝兩位匿名審查委員詳實審覆，受益良多，特此致謝。

[3] 臺灣影評人周星星在〈九〇年代崛起的美國導演〉曾云，「《黑天鵝》在美國賣破一億美元大關，終於讓戴倫・艾洛諾夫斯基躋身如同大衛・芬奇（David Fincher）、保羅・湯瑪斯・安德森（Paul Thomas Anderson）、克里斯多福・諾藍（Christopher Nolan）的作者地位；成為新一代的史柯西斯（Scorsese）、狄帕瑪（De Palma）、柯波拉（Coppola）。」周星星，〈九〇年代崛起的美國導演〉（臺北：財團法人國家電影資料館電子報，2011年3月25日大代誌專欄）。網址http://epaper.ctfa2.org.tw/epaper110325/2.htm（檢索日期：2013年3月15日），配樂方面，戴倫・艾洛諾夫斯基長期與克林特・曼塞爾（Clint Mansell，1963-）合作，最著名的代表作品為《靈夢輓歌》的主題曲〈永恆之光〉（Lux Aeterna）。

　　戴倫·艾洛諾夫斯基在訪談[4]中，提到此作品關於驚悚靈感來自杜斯妥也夫斯基（Фёдор Михайлович Достоевский，1821-1881）的《替身》（the double，另譯《雙重人》），並於一次偶然的機緣下看了《天鵝湖》的表演，可以更豐富想像張力，便將兩種元素融合在一起，訪問芭蕾舞者後，提到《天鵝湖》童話元素半人半天鵝的形象。童話色彩與古典樂的介入，讓《黑天鵝》有別於以往驚悚類型片，強調感官刺激與透過現代音樂（Modern Music）營造詭譎氛圍；柴可夫斯基（Пётр Ильич Чайковский，1840-1893）創作《天鵝湖》（Лебединое Озеро, Ballet: The Swan lake, op. 20）時，便是自德國童話裡找尋靈感所編製的四幕芭蕾舞劇，結合文學、音樂、芭蕾等藝術媒材，重新詮釋典型的王子公主受到惡人離間的悲、喜劇。原先以行為場景命名的《天鵝湖》，轉身一變，在電影中，女性是主要行為主體。[5]有

[4] 收錄於戴倫·艾洛諾夫斯基，《黑天鵝：變形》(Black Swan metamorphosis)，美國：二十世紀福斯影業，2011年。

[5] 當然，天鵝湖並非女舞者的專利，一九九五年，由馬修伯恩（Matthew Bourne，1960）執導的男版天鵝湖在倫敦首演，造成轟動。大英百科線上版詞條："In 1995 the AMP premiered Bourne's controversial restaging of Tchaikovsky's Swan Lake. For more than 100 years, the swans in the ballet had been portrayed by ethereal young women in romantic white costumes. For his updated version of the classic, Bourne placed the prince in a contemporary, dysfunctional family. Bourne looked not only to the power of Tchaikovsky's music but also to nature for his inspiration. Seeing swans as large, aggressive, and powerful creatures, he had them danced by bare-chested men clad only in knee-length shorts made with layers of shredded silk that resembled feathers. The year after its premiere, Swan Lake reopened in London's West End. It won the 1996 Laurence Olivier Award for the best new dance production and was presented to sold-out audiences in Los Angeles in 1997 before opening on Broadway in 1998. The ballet toured several times internationally in the early 21st century." Encyclopædia Britannica Online, s. v. "Matthew Bourne,"

配樂鬼才之譽的音樂家、作曲家克林特・曼塞爾（Clint Mansell，1963-）變調、重組柴可夫斯基原曲，成了現代版天鵝湖。

《黑天鵝》著重在女主角對舞藝的追尋，讓自身成為藝術品，並將舞蹈擴大為對藝術與美的追求，擺放在生之本能（life-instincts）與死亡本能（death-instincts）之間，呈現三種身體特寫鏡頭：舞蹈、情慾、創傷，重寫現代版的天鵝湖童話，著重母女間矛盾情結的覓索，反覆提到達到真實（make Real）、主體在尋找真實自我的途徑中一分為二，以及故事最終目的：為美殉身。

本章節從《黑天鵝》女主角妮娜（Nina Sayers）自我認同之形塑出發，行為主體如何從未經世事的小女孩，企圖蛻變成維納斯，分成四個層面：一、探討電影中以父之名的律法，童話故事的變形，《天鵝湖》與《黑天鵝》之間的互文性（Intertexuality）；二、沒有名字的母親：前伊底帕斯情結滯留；三、鏡像階段與死亡驅力的鞭轉；四、Make Real：幻見公式（$ \$ \langle \rangle a $）的操演與分裂主體，妮娜如何在形構主體認同的過程中分裂。

一、以父之名：童話故事變形的三層意涵

俄國音樂家、作曲家柴可夫斯基，被視為最偉大的古典芭蕾舞劇大師，代表的芭蕾舞劇作品有《睡美人》、《胡桃鉗》、《天鵝湖》，於35歲所作之四幕芭蕾舞劇《天鵝湖》[6]首演時，

accessed March 19, 2013, http://www.britannica.com.ezproxy.lib.ncku.edu.tw:2048/EBchecked/topic/75895/Matthew-Bourne.

[6] 《天鵝湖》亦是柴可夫斯基第一齣芭蕾舞劇，李巧（俄羅斯聖彼得堡國立音樂學院舞蹈系碩士暨舞劇復排教練、表演藝術理論與評論博士）指

舞蹈由當時名不見經傳的萊辛格爾（Julius Risinger）導演設計，並以太難為由，大量刪改柴可夫斯原作，由同一名女舞者飾演奧姬塔（白天鵝）與奧姬莉亞（黑天鵝），演出結果十分失敗。1882年由編舞家漢森重排；直至1894年，柴可夫斯基過世後的隔年，由俄國編舞家列夫・伊凡諾夫（Lev Ivanov，1834-1901）重新編舞後，演出第二幕：王子與白天鵝相遇並示愛，與經典的四人舞，被當時舞評稱許為「空前卓越的演出」，日後成為經典的芭蕾舞劇代表；1895年，有古典芭蕾之父盛名的裴提帕（Marius Petipa，1818-1910）與列夫・伊凡諾夫兩人攜手，《天鵝湖》得以留名於世。

電影片頭以天鵝湖的序章（Introduction: Moderato assai, Allegro non troppo）滑入黑色鏡頭，穿插兩名女子的訕笑聲為影片鋪陳，聲音的在場說明這是以女性為敘述主軸的故事。天鵝湖童話由劇團舞監湯瑪斯（Thomas Leroy）口中重述，故事內容是壞心巫師在善良公主身上下咒語，只有「真愛」才能破除，傷心的公主在湖邊與王子相遇，王子的出現給公主一絲希望，在他即將愛

出「帝俄時期劇院製作芭蕾節目是由編舞家將舞劇腳本先劃分成各段舞蹈場景（獨舞、雙人舞、三、四或五人舞、團體舞等），並按各舞段角色或情節所需，將樂曲的節奏、速度甚至長度都規定出來，再交給如普尼、明庫斯等專門譜寫芭蕾音樂的作曲家進行組曲式的創作。當時的芭蕾音樂，受舞劇編導所局限，屈居二線，經常淪為不具實質性內容的作品。柴科夫斯基身為歌劇、交響樂和器樂協奏曲的作曲家，破例涉入舞劇音樂的創作領域，令樂評家們跌破眼鏡。柴氏並未企圖改革舞劇音樂的傳統創作模式，仍遵循編舞家指定的組曲規格，卻以自己卓越的作曲技巧、動人的旋律、優美的和聲配器等天才元素，譜寫出了不朽的傑作《天鵝湖》。」李巧，〈解構《天鵝湖》──貼近經典的五條捷徑〉（PAR表演藝術雜誌219期，2011年03月），頁30-33。

上公主之際，其攣生姊妹黑天鵝引誘他，白天鵝墜入絕望深淵後，她透過自殺獲得自由。與原版劇情第四幕不同[7]，在敘述這個童話的第一層意涵，《黑天鵝》中劇團舞監並未選擇王子與白天鵝奧姬塔「過著幸福與快樂的日子」此一版本，將指針撥向死亡。

　　如何以突破性的演出策略讓《天鵝湖》重獲新生是第二層意涵。《天鵝湖》此齣經典舞劇，自1877年首演以來，雖在編舞過程歷經波折，在裴提帕與列夫‧伊凡諾夫重新編排後，演出次數與版本不勝枚舉，要如何脫去老掉牙題材的典律包袱，以嶄新方式重現觀眾面前，是一大難題。電影對白告訴我們，湯瑪斯選擇身體表演上突破，尤其此劇首演便是由同名女角飾演白／黑天鵝，不能完美詮釋慘遭失敗，湯瑪斯企圖打破此魔咒，甄選一名新的天鵝皇后來分飾兩角，將黑與白固定於天鵝皇后身上，要重新挑戰雙角成為主體（Subject）的自我辯證，一如臺詞裡的「make Real」。

　　到了第三層意涵，回到妮娜與湯瑪斯相遇之前，鏡頭特寫妮娜穿著舞鞋的前置作業，為舞蹈熱身前在每隻腳趾上纏繞繃帶避免受傷，俐落的將舞鞋套入並在腳踝纏上緞帶；下一場景地點是練舞的黑盒子，鏡頭由下往上攀升，從特寫腿部練習基本動作、

[7] 原版劇情第四幕結局為：「王子趕來時，天鵝們激憤得一致向他表示唾棄。她們圍住奧姬塔，而不讓王子靠近她。後來，天鵝們容色慘淡的離去，剩下奧姬塔和王子一起。奧姬塔寬諒了他的錯誤，並向他訣別。這時，羅特斯特出現在懸崖上，王子向他撲去。羅特巴特用妖術興風作浪，那洶湧的海濤，把王子吞沒了。音樂奏出了暴風雨的交響音符。奧姬塔縱身入水，搭救王子。突然，一聲轟然巨響，懸崖和惡魔一同鼠潰。奧姬塔恢復人形。／大調上的天鵝主題，變為勝利的進行曲。忠貞的愛情，終於戰勝邪惡。王子和奧姬塔獲得自由和幸福。」錢譯如，《從悲愴到天鵝湖》，臺北市：樂友書房出版，1965年，頁318-319。

近景、中景，舞步指導教練抬起下巴，透過高舉手勢將空間向上衍伸；舞步指導的女教練稱讚妮娜一如往常的「美」，並要她放輕鬆。教練一席話已為妮娜接下來的焦慮反應埋下伏筆。

俯角遠景鏡頭（圖1-2），劇團舞監湯瑪斯自畫面的左側走向右側；下一個仰鏡，視角從舞者群望向左前方，女教練看見後要琴師先作停頓（圖1-3、圖1-4）；特寫妮娜臉部表情，當女教練要大家，當湯瑪斯宣布被手指點到的舞者下午繼續排練，沒被點到的則是五點到大棚裡找他。鏡頭快速切過妮娜、莉莉與薇諾妮卡的臉，薇諾妮卡是妮娜於舞團裡第一個對立「他者」，她的自信讓妮娜心生畏懼，在天鵝皇后甄選敗給妮娜後，敵意則轉移至莉莉身上。妮娜（Nina）下定決心積極練舞爭取女主角，在大棚等待面試的時間，卻看見貝絲（Beth Macintyre，上一代的天鵝皇后）在自己專屬的休息室裡雷霆大怒，她趁貝絲調頭離開後，偷偷跑進休息室裡攬鏡自照，她更加確定自己一定得爭取到女主角的位子，卻也讓她焦慮症復發，以主體於象徵秩序（symbolic order）中分裂為代價，一步步邁向死亡。

湯瑪斯以「父」之名（Name-of-the-father）闖進妮娜生活，他是劇團舞監，她從鏡中倒影見到他的影像（圖1-9），湯瑪斯在象徵秩序的身分與當時讓母親授孕對象（舞團總監）相同，她彷彿逃不開母親的魔咒，所有與母親相關的符號緊箍著她。妮娜在舞者甄選當天初次見到湯瑪斯時，仍是清純少女；試舞時，鏡頭繞著妮娜轉圈後，緊接著特寫湯瑪斯與其身後的鏡子，妮娜的形象在鏡子裡以湯瑪斯為核心繞圈，就註定在當代電影版本的天鵝湖裡，白天鵝總像是行星般繞著王子轉。

當湯瑪斯要妮娜詮釋天黑鵝跳著著名的三十二鞭轉，她緊

盯著湯瑪斯失望的言情越發緊張，此時莉莉遲到進場並大聲將門
關上打亂了妮娜，湯瑪斯的目光隨即被莉莉吸引，無暇理會妮娜
的失落感。莉莉的出現加速妮娜自我意識的二律背反，透過自
我與「它」的對立，喪失自身但又從「它」看見自身的存在。[8]
妮娜要建構主體認同勢必要同步形塑他者，在芭蕾舞團裡女孩們
都為爭取首角努力，他者（other）就是妮娜外最有可能獲得要
角的舞者。他者的轉移從最有可能獲得女角的薇若妮卡到莉莉
（lily），當妮娜誤以為自己殺死竊據他者之席的莉莉後，屬於
黑色的自我意識迅速占領妮娜身體感知。電影也以黑天鵝命名，
暗示死亡驅力即將贏得這場戰役。

　　翌日，她無法確定是否取得女主角，對車窗倒影擦著從貝絲
那偷來的口紅去要求「黑天鵝／白天鵝」角色。貝絲是上一季芭
蕾舞劇的女主角，卻因色衰愛弛，被舞團淘汰無法繼續演出。妮
娜不確定是否自己能在象徵秩序扮演與貝絲一樣的地位，只好透
過「擦著貝絲的口紅」做為想像認同。

　　湯瑪斯質疑她在舞團這幾年來的演出，她過分強調每一個動
作「完美」，卻無法真情流露，「完美不只是掌控而已，完美同
時包含放手。」每個舞步精準到位並非完美，完美更應該是收放
自如。在關上門後試探性強吻，妮娜狠狠咬他一口。

　　口腔期（oral stage）是力比多發展的第一階段，嬰兒長牙後

[8] 「自我意識有另一個自我意識和它對立；它走到它自身之外。這有雙重的
意義，第一，它喪失了它自身，因為它發現它自身是另外一個東西；第
二，它因而揚棄了那另外的東西，因而它也看見對方沒有真實的存在，反
而在對方中看見它自己本身。」摘自黑格爾（G.W.F Hegel）著，賀麟、王
玖興譯，《精神現象學》，北京市：商務印書館出版，1979年，頁123。

咬一動作暗示母親被自己吃掉的幻想，亞伯拉罕引申提出口腔期第二階段，

> 在口唇階段內區分一「前矛盾雙重性」早發吸吮階段，以及另一對應於牙齒出現的口唇——施虐階段。此時，啃嚙與吞食的循示著對象的摧毀，同時欲力矛盾雙重性亦出現（力比多與侵略性均指向同一對象）。[9]

力比多與虐欲指向同一對象，透過咬，獲得湯瑪斯的愛（或讚賞）等於佔有母親，妮娜的反擊，由被動接受親吻轉為主動施虐，意外讓湯瑪斯發現她攻擊潛質，認為妮娜對欲望的壓抑正是詮釋黑天鵝最好人選，咬這個動作遂使他將天鵝皇后的角色從薇諾妮卡換成她。

二、沒有名字的母親：前伊底帕斯情結滯留

> 在我們看來，這個形象指出了此憎惡主題之所以持續出現的潛意識基礎：「汝不得以山羊羔母之乳，煨煮山羊羔。」
>
> 看來事關一個與血液無涉的飲食禁令，但其中的褻瀆憎惡似乎來自另一種混淆二個身分認同、且蘊含二者間關聯的流質乳汁…其中的褻瀆行為，並非在於將乳使用在生存所需的目的上，而涉及一種在母子間建立不正常關係的文化

[9] 拉普朗虛與尚-柏騰・彭大歷斯（Jean Laplanche & J.-B. Pontalis）合著，沈志忠、王文基譯，《精神分析辭彙》，臺北市：行人出版社，2000年，頁494。

烹飪想像。

在此，我們支持梭勒的看法，認爲其中所涉及的乃是一個亂倫的隱喻。[10]

克莉斯蒂娃（Julia Kristeva）對聖經憎惡符號學式闡釋，將「以山羊羔母之乳，煨煮山羊羔」視爲母子關係不正常，分析聖經裡被遮蔽的話語爲「拒絕建構亂倫之想像」，亂倫隱藏在現實世界裡不可言說。這同時也是潛匿在《黑天鵝》主敘事線下的暗喻，其線索以水果及身體控制浮出檯面。

　　妮娜出發去舞團前，母親爲她切好半枚葡萄柚與剝完殼的水煮蛋，導演補上特寫鏡頭強調其色澤粉紅多汁，由妮娜與母親分別說出「so pretty」二字，在這之前，母親分別以開門讓光進入妮娜房間、在妮娜攬鏡暖身前從她身後走過，直到兩人共進早餐時，已過肩鏡頭呈現妮娜與母親的關係，母親首次露臉，身爲舞者並不嫌早餐份量過少，而是強調它美不美，顯示出妮娜正在爲舞團的演出節食；葡萄柚特寫構圖讓人聯想到美國當代藝術家茱蒂・芝加哥（Chicago Judy，1939- ）1974至1979年的裝置藝術作品《晚宴》（*Diner Party*）[11]中在餐盤繪製各式各樣近似女性生殖器官的花朵，葡萄柚同樣是食物果肉的剖面，一片片花瓣與芽狀果肉

[10] 克莉斯蒂娃（Julia Kristeva）著，彭仁郁譯，《恐怖的力量》，臺北縣新店市：桂冠出版社，2003年，頁132。

[11] 爲茱蒂・芝加哥最著名的代表作之一，亦有許多女性主義學者針對此作品提出精闢討論。劉瑞琪，《茱蒂・芝加哥之《晚宴》研究》，臺北：國立臺灣大學藝術史碩士論文，1993年。

指涉女性為男性口中嫩美食材，並將中間白色纖維挖空，形成凹陷的孔洞狀，將性的暗示與吃食結合；希區考克1960年作品《驚魂記》中，一個深愛著母親的精神分裂殺人者，與自己幻想出來的母親對話：「你認為我多汁嗎？」（Do you think I'm fruity?），兒子對母親的亂倫想像，多汁果實的性暗示在《黑天鵝》中被挪用，主體從兒子轉為女兒，如佛洛伊德《精神分析引論新講》裡認為女孩在最初所愛的第一對象亦是母親，也就是前伊底帕斯階段（Pre-Oedipus）[12]，透過近距離母女對話與吃水果，導演以鏡頭強調性欲存在母女之間，返回到母親作為嬰兒第一個欲望對象。

在妮娜人格發展的過程中，「父」總是缺席的，儘管她早已過了幼兒期，母親仍時常為她更衣，檢查她的身體，這並不是嬰孩化伊底帕斯情結（Oedipus Complex）的復甦，而是滯留。

母女關係愛與恨的矛盾情感，變成炎症，反應在妮娜身上愈發嚴重的疹子。當她獲得天鵝皇后一角時，回家沒看見母親，第一件事便是在浴室裡照鏡子，她先端詳自己鏡中的臉，直到轉身發現背上紅疹拓散，隨即聽見母親呼喊，卻又害怕母親衝進浴室趕緊將門堵住；母親在妮娜得知自己選中女角後第一想與其分享，她電話中的興奮，回到家中準備極有可能是幻想自己若獲得女角時想慶祝的蛋糕——一個芭蕾舞女孩站立在方形中間，當妮

[12] 佛洛伊德認為歇斯底里的症狀源於幻覺而非事實，「只是到後來我才知道這個被父親誘姦的幻覺是婦女中典型的戀父情結的表現。而現在我發現，引誘幻覺曾出現在女孩的前戀父情結時期；但引誘者通常是母親。當然此幻覺也是有事實的根據，因為母親在保持孩子的身體衛生時必然，亦或許是第一次在女孩的陰蒂上刺激快感。」可參考《精神分析引論新講》第三十三講〈女性論〉。佛洛伊德（Sigmund Freud）著，吳康譯，《精神分析引論新講》，臺北：桂冠出版，1998年，頁119。

娜因胃糾結拒絕食用，她閃過憤怒的眼神作勢要丟入垃圾桶，展現自己在母女關係上的絕對強勢。事後對妮娜解釋「爲她感到驕傲」才有這麼大的反應，並用手指沾取奶油餵食她，妮娜只好吸吮母親手指。

　　然而真是如此？依據佛洛伊德闡釋渴望陽具等於渴望小孩的象徵等式，

> 伴隨女孩轉向父親的慾望（Wunsch）──無疑本是期盼陰莖的慾望──她期望此時可以從父親那裡得到母現拒絕給她的陰莖，然而，只有當期盼陰莖的慾望被期盼小孩的慾望取代，以及小孩──根據古老的象徵等式──取代陰莖的位置時，女性情境才會確立。[13]

可以解釋母親爲何不願出席新天鵝皇后發表會，又在會後語帶忌妒口吻說著湯瑪斯的目光一定無法離開妮娜，反覆追問湯瑪斯有沒有對妮娜示好，或者是任何肢體上佔便宜，一種一切事物都在預料中的防衛反射。妮娜拒絕回答後，母親就企圖以肩上傷口爲由要脫掉妮娜衣服，抓住對妮娜身體的所有權。她無法控制妮娜的想法，就只好從身體獲得補償。

　　從妮娜觀點，認爲母親希望她在芭蕾舞界發光發熱，卻又無法承受她超越母親。妮娜的身體是母親最大資產，在發現妮娜肩上疹子，母親替妮娜修剪指甲，進行象徵性閹割（castration symboligène），不聽妮娜解釋自顧自的認定是因爲當上天鵝皇后

[13] 拉普朗虛與尚-柏騰・彭大歷斯（Jean Laplanche & J.-B. Pontalis）合著，沈志忠、王文基譯，《精神分析辭彙》，臺北市：行人出版社，2000年，頁147。

壓力過大，甚至剪傷了妮娜，只有妮娜沒有指甲才無法傷害做為母親陽物替代物的身體。

隔日早晨起牀，妮娜練習湯瑪斯出給她的情慾功課以助詮釋黑天鵝角色。她撫摸身體即將高潮，赫然驚見母親躺在她房間沙發上，母親阻礙了她自我情慾的發展。在練舞回家後，母親推決妮娜所有訪客，不准她與團中任何女孩來往。並向蘇西施壓，說妮娜已瀕臨崩潰。

妮娜真的崩潰了嗎？「（而當象徵界的星火重新燃起、話語的欲望再度咆嘯時，出現的則是）卑賤和刺耳的尖笑聲。」[14]我們跟著鏡頭看見，母親的房間裡掛滿妮娜臉部表情的繪畫與照片（圖1-12），母親對著照片再現（represent）女兒臉龐，卻呈現詭態。她所拍攝女兒的臉龐是如此美麗動人，但繪出頭像卻十分恐怖抽象，女兒是平面客體（object）齜牙咧嘴笑著，背景全是黑暗，這裡以各個臉部特寫拼湊出來的鏡頭，對妮娜大喊「Sweet girl」[15]，正如德勒茲（Gilles Louis René Deleuze，1925-1995）情感—影像（affect-image）概念，抒情抽象（lyrical abstraction）——抽離主觀情感，變成普遍抽象——一張張頭像，將恐懼抽象化，情感不再是個人主觀，而是具有普世概念的情感。母親並未出現在此鏡頭，一如她在整部影片裡沒有名字，以「母親」兩個字稱呼。母親不僅存在於象徵秩序，更滲透到真實層（the Real），對於主體而言，母親等同抒情抽象，代表習舞多年一無所成的恐懼／對追求藝術的恐懼／對年華老去邁向死亡的恐懼／對女兒即將

[14] 克莉斯蒂娃（Julia Kristeva）著，彭仁郁譯，《恐怖的力量》，頁171。

[15] 電影將之翻譯為「乖女兒」，但本文認為無法準確傳達電影中母親對妮娜的矛盾情感，故以原文呈現。

超越自己成為明日之星的恐懼。

三、鏡像階段與死亡驅力的鞭轉

（一）夢境中的死亡預言

電影開場，回到妮娜的夢境。

巴洛克式光源自妮娜右上方投下，灰綠色調的光線，明與暗的對比凸顯她身上白色舞衣，接著特寫她穿著舞鞋的雙腿（圖1-13），在鏡頭正中心墊起腳尖，輕盈跳起天鵝湖舞步，白色紗裙裙沿在黑色方框中旋轉，與光滑地板熠熠生輝，一個轉身坐下，聚光燈從她背後打下。

下一個鏡頭，亦步亦趨的跟蹤尾隨步調，一個長著黑色羽翼的男子（飾演《天鵝湖》故事裡的惡魔羅斯巴特）走進鏡頭，從她身後緩緩靠近，她起身尚未發現，這時光源從正上方打下，妮娜宛如沐浴於聖光，當男子走到她的正後方，鏡頭旋轉至妮娜的臉，光源跟著轉動無法看清楚她的表情，她發出一聲驚呼，鏡頭快速繞著妮娜旋轉，帶觀眾觀看妮娜的處境，她開始像魁儡般受到男子的宰制，想往前逃，卻又一下子被抓牢，男子快速展翅鞭轉，頭頂上長出兩隻犄角，面目猙獰的抓著妮娜旋舞，此時背景音樂也由慢轉快，最後妮娜被拋擲出鏡，伴隨細碎的驚呼聲，鏡頭繞著妮娜轉圈，特寫她面露哀傷的臉，用雙手指尖劃過兩頰做出流淚的手勢，緩緩揮動翅膀，鏡頭讓妮娜的背景位於中央後漸漸拉遠，她舞著雙手直到鏡頭隱於黑色，才自夢裡醒來。

她躺在枕頭上回想方才夢境，母親就已經將房門打開，讓

光照映在她臉上。光作為權力的象徵，與開門聲音一同暗示著母親的控制欲，此時我們尚未見到母親，她卻主導著妮娜該何時起牀，妮娜對她報以微笑。她對著鏡子暖身時，母親像幽靈般從鏡頭右側飄向左側。

> 我們知道倒影會是很重要的視覺語言，然後是如何讓常見於其他電影最早的恐怖片手法，這些老套的鏡子手法，有所新意，更有壓迫感，更加不同、更加恐怖，要拍可以發揮鏡子手法的鏡頭與效果，是一個挑戰。[16]

戴倫‧艾洛諾夫斯基在《黑天鵝：變形》(*Black Swan metamorphosis*)的紀錄短片裡，強調鏡子在《黑天鵝》的重要性。鏡子不僅是恐怖片常用製造驚悚氣氛的手法，也是芭蕾舞者攬鏡自照，確認自己舞蹈動作是否正確的工具，也是本文處理主體分裂的重要關鍵。

表1-1：拉岡L圖示（schema L）

[16] 收錄於戴倫‧艾洛諾夫斯基，《黑天鵝：變形》(Black Swan metamorphosis)，美國：二十世紀福斯影業，2011年，時間13:00至13:20。

　　以拉岡L圖示（schema L）剖析行爲主體於想像層及符號層的問題，主角處於隨時都可以看見自身倒影的芭蕾舞者世界，首先解釋妮娜的鏡像階段（the mirror stage）「S→a'→a」。鏡頭特寫妮娜伸展腳趾後，晨起第一件事是攬鏡做伸展操，並告訴母親她前一晚上做了一個奇怪的夢，這時母親正在爲她準備早餐。主體透過鏡子對照出自己肢體，夢醒後惚恍時光，她陳述自己昨晚的夢，跳著熟悉的《天鵝湖》序章白天鵝橋段，母親坐於a'的位置扮演妮娜對照的他者（other），存在想像關係（Imaginary relation）的自我形成，她想像自己正值艷麗青春，走著年輕母親曾行經的路徑，自我與他者的關係是欲望。自我透過鏡中影像形塑，於夢裡波修瓦派[17]超凡入聖的舞技讓她墜憧忘我之境。整場夢境中，妮娜未發一語，「在夢中的沉默不語通常代表死亡」[18]。呼應電影接近尾聲時，妮娜看見莉莉與湯瑪斯做愛，湯瑪斯迅速被魔鬼羅斯巴特的形象取代，最終牽引她走向死亡。

　　進入「a'→a→A」階段如何形塑主體意識？語言帶領妮娜進入象徵秩序，這時候想像關係轉換成語言之牆（the wall of language），「人對於自身主體的認識，並不是靠其主觀意識的單向成長過程，也不是單靠其內在本能欲望的推動，而是靠他同

[17] 波修瓦學院（The Bolshoi Ballet Academy）是俄羅斯至全歐洲芭蕾舞最頂尖之學校，《天鵝湖》此舞劇也是柴可夫斯基於1875年與波修瓦學院合作特別編曲首演。
[18] 佛洛伊德在〈選擇匣子的主題〉列舉大量的神話或童話故事解釋沉默是死亡的象徵。佛洛伊德（Sigmund Freud）著，楊明敏譯，〈選擇匣子的主題〉，《論女性：女同性戀案例的心理成因及其他》，臺北市：心靈工坊文化，2004年，頁88。

他者以及與他者同時介入的象徵世界（le monde symbolique）的關係而形成的。」[19]大他者與主體間被語言之牆分隔，波修瓦派是妮娜舞蹈練習的象徵認同，在夢中的自己「彷彿」到達與大他者（Autre）平行的位階，但大他者是永遠無法透過認同而被同化，是穩固的被銘刻在象徵秩序裡，「說」完這個夢後，她為母親替她遞上的色澤鮮豔多汁的葡萄柚開心，她沉浸在夢裡波修瓦派的舞技，與舞團答應要讓她做下一季女主角的情緒裡。

（二）強制性重複：死亡驅力的鞭轉

1920年，佛洛伊德提出超越快樂原則（beyond the Pleasure Principle）修正早期本能學說，以生物科學的角度先假定有機體「死於內部原因」，在生之欲力外，還存在與之對立的死亡驅力（death instincts，另譯為死亡欲力），它使生物自生命的狀態返回無生命。回到佛氏最原初解釋「Fort-Da game」的概念，孩童為何對丟球遊戲如此熱衷？

> 母親離開對孩子來說不可能是一件高興地事，也不祉是一件無所謂的事。那麼，他把痛苦的經驗作為一種遊戲來重複，是怎樣和快樂原則聯繫起來的呢？答案或許是現成的，離別一定是作為快樂返回的前奏，而遊戲的真正目的就在後者。[20]

[19] 高宣揚，〈拉康後弗洛伊德主義〉，《當代法國思想五十年》，北京：中國人民大學出版社，2005年，頁191-192。

[20] 「這個小男孩拿著一個纏著線的木線軸。他從未想到，例如，把線軸放在身後的地板上拖著，玩馬拉車的遊戲，而且相當熟練地抓著線的一頭，不斷地扔過他的小吊床的床沿，這樣，線軸的出現發出「噠」（出

當孩童開始重複此遊戲後，化被動性經驗為主動，「兒童重複不愉快的經驗，因為通過他自己的活動，它能比用單純的被動經驗更徹底得多地控制這種強烈的印象。」[21]單親家庭結構，讓母親的角色在《黑天鵝》裡坐穩生理去勢，同時掌有權威的「父」的位置，從電影提供的故事線索，得知「父親」肉身缺席，象徵權力卻挪移至母親身上。妮娜接觸芭蕾，因母親年輕時也是位小有名氣的舞者，後來未婚懷孕生下妮娜，斷送舞者生涯。妮娜是母親唯一孩子，家裡沒有任何男性，四周充滿帶有自我對照意味的鏡子，在每個房間、甚至餐桌，而母親房裡也掛滿繪製妮娜的頭像。她每天送妮娜至芭蕾舞團練舞，並寄以厚望，期待她總有一天能爬升到天鵝皇后之位。與母親相濡以沫的妮娜向來順從安排，但卻又受不了母親的支配欲。對母親矛盾情感，在愛與恨間來回交織，陷入「強制性重複」（repetition-compulsion）心理機制。

　　佛洛依德認為這種強制性重複的心理機制，呈現了孩童「本能的特徵」，不同於快樂原則，這種本能展現了有機生命中的惰性，是「一切本能都把恢復一種早期的條件作為它們的目的」[22]，換言之，正如佛洛伊德觀察幼孫所推論出來的「fort-

來了）的歡呼聲。因此，這是個完整的遊戲，是消失和再現，一般旁觀者所觀察到的唯一的動作是第一次動作，是兒童把它作為自己的遊戲而不斷重複的一個動作，雖然更大的快樂無疑是在第二的動作」。摘自佛洛伊德（Sigmund Freud）著，楊韶剛等譯，《超越快樂原則》，臺北市：知書房，2000年，頁44。

[21] 佛洛伊德（Sigmund Freud）著，楊韶剛等譯，《超越快樂原則》，頁64。
[22] 佛洛伊德（Sigmund Freud）著，楊韶剛等譯，《超越快樂原則》，頁66。

da game」，在遊戲裡，很明顯的別於快樂原則，而是以一種「一切生命的目標就是死亡」[23]為核心，死亡是為了再生，自我的本能趨向死亡，而性的本能則趨向活著。妮娜離開母親出門練舞是Fort，一回到家便開始尋找母親則是Da。強制性重複又與死亡驅力息息相關，

> 一切有機體奮力以前的這個最後的目標也能加以說明。……一切活的東西都是由於自身之內的原因而死亡，並重新成為無機物……這樣，通過一段漫長的時期，生物就得到了不斷的再生，而又很容易死去，……促使仍然活著的生物更加偏離最初的生活道路，並採取更複雜的和迂迴的道路來達到死亡的目標。[24]

於萬物生與死的重複迴旋，死亡驅力如是開展，生之本能與死亡本能擺動的節奏，永遠以死亡為目標，「這種重複動作最先使我們去探索死的本能。」[25]練習芭蕾本身也是一種舞步的重複，新的排演都是重生。

妮娜要挑戰黑天鵝性感的三十二次鞭轉，每次一踮腳起舞都是對身體考驗，隱藏在對完美的追求背後，是強大的死亡驅力吸引著她。她逐漸朝大他者的象徵意義邁進，卻於每次練舞時，總感覺有人（莉莉）要取代她。登場前一天，最後的排演結束，一個門口張貼著妮娜海報的鏡頭，她已徹底替代貝絲的位置，攀

[23] 佛洛伊德（Sigmund Freud）著，楊韶剛等譯，《超越快樂原則》，頁67。
[24] 佛洛伊德（Sigmund Freud）著，楊韶剛等譯，《超越快樂原則》，頁67-68。
[25] 佛洛伊德（Sigmund Freud）著，楊韶剛等譯，《超越快樂原則》，頁85。

上女舞者群的大他者。她到醫院歸還從貝絲那偷來的指甲銼刀、口紅、香水、耳環等等飾品，告訴貝絲她甚至能體會擔心被取代的恐懼，貝絲在她面前拿起指甲銼刀戳穿臉頰（這場戲其實是妮娜自己栩栩如生的幻覺），貝絲的自殘與妮娜的自戕錯影，妮娜逃出病房發現自己手上沾滿鮮血，並拿著指甲銼刀，從自殘到死亡，自殺是為一次性自我懲處（self-pun-ishment）的完成，當她終於走向死亡，故事也在此處劃下句點。

四、Make Real：幻見公式（$\$ \langle \rangle a$）的操演與主體分裂

　　狄倫‧伊凡斯（Dylan Evans）在《拉岡精神分析辭彙》定義1945年拉岡所提出的三種主體概念：第一，非人稱主體；第二，交互性的匿名主體；第三，透過自我肯定的行動所構成的人格主體[26]；格林‧戴里（Glyn Daly）解讀紀傑克對拉岡「小對體」（objects petit a）永遠處於「一種永恆移位元狀態」中不斷轉移，在此前提，紀傑克總是以拉岡式的角度解讀主體，

> 主體既不是一個實體，也不是一個特定的中心；主體的存
> 在是作為對主體性各種形式的過量的一種永恆抵抗。主體
> 是一種基本、結構性的空白，主體驅動主體化，對最終卻
> 不能被主體化填滿。主體是主體化所有形式的缺失和剩
> 餘。這就是為什麼拉岡用「$\$$」（表「被阻攔的」、空

[26] 狄倫‧伊凡斯（Dylan Evans）著，劉紀蕙等譯，《拉岡精神分析辭彙》，臺北市：巨流出版社，2009年10月），頁328。

白的主體）來表示主體。主體在符號秩序中找不到自己的
「名字」，也不能獲得完整的本體身分。用拉岡的說法，
主體永遠是「鯁在意符中的骨頭」。[27]

拉岡使用黑格爾著名的主奴辯證法（master-slave dialectic），自我
必須透過他者才能看見自己。《黑天鵝》（Black Swan）以妮娜
——一名過分專注於舞蹈的芭蕾舞者出發，為獲得女主角一職，
挑戰黑天鵝與白天鵝的雙重身分詮釋，在黑天鵝／白天鵝兩面的
對立間尋找完美。自我是主體與客體間的分裂及混合，當主體穿
過語言與象徵秩序（符號秩序），被隔離線（bar）所代表的語
言之牆劃過而分裂（SPLIT）成為 $，「自我意識完整呈現的理
想乃不可能的事」[28]導向悲劇。

　　《黑天鵝》裡，主體焦慮的生理呈現，是妮娜肩上逐漸擴散
的紅疹與自殘。佛洛伊德認為焦慮是對無助經驗此一創傷情境所
產生的反應，譬如胎兒離開母體；但對拉岡而言，焦慮則是進入
鏡像階段後才產生的，與真實界（the Real）有關，他認為焦慮的
對象無法被符號化。而鏡子正好是《黑天鵝》中最常出現製造視
覺驚悚效果的配件。

　　電影中大量使用任何可以反射倒影達到鏡像效果的物件，
如行進中地鐵玻璃窗之倒影、芭蕾舞教室與化妝間裡無限延伸的
鏡子等等，主角精神恍惚，就隨即陷入鏡中世界。回顧妮娜一早

[27] 格林‧戴里（Glyn Daly），孫曉坤譯，〈導言：挑戰不可能〉，《與紀傑
克對話》，臺北市：巨流圖書出版，2008年，頁004-005。

[28] 狄倫‧伊凡斯（Dylan Evans）著，劉紀蕙等譯，《拉岡精神分析辭彙》，
頁323。

起牀，到出門練舞的這場戲。在她尚未出門練舞時，母親與妮娜佇立鏡前，為她更衣，看見她背上的紅疹後，她轉身，過肩鏡頭中她照見自己與母親，她已成年，卻仍然宛若孩童般有母親陪在身邊才能確認鏡中的自我，母親的在場已非讓她誤認主體完整的象徵，而是時時刻刻提醒主體的匱缺。她拒絕母親提出陪同至舞團的要求後，母親摩挲著她的臉，說出「Sweet girl」這句將在電影裡反覆出現的臺詞，她背向鏡子，特寫母親凌厲眼神；她出門前往舞團，搭乘捷運途中，透過車上對外投射的鏡像看見不斷扭曲、晃動的自我影像與快速劃過的光，轉頭張望，竟發現另一車廂裡，一名髮型與母親雷同的女子戴著白色耳機，側身背對她，她尋索女子的蹤影卻看不清其容貌，

> 幻見非僅以幻覺的手法坐實欲望：而是，它的功能類似於康德——「先驗圖示」（transcendental schema-tism）的功能：幻見組成我們的欲望，提供它的座標；也就是，它真正地「教導我們如何欲望」。[29]

剛剛與母親的對話讓妮娜質疑相似身影是否為母親，她看著那名女子先於自己在南碼頭下站，待她下車前往舞團，晃動鏡頭跟拍她停在舞團練習場地門口，她杵在海報前，上投飾演白天鵝的女主角仍然是別人（貝絲）。此一凝視海報的鏡頭，預告主體如何慾望坐上天鵝皇后貝絲之位，幾秒鐘後，她走上階梯來到化妝室，做演出前的準備。

[29] 斯拉沃熱·紀傑克（Slavoj Žižek）著，朱立群譯，《幻見的瘟疫》，臺北縣新店市：桂冠出版社，2004年，頁12。

　　這場傳達幻見核心的戲碼，鏡頭以光影交會、錯縱複雜的鏡中倒影，呈現妮娜離開家的庇護，到舞團面對人際關係的處理。圖1-15場景在化妝間，以薇諾妮卡為首的舞者群對於前輩「貝絲」回歸舞團一事流短蜚長[30]，出不敢相信貝絲要回來了，對方回答芭蕾舞已沒人看，討論芭蕾舞劇已沒市場，需要有新血。一來一往間，妮娜插話：「貝絲跳舞真美」，薇諾妮卡右手邊的舞者說著：「對，我奶奶也是。」天鵝湖舞劇裡的象徵秩序中，扮演白天鵝／黑天鵝角色之人便是大他者（Autre），妮娜試圖為貝絲說話，繼續爭論知名舞者芳婷五十歲時仍在跳舞。與母親有雷同裝扮的那名女子匆忙進門（圖1-18），身分是一名新進舞者莉莉。

　　從圖1-15至2-19，究竟方才坐在薇諾妮卡右手邊身穿黑色衣服的女子是誰？

　　圖1-17的小鏡子中，赫然看見一張神似妮娜的臉，原先在圖1-15右側桌上擺滿的化妝用品；當莉莉進入化妝間的圖1-19，右側桌面頓時淨空。可以解讀成妮娜進入化妝間前，看見「冬季經典詮釋天鵝湖」的海報上女主角是貝絲，她一方面認為貝絲舞藝精湛；另一方面又認為皇家舞團換了新人演出後，票房有起色，或許所屬舞團也該如此，當她幻想自己與他人對話時，莉莉闖進

[30] 對話內容如下：薇諾妮卡先對左手邊正在塗口紅的舞者說：「Did you see Beth tody? I can't believe she's back.」左邊舞者回答：「Of course she's back.」薇諾妮卡：「What, she can't take a hint? Company is broke. No one comes to see her anymore.」左邊舞者答腔：「Nobody actually comes to see ballet, full stop.」薇諾妮卡右手邊的舞者開口說話：「That's not true. I heard The Royal had one of their best seasons yet. He just needs to try something new, that's all.」薇諾妮卡：「No, someone new⋯Like someone who's not approaching menopause.」

化妝間。這個誤認埋下莉莉終將在$〈 〉a此一幻見公式[31]中成為妮娜的小對體（object（pettit）a）。妮娜看著鏡中顛倒的莉莉對大家說自己坐過站，鏡頭停在妮娜的鏡中影像，她並沒有在當下質疑莉莉為何要說謊，卻已經對這位舊金山來的女子留下印象。

妮娜獲得天鵝皇后一角，苦思如何突破自我以詮釋黑天鵝，湯瑪斯要她看莉莉自然散發的魅力；在公開舞會上宣布新天鵝皇后時，莉莉無意間的笑聲也引發妮娜焦慮，她在廁所裡因外頭有人敲門而情急下用力撕扯指甲旁的皮膚大量出血，定睛發現是自己恍神幻覺，開門才知道又是莉莉。紀傑克以幻見（Fantasies）的雙重矛盾性推演，

> 幻見產生的常識性看法是，幻見的產生乃對被律法禁制的欲望之幻覺式實現的耽溺；與此常識性的看法相反的是，幻見的敘事並不搬演律法的懸止—僭越（suspension-transgression），而是搬演律法的設置行動，與符號閹割介入的行動。[32]

妮娜對母親控制欲的恐懼首次展現，是在妮娜試鏡後，先接到母親電話。她闔起手機，在長廊盡頭見到一名女子疑似母親身影，

[31] 拉岡以（$〈 〉a）的基式來表示的，是精神官能症的幻見，在慾望圖解中顯現的形式就是主體對大他者謎樣欲望的回應，一種試圖回答大他者在我身上要些甚麼（Che vuoi？）此問題的方式。這個基式應解為：劃上隔離線（分裂）的主體相對於客體的關係。在變態的幻見中，與客體的關係則被顛倒了過來，因此形成（a〈 〉$），摘自狄倫・伊凡斯（Dylan Evans）著，劉紀蕙等譯，《拉岡精神分析辭彙》，頁099。

[32] 斯拉沃熱・紀傑克（Slavoj Žižek）著，朱立群譯，《幻見的瘟疫》，頁22。

直至她與妮娜擦身而過四目交接，電話鈴聲又再次響起，她一回到家，母親僅關心結果如何，並告訴她已打電話向劇團經理蘇西詢問過為何晚歸，此時母女呈現抱頭痛哭的溫馨畫面。

妮娜反覆練習鞭轉，腳指甲脫落，母親替她上藥，一邊回憶著妮娜初次練舞還得她陪同上課，母親試圖讓孩子重返子宮般溫暖的羽翼，但此舉讓主體反覆意識到自我的匱缺，她失去天鵝皇后的角色，如同告訴她仍是個需要被保護的嬰孩，無法隨心所欲的使用身體。當妮娜說她明天會告訴湯瑪斯她已練好鞭轉時，母親則以自身為例告誡她「不要撒謊」，第二次稱她為「Sweet girl」。

在妮娜母親作勢要脫去妮娜外衣時按門鈴，約她去PUB喝酒，並給她一件黑色性感褻衣，妮娜終極欲望對象是母親，但這種欲望在象徵秩序裡是被律法所禁制，莉莉出現將她從現實帶入嗑藥、酒精、性愛的迷幻世界，所以「幻見所努力搬演的，終極而言，乃『不可能的』（impossible）閹割場景。」[33]以顛倒方式進行閹割。

承接〈沒有名字的母親：前伊底帕斯情結滯留〉對《黑天鵝》裡母親角色帶有亂倫指涉的討論，妮娜在象徵秩序裡是不可能與母親發生性愛關係，但莉莉卻處於曖昧地帶。進入迷幻世界後，莉莉成為妮娜欲望的對象，在初次見面妮娜就擁有與母親相近特質，兩人綁著相同髮束與服裝；她在二樓窺看莉莉跳舞時，湯瑪斯亦要求她多學習莉莉舉手投足散發自然性感，湯瑪斯是妮娜「欲望他者（在此指母親）的欲望」──擁有跟母親擁有的男人一樣，而莉莉又是所有幻見之光折射出來的小對體，替代母親

[33] 斯拉沃熱・紀傑克（Slavoj Žižek）著，朱立群譯，《幻見的瘟疫》，頁22。

的位置，為母親的敵意過度補償（overcompensation）。

莉莉總是扮演著拯救妮娜的角色。湯瑪斯訓斥妮娜沒有進步時，她一人留在黑盒子對著鏡子發獃，莉莉走進詢問是否需要聊聊，當莉莉猜中妮娜心事時，妮娜調頭回家，在浴室裡妮娜自淫一半放棄，出現莉莉坐在浴室旁的幻影。

她發現背上紅疹越來越多，對著鏡子哪起剪刀，鏡中出現莉莉的臉狠狠剪下指頭一塊肉；PUB裡莉莉一坐下就被餐廳店員性暗示，莉莉拒絕，也向妮娜展現她具有選擇性愛對象的權利，性愛遊戲中她仍掌有主體性。

回家的計程車上，莉莉（此時的莉莉已是妮娜幻覺）將手滑向妮娜下體，卻因司機在場，性交中斷；抵家後，妮娜關起房門，將母親阻隔在外，夢見莉莉替她口交，她從咬人轉換成被咬，這也是她第一次達到高潮，她彷彿看見黑天鵝展翅向她襲捲而來，卻看見莉利用母親般的神情對她說著「Sweet girl」。隔天妮娜睡過頭，質問莉莉為何沒叫她起牀，才發現是她的幻覺。在象徵秩序與真實層間的「創傷性情境」（traumatic situation）不斷嚙咬她。

午夜瘋狂練舞，鋼琴伴奏受不了離席要她早點回家，她穿越黑暗長廊卻看見莉莉與湯瑪斯在餐桌上性交，呼應第二節與茱蒂·芝加哥《晚宴》對照，母女間亂倫禁忌是不允許被浮出象徵秩序，從母親-湯瑪斯，其實跟湯瑪斯做愛的人向來都是妮娜，主動性由妮娜掌控，她向湯瑪斯索愛同時，將自己欲望投射（Projektion）成莉莉欲望呈現的形象，莉莉在$\langle\rangle$a基式裡扮演a的角色，是妮娜此一主體的小它者，是「自我的反射與投影」。主體需要有母親、莉莉、薇諾妮卡等他者來確認自己的存

在；主體是依存於他者的。

在象徵妮娜自白天鵝蛻變成黑天鵝的這場戲中，圖1-20妮娜走回屬於天鵝皇后才能獨有的個人化妝室，遂看見莉莉坐在她的位置，擦著她的睫毛膏，消遣她方才一定很糟，並對她說「不如我替你跳黑天鵝的部分」（圖1-21），當莉莉轉頭過來面對妮娜時，卻成了妮娜自己的臉（圖1-22），這個不到五秒鐘的短暫鏡頭，利用視覺特效將莉莉與妮娜的臉疊合，象徵「鏡像自我」之黑暗面，與莉莉的爭執皆是自我間的幻見，與妮娜正面衝突的對象並非現實生活中的莉莉，而是妮娜分裂出來的另一人格，她在自己的房間內與自己對話並錯手殺了自己，當她完成黑天鵝之舞蹈，向觀眾席致意時，光打在她的身上投射出兩隻展翅天鵝的影子，呈現兩個人格被困在一具肉身裡。

小結

早在戴倫‧艾洛諾夫斯基的《π》、《噩夢輓歌》、《真愛永恆》等作品中，我們可以看見導演對於恍惚之精神狀態捕捉極為到位。從《π》主角對於數列的執著產生幻覺；被列為十大禁片之一的《噩夢輓歌》裡，母與子相信透過藥物或毒品可以讓生活趨近美好的執念導致精神崩潰；鏡頭語言的使用，《真愛永恆》以對稱形式營造崇高感，「死亡是敬畏之路」（the road to awe）貫穿核心，三段平行交織的故事扣緊愛情與死亡。

戴倫‧艾洛諾夫斯基近年來的兩部作品，《力挽狂瀾》（2008）在結局的選擇與《黑天鵝》十分接近，劇情主要是訴說一位摔角選手「榔頭」（Randy 'The Ram' Robinson，Mickey Rourke

飾演）的故事，二十年前與後對比，摔角生涯衰退，榔頭面臨身
體已無法再負荷劇烈外界撞擊的年紀，不顧醫生警告，毅然決然
背水一戰，重現二十年前讓觀眾們如癡如醉的摔角表演，死在屬
於自己的舞臺。榔頭站在摔角臺的圍欄上，從圍欄正面朝下的縱
身，以頭部撞擊另外一名摔角選手，《力挽狂瀾》在榔頭跳躍後
嘎然而止（圖1-24）；《黑天鵝》中妮娜背對地面，摔在舞臺後
頭已鋪好的軟墊上。《力挽狂瀾》的男主角不願辜負觀眾，因為
它象徵了二十年前摔角界的黃金傳說，明知自己可能會死亡，卻
告訴大家，他的心臟是為了這些歡呼、尖叫而搏動；《黑天鵝》
的妮娜是不願意讓自己失望，她為美而生，理當死於完美。兩部
影片在某種程度上，分別以極為陽剛的男體，與柔美有力的女
體，向閱聽眾展現了表演藝術的生成，與背後難以道盡之心酸，
也無正面回答主角最終是否死亡（當然也不是影片宗旨）。

　　這兩部影片在電影史上也有著相同的命運，《力挽狂瀾》獲
得2008年獨立製片精神獎（Spirit Awards）的年度最佳影片、最佳
男主角與最佳攝影；《黑天鵝》獲得2010年的年度最佳影片、最
佳女主角、最佳攝影，更讓戴倫・艾洛諾夫斯基贏得最佳導演的
獎項。

　　從《π》、《噩夢輓歌》、《真愛永恆》、《力挽狂瀾》，
乃至預定2014年上映的《諾亞》（Noah），可以發現導演電影的
主軸圍繞著對於「抽象概念」的執著，《π》對於數字不肯放
手，相信有一個可以代表宇宙的抽象數列；《噩夢輓歌》中關於
美好家庭的想像，以為能靠毒品或藥物來維持表面和平；《真愛
永恆》拓展了對於「永生不死」傳說的執著，永生指的是「愛
情」能得永生；《力挽狂瀾》男主角將一生都獻給了摔角藝術，

甚至失去與女兒間的親情，堅持給觀眾一場精采可期的「秀」；《諾亞》（Noah）則《真愛永恆》的劇作家再度合作，取材於聖經諾亞方舟的故事。

相較於《力挽狂瀾》對父女關係修補之輕描淡寫，到了《黑天鵝》，妮娜以肉身實踐對「美」與「完美」的追求，更特別的是，《黑天鵝》加入了母女關係之討論，女兒在親情裡磨合擦撞，情感的壓抑導致主體裂痕浮於表徵。《黑天鵝》中的行為主體妮娜，分別以童話故事的變形、沒有名字的母親對Sweet girl的掌控欲、芭蕾舞三十二鞭轉、幻見公式之操演等四個面向，展開對大他者的追逐，妮娜的自我認同也在「前伊底帕斯期」與「伊底帕斯期」之間擺盪，說明了主體不可能完整。

妮娜為取得天鵝皇后的角色，加諸在肉體上的試煉，如抓癢、剪指甲、瘋狂練舞、將糾結的腳趾撕開，有如法國當代著名行為藝術家吉娜・潘恩（Gina pane，1939 - 1990）給身體一次次考驗。她在1974年名為靈魂（psyché）的展覽中，當著觀眾面前切割自己身體，整起事件形成一種奇觀，主要訴求為對抗潛存於日常生活及社會中的暴力事件，與女性傷口（female wound）。她否認身體的完整意義，標誌著同時摧毀並且重建自己的身體，以摧毀女性在對抗菲勒斯中心主義（Phallogocentrism）下的被動地位，血與創傷為其反覆探索之母題選擇。[34]

將妮娜無病識感的自殘，與吉娜・潘恩有意識對身體施暴，歸結為對死亡驅力的覓逐。當施虐與受虐為同一對象，受虐將力

[34] Zimmermann Anja, "Sorry for Having to Make You Suffer : Body, Spectator, and the Gaze in the Performances of Yves Klein, Gina Pane, and Orlan", Discourse, 24.3, Fall 2002, pp. 27-46.

比多本能與死亡本能結合，侵入性的痛苦形成快感，佛洛伊德指出：

> 此種回轉到自身有兩個階段：第一為主體施予自身痛苦，此一態度是強迫（觀念）型神經症中特別明顯；第二階段則是嚴格意義下受虐狂的後設，其中主體透過外人使自己蒙受痛苦：動詞faire souffrir（使痛苦），在成為「被動」語態（受痛苦）之前，先經過了「中間的」反身語態（使自己痛苦）。[35]

吉娜·潘恩《靈魂》切割肚腹，從乳房下緣到腹部是女性懷孕時鼓脹部位，十字架式的線條可象徵女人血淋淋的剖腹生產，肚腹下緣的三角又是欲望淵藪，肉體在生與死間成為祭品，標題《靈魂》則構成由女性視角出發的世界圖式，吉娜·潘恩只有透過傷害自己，才能奪回身體自主權，與社會對話；《黑天鵝》裡妮娜與在家庭象徵律法的母親角色抗爭，也是透過對自己局部身體進行傷害，肩上的傷口搔癢與不斷鞭轉。這種傷害又回到強制性重複模式。

紀傑克以尼采《查拉圖斯特拉如是說》的〈醉歌行〉解釋拉岡（Lacan）處理驅力（drive）的復原重建中所瞄準之過剩的痛

[35] 「受虐狂（masochism）則同時回應一種針對自身的回轉以及一種由主動變為被動的逆轉。唯有在受虐時期，欲力活動才具有性的意義，造成痛苦才成為其內在的一部分：『……痛苦的感覺，一如其他不快感，侵入性刺激並引起一種快感狀態。為尋求此種快感人們也可能對痛苦的不快感產生喜好』」摘自拉普朗盧與尚-柏騰·彭大歷斯（Jean Laplanche & J.-B. Pontalis）合著，沈志忠、王文基譯，《精神分析辭彙》，頁461。

苦的歡愉（excessive pleasure-in-pain），

> 此尼采式的「永恆」（eternity）必須與朝向死亡的存
> 在（being-toward-death）對立起來：它是對抗欲望有限
> （finitude of desire）的驅力永恆（eternity of drive）……它
> 意味著同樣的東西還要再來，以及做為歡愉固有的剩餘或
> 熱爽之痛苦本身的完全接受。「相同之永恆回歸」因而不
> 再涉及權力意志（Will to Power）（至少，在該用語的標
> 準意義上是如此）：取而代之的是，它索引了對客體小a
> 之間被動的遭遇予以主動背書的姿態，因而，繞過了幻見
> 屏幕的中介角色。在這明確的意義上，「相同之永恆回
> 歸」意謂著主體「穿越幻見」的時刻。[36]

強制重複機制「再一次」替小對體這一真實界存留於象徵秩序的
殘渣背書，繞過幻見，但也提供漏洞。紀傑克認為「相同之永恆
回歸」反而「將『永恆』驅力的徹底封閉，與在欲望主體的有窮
性／時間性中涉及的開啟，兩者互相對立起來。」[37]因死亡驅力
意味著無條件的衝動由生命體轉向無機物之狀態。

　　無論是黑天鵝裡妮娜從序章就註定好的悲劇，存在於影片結
尾最後的隱語，「我感受到完美了。」從波修瓦芭蕾到死亡，所
追尋的就是對藝術的「完美」，主體「我」願為美分裂殉身。反

[36] 斯拉沃熱・紀傑克（Slavoj Žižek）著，朱立群譯，《幻見的瘟疫》，頁46-
47。

[37] 斯拉沃熱・紀傑克（Slavoj Žižek）著，朱立群譯，《幻見的瘟疫》，頁
47。

覆舞步的練習與吉娜・潘恩時常以自殘（施一受虐）的模式來對待身體，除了表層是對暴力的反思外，也暗指死亡驅力的永劫回歸。只要肉身存在，死亡驅力透過幻見與強制重複，永遠只有取消，但沒有終結的一天。

我為美殉身：《黑天鵝》圖錄

　　《黑天鵝》為2011年上映之電影，本文關於《黑天鵝》之電影截圖，引用自美商二十世紀福斯家庭娛樂台灣分公司出版之《黑天鵝》光碟，出版日期為2011年6月24日。

圖1-1：柴可夫斯基自童話故事尋找靈感，創作出天鵝湖。此為手稿，Tchaikovsky, Pyotr Ilyich: "Swan Lake", Page from the autograph score of the ballet Swan Lake, 1876.Tchaikovsky House Museum, Klin, Russia.

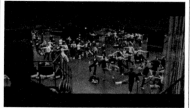

圖1-2：俯角鏡頭象徵觀看者正從上空打量下方舞者群。擷取自戴倫·艾洛諾夫斯基（Darren Aronofsky）導演，《黑天鵝》，美國：二十世紀福斯影業，2011年，08分27秒。

圖1-3：舞者的主觀鏡頭，從手部更下方的微仰視角拍攝湯瑪斯。擷取自戴倫·艾洛諾夫斯基（Darren Aronofsky）導演，《黑天鵝》，08分31秒。

圖1-4：女教練看見湯瑪斯的反應。擷取自戴倫·艾洛諾夫斯基（Darren Aronofsky）導演，《黑天鵝》，8分33秒。

圖1-5：此時妮娜仍繼續專注的練習芭蕾舞基本的五個姿勢。擷取自戴倫·艾洛諾夫斯基（Darren Aronofsky）導演，《黑天鵝》，08分37秒。

圖1-6：妮娜側頭過去，看見湯瑪斯。擷取自戴倫·艾洛諾夫斯基（Darren Aronofsky）導演，《黑天鵝》，08分39秒。

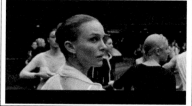

圖1-7：此鏡頭為湯瑪斯看見的妮娜。擷取自戴倫·艾洛諾夫斯基（Darren Aronofsky）導演，《黑天鵝》，08分40秒。

圖1-8：妮娜整飭服裝。擷取自戴倫·艾
洛諾夫斯基（Darren Aronofsky）
導演，《黑天鵝》，08分42秒。

圖1-9：《黑天鵝》女主角妮娜第一次看
到湯瑪斯，說著黑天鵝與白天鵝
將由同一人飾演，此時湯瑪斯的
影像也被鏡子切割，象徵主體分
裂。擷取自戴倫·艾洛諾夫斯
基（Darren Aronofsky）導演，
《黑天鵝》，08分50秒。

圖1-10：導演特寫擺放在餐盤上的葡萄
柚，中心的白色纖維已被挖
空。擷取自戴倫·艾洛諾夫斯
基（Darren Aronofsky）導演，
《黑天鵝》，04分23秒。

圖1-11：母親發現妮娜肩胛上的紅疹，
要求陪同妮娜至舞團練舞遭拒
後，微笑後瞬間凝結。擷取自
戴倫·艾洛諾夫斯基（Darren
Aronofsky）導演，《黑天
鵝》，05分07秒。

圖1-12：妮娜母親房間裡掛滿妮娜肖像畫，臉部表情十分僵硬詭異。擷取自戴
　　　　倫‧艾洛諾夫斯基（Darren Aronofsky）導演，《黑天鵝》，24分55秒。

圖1-13：妮娜墊起腳尖跳舞，雙腿在　　圖1-14：妮娜反覆對鏡子練習黑天鵝的
　　　　黑色畫面的正中心，腿的倒　　　　　　　三十二鞭轉。擷取自戴倫‧艾洛
　　　　影反射在全黑的地面。擷　　　　　　　諾夫斯基（Darren Aronofsky）
　　　　取自戴倫‧艾洛諾夫斯基　　　　　　　導演，《黑天鵝》，17分04秒。
　　　　（Darren Aronofsky）導演，
　　　　《黑天鵝》，01分29秒。

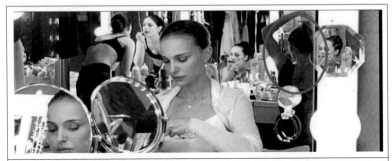

圖1-15：化妝間共有四個人，一是妮娜；二是僅穿黑色內衣，對著鏡頭擦口紅的
舞者；三是正在刷睫毛膏的薇諾妮卡；四是舉起左手綁馬尾的舞者。
他們正在討論貝絲回舞團一事。擷取自戴倫・艾洛諾夫斯基（Darren
Aronofsky）導演，《黑天鵝》，06分29秒。

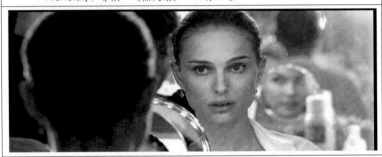

圖1-16：鏡頭拉近，妮娜對著鏡中說出「真哀傷」、「貝絲跳舞好美」。擷取自戴
倫・艾洛諾夫斯基（Darren Aronofsky）導演，《黑天鵝》，06分52秒。

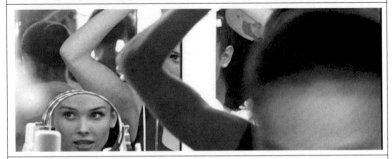

圖1-17：鏡頭拉近，可以看見舉起左手綁馬尾的舞者，在桌上小圓鏡中的相貌，
她正與薇諾妮卡對話，而這張臉孔竟然是妮娜。擷取自戴倫・艾洛諾夫
斯基（Darren Aronofsky）導演，《黑天鵝》，06分53秒。

圖1-18：莉莉倉促進門，打斷房間裡的談話。擷取自戴倫・艾洛諾夫斯基（Darren Aronofsky）導演，《黑天鵝》，07分01秒。

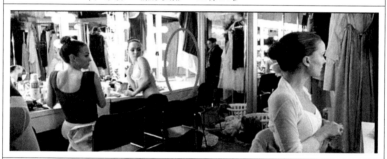

圖1-19：當莉莉進門後，維諾尼卡右手邊的女子竟然消失了。擷取自戴倫・艾洛諾夫斯基（Darren Aronofsky）導演，《黑天鵝》，07分04秒。

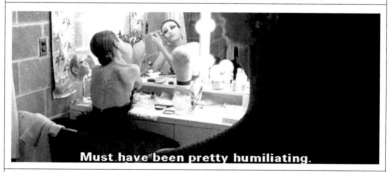

圖1-20：妮娜在正式開演時，詮釋白天鵝的部分出了差池，回到她專屬的辦公室，馬上看見莉莉穿著黑天鵝的服裝嘲笑她。擷取自戴倫・艾洛諾夫斯基（Darren Aronofsky）導演，《黑天鵝》，1時32分52秒。

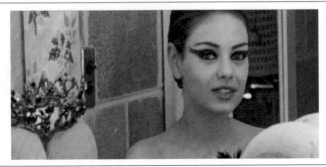

圖1-21：「How about I dance the Black Swan for you?」這句話中，莉莉的臉
　　　　快速變成妮娜的臉。擷取自戴倫・艾洛諾夫斯基（Darren Aronofsky）導
　　　　演，《黑天鵝》，1時33分06秒。

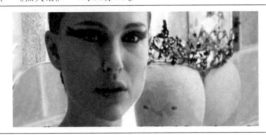

圖1-22：「How about I dance the Black Swan for you?」這句話中，莉莉的臉
　　　　快速變成妮娜的臉。擷取自戴倫・艾洛諾夫斯基（Darren Aronofsky）導
　　　　演，《黑天鵝》，1時33分10秒。導演刻意使用較暗的光線，讓兩人面孔
　　　　轉換自然，為使主角的臉部較為清楚，本圖已調整亮度。

圖1-23：兩隻天鵝長出翅膀的影子被映照在舞臺牆面上。擷取自戴倫・艾洛諾夫
　　　　斯基（Darren Aronofsky）導演，《黑天鵝》，1時36分34秒。

貳、我為創傷而活：《隔離島》

　　《隔離島》電影片頭彷如重現象徵主義畫家伯克林（Arnold Bocklin，1827-1901）《死亡之島》[1]（Die Totenunsel，本文圖2-3為1880年作品）系列畫作，天空中由整片接近黑色的深藍隱約透出淡淡微光，鬱決幽靜的海平面上，島嶼正中心是高不可攀的針葉林。

　　無論天候如何，島嶼總呈現驚悚氛圍，一艘航向隔離島的船隻輪廓逐漸明顯。導演以正面鏡頭讓我們先看清楚船隻的樣貌，再以船上人物的視角望向孤島，將《死亡之島》的意象衍伸為影像片段，循序漸進帶著觀眾進入故事設定的年代，在二次世界大戰過後的1954年，地點為波士頓港海島群。

　　1954，重重隱喻的一年，儘管是維持原著小說的年代設定，就電影史脈絡而言，1954也象徵有電影社會學家美譽的導演馬丁·史柯西斯[2]（Martin Scorsese，1942）向緊張大師希區考

[1] 俄國作曲家拉赫曼尼諾夫（Серге́й Васи́льевич Рахма́нинов，1873-1943）亦為此畫動容，創作交響曲《死亡之島Op.29》，Die Totenunsel Op.29）。

[2] 義大利裔美國導演，1942年11月17日生，以《神鬼無間》（The Departed，2006）獲得第79屆奧斯卡獎最佳電影與最佳導演獎，代表作品《計程車司機》（Taxi Driver，1976）、《蠻牛》（Raging Bull，1980）、《基督的最後誘惑》（The Last Temptation of Christ，1988）、《四海好傢伙》（Goodfellas，1990）、《紐約黑幫》（Gangs of New York，2002）、《神鬼玩家》（The Aviator，2004）、《神鬼無間》（The Departed，2006）、《隔離島》（Shutter Island，2010）、《雨果的冒險》（Hugo，2011），近期作品《華爾街之狼》（The Wolf of Wall Street，2013）預定在今年十一月上映。

克（Alfred Hitchcock，1899-1980）與伊力‧卡山（Elia Kazan）致
敬。當年，希區考克以《後窗》（*Rear Window*）敗給伊力‧卡山
的《岸上風雲》（*On the Waterfront*），與奧斯卡最佳導演金像獎
失之交臂，史柯西斯也在演講中提到「直到一九五〇年代中期，
我才找到真正切合自己所需的電影。《岸上風雲》令我印象深
刻，我至少看了二十遍。」[3]；同一年，也是法國《電影筆記》
（Cahiers du Cinéma）以希區考克作品實踐作者論（politique des
auteurs），開啟電影分析史的新篇章[4]，當時也是電視尚未普及到
能與電影爭輝的年代[5]；也是法國精神分析學家拉岡離開「巴黎
精神分析學會」（Société Psychoanalytique de Paris），創立「法國
精神分析學會」（Société Française de Psychanalyse）的隔一年，紀
傑克在拉岡年表[6]中標記1954起，拉岡開始10期研討班，詳盡說

[3] 大衛‧湯普森（David M. Thompson）、伊恩‧克里斯蒂（Ian Christie）
編，譚天、楊向榮譯，《斯科賽斯論斯科賽斯》，桂林：廣西師範大學
出版社，2005年，頁9。

[4] 希區考克一生與奧斯卡獎無緣，曾五度提名奧斯卡最佳導演金像獎但皆
落榜。雅克奧蒙（Jacques Aumont）、米歇爾瑪利（Michel Marie）著，吳
佩慈譯，《當代電影分析方法論》，臺北市：遠流出版事業股份有限公
司，1995年，頁50。馬丁‧史柯西斯獲得奧斯卡獎最佳電影與最佳導演獎
時已六十四歲，他在致詞云此獎讓他奔逐了大半人生，直到他不再有期
待時，乍然獲獎。

[5] 「20世紀下半葉之初，電影興盛至極，電視隨之登場。1954年，1%的法
國家庭擁有電視機。1960年，這一比率為13.1%，1970年為70.4%，1980年
為90.1%，1990年為94.5%。據估計，而今全世界已有不下十億臺電視機，
幾乎『覆蓋』了全世界人民。」貝爾納‧斯蒂格勒（Bernard Stiegler）
著，方爾平譯，《技術與時間3、電影的時間與存在之痛的問題》，頁
041-042。

[6] "1954 The first ten seminars elaborate fundamental notions about psychoanalytic
technique, the essential concepts of psychoanalysis, and its ethics. During this period

明精神分析技術的基本觀念、本質概念及其倫理。

　　改篇自美國當代推理小說家丹尼斯‧勒翰（Dennis Lehane，1966-）同名小說《隔離島》，以平行蒙太奇手法（montage paralléle）處理電影主要敘事軸線：一是行為主體[7]泰迪‧丹尼爾（Teddy Daniels）與查克‧奧爾（Chuck Aule）兩位美國聯邦警官至隔離島辦案；另一敘事為泰迪‧丹尼爾藍色調的回憶、夢境與幻覺。泰迪‧丹尼爾除了官方派遣他至隔離島上尋找一位失蹤女子——瑞秋‧索蘭多（Rachel Solando），還試圖找到殺妻仇人安德魯‧雷德斯（Andrew Laeddis），並揭發隔離島上實行人體大腦實驗的陰謀。

　　泰迪‧丹尼爾與安德魯‧雷德斯的主體辯證，為本部影片主要核心。本章節將以《隔離島》提供的細節線索，探討作為本部影片的行為主體——泰迪‧丹尼爾／安德魯‧雷德斯分裂主體的「創傷之核」（traumatic kernal），分成四個部分：第一，全控機構下的主體問題，以社會學家高夫曼（Erving Goffman，1922-1982）提出全控機構的概念闡明隔離島如何重構精神病患監獄；第二，「你要活著成為一個怪物，還是要當一個死去的好人？」，以瘋狂抗拒死亡的哀悼儀式，探討《隔離島》中呈現的

Lacan writes, on the basis of his seminars, conferences and addresses in colloquia, the major texts that are found in Ecrits in 1966." Slavoj Zizek , How to read Lacan , New York : W W Norton & Company, 2007,p126.

[7] 何謂行為主體？大衛‧波德維爾（David Bordwell，1947-）認為行為主體便是作為故事講述的「那個對象」，行為主體的某種連續與某種因果的關聯都是一個最低限度敘事的條件。在沒有強調各自身分所象徵的隱喻時刻，本章節將泰迪‧丹尼爾與安德魯‧雷德斯統稱為行為主體。大衛‧波德維爾（David Bordwell）著，張錦譯，《電影詩學》，桂林：廣西師範大學出版社，2010年，頁108。

醫病關係，與行為主體為何選擇執行前額葉白質切除術；第三，家庭的崩毀：喪子與弒妻，妻子蒂蘿絲（Dolores Chanal）與女孩瑞秋以幻覺出現在行為主體周遭，導演在鏡頭中如何使用火與水的意象；第四，創傷主體：馬勒的隱喻，影片中在達豪集中營殺戮場景出現時，反覆播放馬勒的A小調鋼琴弦樂四重奏，導演如何將馬勒與主體的生命經驗構連。

一、全控機構下的主體問題

（一）全控機構重合之島

在《隔離島》所設定的時代背景（1954年）隔年，加拿大裔美籍社會學家高夫曼至華盛頓特區的聖伊莉莎白醫院進行田野工作，並結集出版為《精神病院：論精神病患與其他被收容者的社會處境》，第一章節定義全控機構為涵蓋性與全面性較其他機構大，目的是為了與外界阻絕之機構，並具有實體的阻絕物。依理念類型（ideal type）的方法將全控機構如下表格分成五類：

表2-1：全控機構之對應單位		
	全控機構理念類型	對應機構
第一類	照顧失能無傷害性的人	盲人之家、老人院、孤兒院或是救濟院
第二類	收容失能但是對社會具有威脅性的人，即使他們自己不願意	結合療養院、精神病院、痲瘋病院
第三類	為了保護外面社群，隔離那些被認為有蓄意傷害性的人，這些人的福利便不在是首要的考量	監獄、感化院、戰俘營、集中營

| 第四類 | 為了讓人能夠在其中從事一些勞作，而這些共聚應的目的就是它們的存在理由 | 軍營、船艦、寄宿學校、勞動營、殖民地點、給僕人住的宅院 |
| 第五類 | 遠離世俗之地的地方，即便這些地方通常也用來從事宗教方面的訓練 | 寺院、僧侶院、修女院、修道院 |

資料來源：高夫曼（Erving Goffman），群學翻譯工作室譯，《精神病院：論精神病患與其他被收容者的社會處境》，臺北市：群學出版社，2013年，頁10-11。黃資婷整理，2016年。

　　被收容者與機構人員往往處於極端相對的位置，機構人員最重要的職責便是監控（surveillance）這些全控機制裡頭的被收容者。高夫曼認為被收容者在全控機構中是無法定奪自己命運，為了要穩固機構人員的權力，會隱瞞某些涉及決策知識的內容。

　　《隔離島》在本文主要探討的三部影片中，不同於《黑天鵝》及《鬥陣俱樂部》，直接將精神疾病帶回醫院裡頭。地點是波士頓外海，一座第二類與第三類全控機構（total institution）重合之島嶼，劇情設定此地是與世隔絕的孤島，全美唯一一座精神病患監獄。A、B、C三區病房分別禁錮著男性精神病患、女性精神病患與全美最危險的精神病患，機構人員們奉行著「法律秩序與臨床照料的道德結合」[8]，官方派行為主體來此島嶼主因為尋找一名逃脫的女性患者瑞秋・索蘭多。

　　上岸後，行為主體首先注意到通電圍欄——全控機構最常用來與外界阻絕之實體阻絕物，他告訴搭檔查克曾在別的地方見過，觀眾可以從後續劇情推演中得知，此時所說的「別的地方」是集中營。集中營的殺戮場景出現在藍色調的回憶中，行為主體

[8] 馬丁・史柯西斯（Martin Scorsese）導演，《隔離島》，美國：派拉蒙影視公司，2011年，10:06。

曾帶兵攻打納粹德國，在全控機構裡頭的身分卻轉變，從在軍營、集中營的軍官——監督人員的角色，變成病患——被收容者。

　　有如米歇爾‧傅柯（Michel Foucault，1926-1984）《古典時代瘋狂史》（histoire de la folie—a l'age classique）從視覺藝術著手十五世紀如何看待「瘋子」，「瘋子之笑的特點，就是他搶先一步，笑出了死神之笑」[9]；法國人類學家大衛‧勒布雷東（David Le Breton，1953- ）〈發瘋的身體〉一文，指出人們為何需要將「瘋子」隔離在世界之外？因為他們過分張揚身體、顯露出「作為社交根基的被抹去的欲望」。[10]精神病院裡，機構人員／被收容者、正常／瘋狂於縝密的規範中嚴厲履行二元對立。

　　隔離島如何呈現精神病患癲狂的身體？電影中行為主體初進瘋人院之際，銬著腳鐐的男子對他微笑招呼，一名頸上宛如繞有紅繩般傷口的女子對他做了噤聲手勢後露出微笑。

　　行為主體與考利醫師（Dr. Cawley）首次晤談的辦公室，牆上吊掛用來治療精神疾患的臨床工具——電療椅（Tranquilizing Chair）插畫，與布雷克（William Blake，1757－1827）水彩畫作《古巴比倫王》（Nebuchadnezzar，1795），提醒著病患與醫師間醫病關係的距離。考利醫師特別強調這些畫作十分精準傳達早

[9] 米歇爾‧傅柯（Michel Foucault）著，林志明譯，《古典時代瘋狂史》，臺北市：時報文化出版社，1998年，頁25-26。

[10] 「人們無法原諒『瘋子』在本該低調地將自己融入社會關係之時，如此張揚自己的身體。他另被抑制的慾望重新顯露出來，不光是他自己的，而且，還有作為社交根基的被抹去的欲望。他的存在再次強調，日常生活是建立在對身體的抹去性慣例之上的，身體不應以物質性形式顯露出來，否則將會招致譴責。」大衛‧勒布雷東（David Le Breton）著，王圓圓譯，〈發瘋的身體〉，《人類身體史和現代性》，上海：上海文藝出版社，2010年，頁202。

期對精神疾患的治療方式。

（二）從C病房到燈塔：真相的轉折

行為主體與查克如何闖進被機構人員視為禁區的C病房？借助全控機構中去除個人化的特點[11]，當行為主體與查克代表「身分套件」（identity kit）的西裝淋濕後，他們僅能穿著全控機構裡頭提供的機構人員制服，同時也巧妙隱藏外來者的身分，成功散步到C病房。C病房的機構人員因知曉查克即是席恩醫師而沒有多加阻撓。一名赤裸上身的患者與行為主體玩捉迷藏，進入由錯綜複雜的鐵絲網所構成的監獄內部，患者制伏行為主體後，說他不願意離開這裡。他們聽過對於外部世界的描述，戰爭、武器等，對外部的恐懼除了高夫曼提到法律層面上「公民性的死亡」外，還有許多無法預期的改變。

行為主體打傷那名患者後，查克陪同機構人員將患者送至醫護室，得以有短暫自處的時間，這時C病房卻以氣音呼喊雷德斯之名，在幽暗的空間中，行為主體點燃火柴，探視一個個被關入牢房的患者，尋找聲音來源，當他找到呼喚雷德斯之名的男子，對方停格數秒後接續著說：「你跟我說我會離開這地方，你答應過我，你騙人」（71:28），行為主體點燃火柴繼續向對方逼

[11] 高夫曼認為全控機構對於個人私有物的控管目的是，「一個人的所有物和自己總有一些特別的關聯。一個人通常會希望能夠掌握自己在人前的外貌，為此他需要化妝品和衣著、能點和修補他們的工具，以及一個方面、可以安全保存這些補給品和工具的地方。簡而言之，一個人會需要一組「身分套件」（identity kit）來打理自己門面。」高夫曼（Erving Goffman）著，群學翻譯工作室譯，《精神病院：論精神病患與其他被收容者的社會處境》，頁26。

近，以為他要找的雷德斯被困在裡頭。這個電影片段是劇情轉折點，被關在裡頭的患者是喬治諾斯。

先前行為主體懷疑隔離島的基金來自「非美活動調查委員會」（House Un-American Activities Committee），是美國與蘇俄冷戰時期的反共組織，也暗喻了麥卡錫主義（McCarthyism）[12]所帶來的創傷。行為主體猜測隔離島上從事某種大腦的實驗，他得知這樣的訊息便是來自喬治諾斯，一個社會主義分子，當他出獄後再度犯案時，向法官要求坐電椅也不願回到隔離島C病房，點出美蘇冷戰（Cold War）下草木皆兵的政治迫害。行為主體向查克說喬治諾斯最後被關進德罕監獄，告訴行為主體隔離島拿病患做實驗，行為主體認為他來隔離島的主要目的，是避免悲劇再度發生，他想要拿到證據揭發隔離島的真面目，然而他卻再次於C病房遇見喬治諾斯，喬治諾斯告訴他若要查出真相，必須讓蒂蘿絲走，並且聲嘶力竭說自己不願被帶到燈塔。當行為主體進入燈塔（前額葉白質切除術施行地點），爬上螺旋狀樓梯的頂端，考利醫師在辦公桌前對他說出，「你怎麼全身溼透了，寶貝」，醫師告訴他手會發抖的原因，是停止使用氯丙秦（Chlorpromazine）等

[12] 「麥卡錫主義無疑是現代美國文化記憶中極為黑暗與醜陋的一頁，罰害美國的民主文化至鉅。基本上麥卡錫主義是極右翼政治的產物，對於一九五〇年代美國的政治與文化生活造成難以磨滅的創傷。」前述深深影響馬丁史柯西斯的導演伊力卡山，便捲入麥卡錫主義影響下的「非美活動調查委員會」之告發事件，當時非美活動調查委員會對好萊塢進行意識形態檢視，對好萊塢進行思想清掃活動，伊力卡山被要求作證舉發那些具有共產思想的同業人士，他形容這是她一生中最為矛盾的決定，在李有成的〈在麥卡錫主義的陰影下〉有詳細之討論。李有成，〈在麥卡錫主義的陰影下〉，《影像下的現代：電影與視覺文化》，臺北：書林出版有限公司，2007年，頁19-40。

藥物的關係。圖2-6蒂蘿絲再次出現在燈塔頂樓，場景卻像是在喬治諾斯牢房裡見到的幻覺。

考利醫師告訴他已來島上兩年，他去過達豪集中營，但沒有殺了任何納粹黨衛軍，卻因見過太多死亡在心中埋下陰影；喬治諾斯臉上的傷是被行為主體打傷的，因為他叫行為主體真正的名字「雷德斯」，呼應稍早行為主體自洞穴中離開後，路上遇見副典獄長麥克菲森（Mc Pherson）的談話：暴風雨是上帝的禮物——大自然的暴力這段路程上，副典獄長告訴他為何有戰爭[13]？「因為上帝要我們以祂之名施暴」（93:20），企圖激起行為主體的暴戾之氣，暗示行為主體是最喜歡暴力之人（二周前喬治諾斯被他打傷幾近毀容）。

二、以瘋狂抗拒死亡的哀悼儀式

（一）精神治療中的角色扮演

團體治療課程為精神醫學中典型的治療手法，病院裡頭往往由醫護人員帶領患者互動，電影史上討論精神病院最經典的電影《飛越杜鵑窩》[14]（*One Flew Over the Cuckoo's Nest, 1975*），最常出

[13] 為何行為主體在初次見面便不太喜歡副典獄長麥克菲森，因機構人員在全控機構中必須與被收容者拉出距離，「他們卻是得被迫粗暴對待這些病患，把他們自己塑造成兇惡殘暴的形象。」高夫曼（Erving Goffman）著，群學翻譯工作室譯，《精神病院：論精神病患與其他被收容者的社會處境》，頁92。

[14] 《飛越杜鵑窩》於1975年獲得第48屆奧斯卡最佳影片。與《隔離島》不同的是，《飛越杜鵑窩》之主軸本以描述精神病院中被收容者之處境，較少

現的場景就是團體治療課程。男主角會遭受腦部電擊之因，便是在團體治療中不夠服從，甚至想結合患者力量顛覆醫護人員的權力，即便是獲得較為平等的對待，如調整過大的音樂音量、欣賞球賽等等，但在全控機構裡都是被禁止的，「機構人員可能會故意打破剛剛形成的團體，以避免集體的反抗行動或其他擾亂病房的行為」[15]，聖誕節、復活節等特殊節日除外，被收容者無權向機構人員爭取權益。不同於《飛越杜鵑窩》以團體治療課程中互動為主要關懷核心，《隔離島》中對於精神病院常出現的互動課程卻也別出心裁，以機構人員與被收容者的權力位置顛倒之姿出現。

馬丁・史柯西斯在電影版本的《隔離島》採取開放式結局，與小說原著產生區隔，提供讀者兩種詮釋空間：一是以陰謀論取向的美蘇冷戰政治隱喻（圖2-8），認為機構人員運用了行為主體妻子遭縱火狂雷德斯所殺的創傷，島嶼居民與醫生聯合共謀記憶重現法（recovered memory therapy）催眠泰迪就是雷德斯本人，所導致的偽記憶症候群（False Memory Syndrome），目的是非美活動調查委員會正在執行的腦部實驗。

二是以精神治療取向，線索為主體跑上燈塔時，考利醫師與之解釋一切發生經過後，圖2-9開始的鏡頭穿插一場那年夏天在度假小屋所發生的慘劇，主體在殺妻後成了解離性身份疾

營造精神疾患不合常理之舉導致空間產生詭異感，裏頭的被收容者並非嚴格定義的精神病患者，而是反社會人格，不願受道德規範的一群人。

[15] 高夫曼（Erving Goffman）著，群學翻譯工作室譯，《精神病院：論精神病患與其他被收容者的社會處境》，臺北市：群學出版社，2013年，頁401。

患（Dissociative Identity Disorder），機構人員陪同雷德斯玩一場「尋找六十七號患者」的遊戲，企圖以新療法來幫助行為主體，深信他在遊戲結束後，會對病情有所幫助。也可以說明當行為主體如願偵訊患者時，患者們對於安德魯・雷德斯的名字避之唯恐不及；與查克闖進醫師們開會現場，其中一位醫師未卜先知的說出「第四法則，我喜歡」[16]。島嶼上的人們似乎對此故事再也熟悉不過。

第二種結局取向之解讀，由雷德斯分裂出來的第二人格泰迪，用聯邦警官的身分偵查案情為由，訊問醫護人員，便頗有權力傾斜之意味。護士告訴他昨晚的團體治療課與往常一樣，索蘭多擔心下雨及抱怨伙食，醫護人員對他的態度並不友善。當泰迪問起還有誰一同參與團體治療，護士說出席恩醫師也在場時游移的眼神，下一鏡頭便是查克（席恩醫師）坐在椅子上騰寫筆記的中景。這場看似權力顛倒的團體治療課，實際上還是由全控機構授權，在席恩醫師飾演的查克與考利醫師監控下執行。

對醫護人員而言，眼前自稱是泰迪警官的雷德斯與其他患者一樣，是個無法走出創傷的癲狂之徒，所以當泰迪問起瑞秋・索蘭多出走的晚上，有何「不正常」的事情發生？醫護人員嗤之以鼻，回答在精神病院裡，每個夜晚都是不正常的。

一九五五至五六年，高夫曼進行田野工作時所遇到的實際案例（與《隔離島》設定的一九五四年時間相仿）可作為參照，「有些精神病院會發現下面幾個實用的做法，把會咬人的病患牙齒拔掉，把淫亂的女性病患子宮切除，或把經常打鬥的病人的額

[16] 馬丁・史柯西斯（Martin Scorsese）導演，《隔離島》，美國：派拉蒙影視公司，2010年，50分16秒。

葉切除。」[17]，可見當時醫院時常對於不服從的被收容者，歸因為器質性精神障礙（Organic psychosis），實行器官切除等處罰，泰迪發現與醫護人員對談無果後，要求與患者們一一面談，更進一步詢問瑞秋・索蘭多的資訊時，進行了以下對話，

> 考利醫師：「你知道精神治療界的情況嗎？」、「戰爭」、
> 　　　　　　「老一派的醫師相信要開刀治療，精神外科，像
> 　　　　　　是前額腦葉切除手術，有些人說病患會變得乖
> 　　　　　　巧聽話，其他人說他們會變成殭屍。」
> 查　　克：「新一派的醫師呢？」
> 考利醫師：「精神病藥物學，有一種藥品剛被批准，索瑞
> 　　　　　　精，讓精神病患放輕鬆，馴化他們。」
> 泰　　迪：「你是哪一派？」
> 考利醫師：「我？我的想法比較極端，我認為只要尊重和
> 　　　　　　聆聽病患，並試著瞭解他們，就能治癒他
> 　　　　　　們。」[18]

著名精神醫學史家羅伊・波特（Roy Porter）指出納粹迫害猶太人以前，許多分析師逃離歐洲後來到美國，「美國逐漸成為精神分析學界的世界中心。一直到二十世紀中葉，無論是大學醫學院或教學醫院，美國的精神醫學都是以精神分析作為主

[17] 高夫曼（Erving Goffman）著，群學翻譯工作室譯，《精神病院：論精神病患與其他被收容者的社會處境》，頁88。

[18] 馬丁・史柯西斯（Martin Scorsese）導演，《隔離島》，美國：派拉蒙影視公司，2011年，30:57-31:35。

流取向。」[19]；《當代精神分析導論：理論與實務》中亦提到
五〇年代精神分析學會的狀況，於1952年，國際精神分析學會
（International Psychoanalytical Association）來自美國的成員占百分
之六十四[20]，從上述對話重現1954年美國精神醫學的三種立場，
精神外科手術、藥物學與精神分析法，而考利醫師正在推行的療
法，便是美國五〇、六〇年代流行的精神分析法。

　協助行為主體尋找「真正的瑞秋・索蘭多」，或者說是喚
醒雷德斯殺妻以致關入隔離島C病房的記憶，兩種選擇的解讀方
案中，考利醫師看似與當下分裂為泰迪警官的雷德斯解釋精神治
療界的現況，也是他以行動告訴雷德斯，他正在「尊重和聆聽病
患」。在全控機構中，試圖有條件（以治癒患者為前提）重拾被
視為物件的患者「自我身分認同」之路[21]，依照雷德斯的劇本，
透過這場逼真的「表演」能讓雷德斯從想像中清醒。行為主體向
上級爭取尋找「真正的瑞秋・索蘭多」，考利醫師指出瑞秋・索

[19] 羅伊・波特（Roy Porter）著，巫毓荃譯，《瘋狂簡史》，臺北：左岸文
化，2004年，頁193。
[20] 「1925年，22%的國際精神分析學會會員來自北美；1952年提高到64%，
主要是因為歐洲移民的結果，不過，也有部分原因是因為美國是一塊歡
迎新主張的肥沃土地。比起英國本土精神分析對醫學的微弱影響力，
美國的精神分析要強而有力多了，它於1950和1960年間成為美國精神醫
學界的主流。」安東尼・貝特曼（Anthony Batman）、傑瑞米・霍姆斯
（Jeremy Holmes）著，林玉華、樊雪梅譯，《當代精神分析導論：理論與
實務》，臺北：五南圖書出版有限公司，1998年，頁011。
[21] 高夫曼認為被收容者經過入院這道程序之後，被全控機構塑造成合於這
部行政機器的物件，漠視被收容者在外部世界中擁有的自我身分認同。
高夫曼（Erving Goffman）著，群學翻譯工作室譯，《精神病院：論精神
病患與其他被收容者的社會處境》，頁22-23。

蘭多「拒絕面對她曾經做過的事」[22]，對行為主體投以有意味的眼神，查克（席恩醫師）作為隨行的醫療人員，也在現場密切觀察行為主體對此敘述的反應。

（二）前額葉白質切除術

對醫病關係的探究是《黑天鵝》與《鬥陣俱樂部》等處理主體分裂之電影所沒有的。上一節〈精神治療中的角色扮演〉，引用考利醫師提出當時美國精神醫學的三種立場，精神分析法最著重的臨床案例，「分析師必須被大他者（A）與小他者（a）的差異所「徹底滲透」，以至於他可以將自己放置於大寫他者的位置，而不是小寫他者的位置。」[23]，同時，「分析師必須將自己放置於小對形的貌似物之位置，也就是引發案主慾望的促因」[24]，為了配合整場演出，席恩醫生必須離開在治療案主（雷德斯）時大他者的位置，讓自己飾演另一個人——有著西雅圖口音聯邦警員查克，完成診療椅上的謊言，並用話語引導案主，在案主無法圓謊時適時給予幫助。當我們回頭想起查克面對典獄長要求繳交槍械時，不熟稔的姿態可以得到應證。

當行為主體決定留下來拯救查克，以案主與分析師相濡以沫的關係，可以解釋防禦心極強的行為主體，為何對於相識不到幾天的陌生人卻有如此深厚的情誼。他來島上兩年，分析師傾盡全

[22] 馬丁‧史柯西斯（Martin Scorsese）導演，《隔離島》，美國：派拉蒙影視公司，2010年，32分01秒。

[23] 狄倫‧伊凡斯（Dylan Evans）著，劉紀蕙等譯，《拉岡精神分析辭彙》，頁223。

[24] 狄倫‧伊凡斯（Dylan Evans）著，劉紀蕙等譯，《拉岡精神分析辭彙》，頁212。

力與之溝通、培養感情。將佛洛伊德擺盪在離開與回來之間的線軸遊戲視為隱喻，行為主體聽到喬治諾斯說起若泰迪／雷德斯自認在這座島上有朋友，那麼已經注定輸了這場遊戲。

行為主體從C病房離開，一意孤行要求至燈塔探究竟，查克（席恩醫師）以天候不佳勸阻他時，案主不願讓之同行，他主動拋離分析師後，旋即將峭壁底層看一個白色人形，聯想為他夥伴的屍體，顯現出潛意識裡仍不願意被分析師拋棄。所以洞穴中偶遇的瑞秋・索蘭多，職業也是分析師。

行為主體已無法離開分析師太遠，如同嬰兒會以哭鬧喚起母親注意一般。幻見中的分析師告訴他「警官，你沒有任何朋友」時，正是重構案主的防衛機制，說服自己來隔離島最重要的目的是揭發暗藏人體實驗的陰謀、醫生們找到越戰寡婦是一場騙局、不能如此信任分析師／查克／席恩醫師（因為他方才丟下案主）；洞穴中的瑞秋・索蘭多暗示行為主體不可能離開此島，考利醫師告訴他暴風雨過了，可以搭渡輪離開隔離島時，決定放手一搏，尋找查克，用花領帶縱火燒掉考利醫師的車，工作人員忙於處理火勢之際往燈塔跑去；當查克以席恩醫師的身分現身象徵執行非人道外科手術——「前額葉白質切除術」的執行地點——燈塔頂樓，行為主體難掩失望，認為自己遭受背叛。究竟「前額葉白質切除術」（lobotomy）為何？1930年代始，精神外科手術風行，

里斯本大學的神經科醫師莫尼茲宣稱「腦白質切開術」——一種切斷額葉與腦其他部分連結的手術——可以治療強迫症與憂鬱症患者。在美國，則以華盛頓大學附設醫院

的神經科醫師弗利曼為首，積極地進行腦葉切開術與腦白質切開術等手術。弗利曼經常直接取用一般酒櫃中的碎冰錐，經由眼窩插入腦部，再以木匠用的錘子輕敲幾下來完成手術。他曾在一周內進行一百次經眼腦葉切開手術，一生中則總共做了三千六百例。在這樣的作法引發人們質疑以及精神藥物革命發生之前，到一九五一年為止，全美共有超過一萬八千個病人曾接受過腦葉切開術。[25]

上述前額葉白質切除術之簡介，與主體在洞穴中遇見精神科醫師瑞秋所描述的情況接近，數字的統計也傳達這種腦葉切開術在電影設定的一九五四年代，絕非特例。然而腦額葉皮質究竟在大腦裡扮演甚麼角色？精神科醫師瑪琳‧史坦伯格（Marlene Steinberg, M.D.）說道：

> 根據老鼠處理資訊的研究顯示，腦部的運作就向郵局，可分成本地與外埠兩種郵件。所有外來的資運都先由丘腦（thalamus）接受，這是感官輸入中心，然後由兩個神經系統傳送訊息：一是負責思考分析的前額葉皮質（the frontal cortex of the brain），一是位於大腦底部、只有頂針大小的杏仁核（amygdala）。[26]

[25] 羅伊‧波特（Roy Porter）著，巫毓荃譯，《瘋狂簡史》，臺北：左岸文化，2004年，頁198-199。

[26] 瑪琳‧史坦伯格（Marlene Steinberg, M.D.）、瑪辛史諾（Maxine Schnall）合著，張美惠譯，《鏡子裏的陌生人：解離症：一種隱藏的流行病》，臺北：張老師文化事業股份有限公司，2004年，頁45。「前額葉皮質在大腦結構中的地位特殊，因此對壓力非常敏感。它是最高度演化的腦區，

所以，「你無法查出真相又殺死雷德斯。」[27]喬治諾斯給泰迪的警語，最後行為主體選擇將負責思考分析的前額葉皮質切除，讓關於妻子蒂羅斯的回憶隨著腦葉離開自己，諷刺了精神分析師努力讓患者清醒，忽略患者選擇的意志，也做到對妻子的應許，在幻見場景中答應她殺死雷德斯，當他故意對著席恩醫師說：「我們要設法離開此地，查克」，席恩醫師對著考利醫師、耶利米奈倫、獄警搖搖頭後，「怎樣比較糟？當一個怪物活著，或是當一個好人死去？」[28]，便毫無反抗地與拿著手術工具的機構人員離開，最後一個鏡頭便是燈塔。

三、家庭的崩毀：喪子與弒妻

法國兩位當代精神分析學家尚·拉普朗虛（Jean Laplanche，1924-2012）與尚-柏騰·彭大歷斯（Jean-Bertrand Lefèvre-Pontalis，1924-2013）合著的《精神分析詞彙》中，如是定義創傷（trauma）：

佔據了大約1/3的大腦皮質，在人腦中所佔的比例也高於其他靈長類。前額葉皮質成熟的速度比其他腦區慢，到了20歲後才會發育完全。它負責抽象思考，並讓我們能專注於眼前的事物，同時也負責工作記憶的儲存。這個記憶的暫時儲存區域可以「記住」一些臨時資訊，像是加法時的進位運算。前額葉皮質也是心智控制中樞，能抑制不恰當的想法和行為。」安斯坦（Amy Arnsten）、馬蘇爾（Carolyn M. Mazure）、辛哈（Rajita Sinha）著，謝伯讓譯，〈壓力，讓你腦中一片空白〉，《科學人》，2012年第125期7月號，頁62。

[27] 馬丁·史柯西斯（Martin Scorsese）導演，《隔離島》，美國：派拉蒙影視公司，2010年，74分31秒。

[28] 馬丁·史柯西斯（Martin Scorsese）導演，《隔離島》，美國：派拉蒙影視公司，2010年，129分20秒

> 主體生命中的事件，其定義在於其劇烈性、主體無法予以
> 適當回應、以及它在精神組織中引起動盪與持久的致病
> 效應。

> 以經濟論詞彙而言，創傷的特徵在於，相對於主體的忍受
> 度以極其在精神上控制與加工刺激的能力而言，過量刺激
> 的匯流。[29]

創傷源自希臘文，醫學用語，原始肉體上的傷口，到精神分析研
究領域中，被賦予「精神上的傷口」之意，主體無法適當回應生
命情境中的事件。造成主體雷德斯生命歷史上的創傷之因有三：
一、蒂蘿絲淹死三個孩子；二、雷德斯槍殺蒂蘿絲；三、達豪集
中營（Konzentrationslager (KZ) Dachau）的殺戮場景。

（一）蒂蘿絲之死：愛情成為創傷？

作為泰迪／雷德斯永存不墜的奧菲莉亞標本，主體如何讓愛
情成為創傷？

蒂蘿絲第一次出現，是在片頭行為主體與查克初次見面寒
暄，查克隨口問起他是否已婚。電影時間十二秒鐘的回憶裡，鏡
頭依序特寫蒂蘿絲擺盪著泰迪的領帶，兩人嬉鬧著是否要打花領
帶，當中插了一格轉動的黑膠唱盤，泰迪瞅著蒂蘿絲，她卻望向
遠方，兩人的眼神並未交集，下一鏡頭是湍急的水流，一格定格

[29] 拉普朗虛與尚-柏騰‧彭大歷斯（Jean Laplanche & J.-B. Pontalis）著，沈志忠、
王文基譯，《精神分析辭彙》，臺北市：行人出版社，2000年，頁535。

特寫蒂蘿絲偎在泰迪頸項的甜美笑容，場景回到船上泰迪對查克說出蒂蘿絲已死。花領帶、轉動的黑膠唱盤、蒂蘿絲的笑容三個物件，在接下來的場景中反覆出現。

當「誰是第六十七號病患」之謎底揭曉，泰迪與雷德斯為同一人，與蒂蘿絲相處的時光成為泰迪／雷德斯無法抹滅的回憶幽靈，點出造成雷德斯分裂的關鍵點並非蒂蘿絲已死，而是他手刃蒂蘿絲。

行為主體與查克初來島上，由副典獄長帶領兩人拜訪考利醫生。鏡頭置身一個以大地色系為主的辦公室，考利醫生對行為主體說著瑞秋‧索蘭多的故事，查克（席恩醫生）扮演誘導角色負責提問，好讓考利醫生描述她如何殺死她的子女。當考利醫生說完女病患的背景時，泰迪頭一撇，場景跳接到冷色鏡頭，孩子們嬉鬧聲、藍色調屋瓦、覆滿霜雪的局部屍首、通電繩索、女孩緊閉著眼側躺雪地等畫面。當場景再度轉回考利醫生的辦公室，行為主體感受到頭部劇烈疼痛，主動向醫生詢問有否阿斯匹寧，

> 主體對自身的分裂發生興趣與決定著它的東西有關，亦即說，與一個優先的對象有關。這對象發生於某個原初的分離，發生於由對真實界的接近所導致的某種自殘。其名稱在我們代數學中，叫做小對形（object a）。[30]

這段平行蒙太奇將瑞秋‧索蘭多的家庭慘劇，與行為主體

[30] 雅各‧拉岡（Jacques Lacan）著，吳瓊譯，〈論凝視作為小對形〉，《視覺文化的奇觀：視覺文化總論》，北京：中國人民大學出版社，2005年，頁26。

（想像中）所遭遇的達豪集中營慘案連結，解釋了為何行為主體會忽然頭痛。

決定主體雷德斯的對象物是妻子蒂蘿絲，他與妻子原初的分離發生於妻子企圖縱火自殺，這也是主體出現幻覺時，總看見妻子身上著火，潛意識裡他希望時光逆轉，讓妻子在殺死孩子們之前就已自殺身亡，殺戮便不會是由他引起，後續的悲劇也就不會發生。

事與願違，當妻子殺死孩子們時，他毫不猶豫的殺死妻子。僅能在事後躲進防禦機制，將殺妻一事屏除在象徵秩序外，說服自己是縱火狂殺了她，妻子便以幽靈般的幻覺出現在真實中。這便是為何他進入考利醫師的辦公室時，目光會放在牆上畫作，無論是治療精神病患者的電椅圖，或者發瘋的古巴比倫王四肢跪地趴型的畫作，都能提醒雷德斯他正如那些瘋狂的人迴避創傷。

蒂蘿絲的幽靈第二次出現，是行為主體從考利醫師住處回到宿舍，進入夢境中。

巴什拉（Gaston Bachelard，1884-1962）在《火的精神分析》第二章集中在對於火進行物質上的遐想，透過奧洛爾桑回想年輕時作品《遐想者的故事》中，想像一個從未見過的景象——火山爆發，巴什拉將之稱為恩培多克勒情結，讓人聯想到這位古希臘哲學家縱身火山而亡的故事，「傾刻間，愛、死和火凝為一體。瞬間在火焰中心，以它的犧牲為我們提供了永恆的榜樣」[31]，這也是為何雷德斯與查克在初次見面時，強調妻子蒂蘿絲是葬身火窟，在火中死亡，代表著主體對於妻子之愛的炙熱，儘管妻子肉

[31] 巴舍拉（Bachelard Gaston）著杜小真、顧嘉琛譯，《火的精神分析》，長沙：岳麓書社，2005年，頁23。

身已逝，當主體召喚自我內心深處的愛與痛共生的創傷之核，勢必要以一種充滿想像、極為華麗的姿態，這個視覺影像絕對要比妻子死亡的瞬間更強悍，因為它必須包裹著主體認定沒有太多痛感的死亡謊言，妻子在主體想像中的死亡方式，並沒有太多疼痛。

在這場夢境裡頭，如何呈現主體與妻子的對談？圖2-10與2-11正反打鏡頭（Shot／Reverse-shot）呈現行為主體朝一個綠色的深邃空間走入，此幻見場景是關於蒂蘿絲的回憶與哀悼，「哀悼過程有一矛盾現象，亦即當一個人承認自己的失落時，才能重新擁有所失去的人事物。」[32]，旋轉唱盤的畫面第四次出現，他妻子蒂蘿絲在此處反倒扮演心理諮商的角色，與他討論酗酒的問題，他回答在戰爭時他殺了很多人，酒精可以幫助他鈍化情感、緩解焦慮的情緒。

兩人近距離談話後，屋裡漫天黑色的雪霏飛，她走向窗邊，外頭的魔術時刻給了「夏天小屋」這個命案現場澄紫光暈。在夢中，行為主體賦予死者神秘能力，慾望藉由蒂蘿絲肉身的幻見發聲，感知他要偵查的病患瑞秋仍待在此地，要他找到瑞秋。究竟是瑞秋‧索蘭多（失蹤的女病患）還是瑞秋‧雷德斯？（安德魯‧雷德斯之女）導演留下一個伏筆。

這場夢境中，蒂蘿絲的出場融合了電影中的二種死法的視覺形象，第一種是主體以泰迪的身分對查克強調是雷德斯縱火燒死她；第二種則是主體以雷德斯對著蒂蘿絲的腹部開槍。

導演以主觀鏡頭（subjective Camera）敘述行為主體與妻子和

[32] 安東尼‧貝特曼（Anthony Batman）、傑瑞米‧霍姆斯（Jeremy Holmes）著，林玉華、樊雪梅譯，《當代精神分析導論：理論與實務》，臺北：五南圖書出版有限公司，1998年，頁076。

睦如初的幻見，看見蒂蘿絲背部正在著火，此時的火光並非是炙熱嗆有濃煙的大火，而是以妻子身體為中心，像木炭般從脊骨開始向外燒紅，行為主體上前擁抱她，她的腹腔開始滲出血水，要他接受她死去的訊息，並找到瑞秋，為她復仇，殺了縱火者。行為主體驚醒，發現宿舍屋頂漏水，身上濕透了。

　　電影故事趨近結尾時，重述兩人在夏日小屋裡發生的事。夢境中蒂蘿絲總是濕透有了解釋，「寶貝，你為什麼全身都濕了？」這句反覆出現的關鍵性話語，是雷德斯疲勤辦案回家後質疑妻子為何在晴朗的天氣卻全身溼透，蒂蘿絲給予雷德斯擁抱與親吻，導演以雷德斯與蒂蘿絲為中心的環繞鏡頭，顯現在家中只剩下兩人，雷德斯四處張望詢問孩子們在哪，蒂蘿絲回應他們上學去了，他推開她，看見在藍綠色湖面上三具飄浮屍首，蒂蘿絲止不住笑，雷德斯將孩子們屍首放在草地上，蒂蘿絲捧著雷德斯的臉說著她愛他，要雷德斯讓她自由，此電影片段也解答了在幻見場景中，當行為主體擁抱蒂蘿絲，她的肚腹就開始淌血，雷德斯在蒂蘿絲地腹部開了一槍，幸福美滿的家庭假面開始崩裂，最終只剩他一人獨活。

　　蒂蘿絲第三次出場，地點是在C病房。行為主體與喬治諾斯（George Noyce）對談時，她的聲音自牢房深處走出，導演以過肩鏡頭（over-the-shoulder shot）讓她背對觀眾，從牢房內部向外拍攝，形成行為主體被關入累縋的錯覺，行為主體無法逃脫被幻見場景包圍的樊籠，可看出喬治諾斯與蒂蘿絲各據牢房一方，導演如何處理真實與幻想的界線？鏡頭告訴我們屬於電影中現實生活的色調是大地色，屬於想像的色調則是藍色，當蒂蘿絲消失，牢房瞬間回復成統一的大地色調。

（二）喪子之痛：瑞秋・雷德斯

關於親人死亡後的創傷後壓力人格異常（Post Traumatic Stress Disorder），精神分析師安東尼・貝特曼（Anthony Batman）與傑瑞米・霍姆斯（Jeremy Holmes）提出分辨真實創傷與偽記憶的難處，

> 在臨床上要區辨創傷記憶的重現，及「願望實現」幻想的復甦是不容易的，因為兩者都曾被壓抑過。亦即當病人描述一個早期的經驗時，治療師常常無法確定它是否是真實的事件。近來有人以「虛假記憶症候群（false memory syndrome）」來描述想像出來的創傷事件在當事人的經驗裡，成了真實的事件。[33]

考利醫師曾告訴雷德斯，他多麼希望雷德斯能活在自己建構的幻想裡，但精神醫學以治療為目的，最終導向能將患者趨於「正常」，考利醫師對雷德斯的治療方式，便是配合他演出整場戲，服膺於他的幻想，兩個聯邦警官來孤島上辦案，

> 在全控機構中，我們特別會聽聞一些關於身分的軼聞。被收容者有時會說他們的身分被機構人員搞錯了，他們也因此用這個錯誤的身分生活一陣子。有時他們也會錯把機構人員當成是被收容者；機構人員也會說自己有時被誤認為被收容者……我想這些有關身分的種種問題，指出了維持

[33] 安東尼・貝特曼（Anthony Batman）、傑瑞米・霍姆斯（Jeremy Holmes）著，林玉華、樊雪梅譯，《當代精神分析導論：理論與實務》，頁034。

差異劇碼的難度，畢竟其中的人在許多狀況下都有可能翻
轉角色或扮演對方的角色。（事實上，他們確實會在嬉鬧
中翻轉角色。）這些儀式究竟能夠解決那些問題並不清
楚，但清楚的是他們所指向的問題。[34]

前面已經提到行為主體到隔離島的主因之一是尋找失蹤病患瑞
秋‧索蘭多，這個關鍵人物也是影片中造成兩種詮釋空間的灰色
地帶。

　　如果一切都是假的，那為何患者們都知道瑞秋‧索蘭多這個
人？考利醫師答應行為主體與患者們對話，第一位男性患者自顧
自的陳述與性相關之病態奇想，行為主體模仿強迫症患者用鉛筆
在筆記本上磨擦，如果他先前不認識這名患者，怎麼會抓住他的
弱點？第二位女性患者則在筆記本上寫下「run」一字，兩人皆
回答不認識安德魯雷德斯，對此名字聞之色變，製造出懸疑感。
（因安德魯‧雷德斯有暴力傾向）。

　　回到圖2-12，我們可以看見考利醫師遞給行為主體兩張瑞
秋‧索蘭多的相片時，鏡頭雖一閃而過，若仔細觀察，可發現兩
人並非同一人，瑞秋‧索蘭多究竟是否真有其人？以陰謀論角度
而言，導演刻意安插越戰寡婦瑞秋‧索蘭多，提供行為主體上隔
離島辦案的動機。行為主體與喬治諾斯長談後，擺脫飾演查克的
席恩醫師，決定去燈塔一探究竟時，在洞穴中遇見一位曾經是隔
離島上的精神科醫師——瑞秋‧索蘭多，他們對坐火堆旁，並由
她口中說出隔離島從事不法勾當，

[34] 高夫曼（Erving Goffman）著，群學翻譯工作室譯，《精神病院：論精神
病患與其他被收容者的社會處境》，頁120-121。

瑞秋：北韓拿美國戰俘當作洗腦的實驗品，他們把士兵變
　　　成叛徒，這裡創造出幽靈，讓他們出去，做出正常
　　　人永遠做不出的事……

泰迪：擁有那種能力和知識必須花很多年的時間

瑞秋：以及很多年的研究，還有數百名病患供以實驗，
　　　五十年後，世人會回顧說：一切都是從這個地方開
　　　始的，納粹利用猶太人，蘇聯利用勞改營的囚犯，
　　　而我們在隔離島利用病患做實驗

泰迪：他們不會這麼做

瑞秋：你要知道，他們不會讓你離開

泰迪：我是聯邦警官，他們不能阻止我

瑞秋：我曾是來自良好家世，受到尊敬的精神科醫師，但
　　　是沒有用，我問你，你有受過創傷嗎？

泰迪：是的，那又有甚麼重要？

瑞秋：他們會說你過去受的創傷，就是你精神失常的原
　　　因，當他們把你帶來這裡，你的朋友和同事都會
　　　說，他當然會精神崩潰，發生那種事誰都會……

泰迪：他們可以套用在任何人身上……

瑞秋：不過他們現在的目標是你……[35]

他們對話結束後，下一鏡頭重複行為主體過度曝光的側躺睡臉，
兩種解讀角度在讀者腦中成鐘擺效應般擺盪，但仔細觀察鏡頭，

[35] 馬丁・史柯西斯（Martin Scorsese）導演，《隔離島》，美國：派拉蒙影
　　視公司，2011年，86:56-88:42。

便可發現導演於鏡頭細節安排上的連貫性,圖2-12左側女子、圖2-13與圖2-14,如同劇中說出這已不是第一次與雷德斯玩這個遊戲,他曾在精神狀況恢復的九個月後,再度發病。

初次晤談考利醫師給予如此迥異的兩張相片,雷德斯選擇相信第一張,而第二張相片中的容貌卻刻在他的腦海,所以當他獨自一人時,職業為女精神科醫師的瑞秋・索蘭多才會出現,直到雷德斯再度喚醒不願面對的記憶時,鏡頭帶到他身旁一位女護士的臉,與洞穴中的瑞秋・索蘭多為同一人,雷德斯將隔離島上的某位護士之臉,投射為揭發陰謀論的關鍵人物,此時又盪回了前面所提的第二種詮釋角度。醫師們陪雷德斯玩一場遊戲,甚至在資料上都做好萬全準備,他所誤認的瑞秋・索蘭多,在遊戲開始不久便擺好位置。

洞穴中的幻見,加強雷德斯認為瑞秋・索蘭多之逃脫是抗議施行「前額葉白質切除術」,遭受機構人員排擠的想像。他拒絕搭渡輪離開隔離島,決定留下來拯救查克,聽取喬治諾斯的建言忘了愛妻,打算以蒂蘿絲所贈的花領帶作為點燃汽油的媒介,燒毀考利醫師的汽車,此刻幻覺現象更趨嚴重,蒂蘿絲與他在集中營裡見到那名小女孩(瑞秋・雷德斯)也再度出現,兩人手牽手,是揮之不去的夢魘,站在汽車前,並未隨車子爆炸而灰飛煙滅。

當他游泳至象徵執行前額葉白質切除術的燈塔,考利醫師在燈塔頂端候著,席恩醫師也在場,對他敘述這兩年來在隔離島他所說過的話,做過的噩夢等等。蒂蘿絲與小女孩瑞秋,栩栩如生的幻覺出現在燈塔頂樓,考利醫師拆解他所設下的謎題,告訴他育有三子,分別為賽門、亨利、瑞秋。遊戲結束後,雷德斯得知真相陷入昏厥,醒來時口中呼喊瑞秋,考利醫師詢問是哪個瑞

秋，他回答瑞秋‧雷德斯，考利醫師告訴他，他曾經讓他想起真相，但九個月後，雷德斯又忘了，變回泰迪，「你被重新設定了，你就像一卷盤帶不斷地循環撥放」[36]，這種強制性重複就像重返孩提時期的線軸遊戲（fort-da game），像唱針一般回到原點，他就可以坦然面對妻子的死亡，因為與他無直接關聯，他們尚未有孩子，蒂蘿絲仍是他摯愛的髮妻，新婚時期最美的愛情憧憬佔滿回憶，沒有絲毫不快。醫師們強迫他面對真相，「我的名字是安德魯雷德斯，我在五二年春天殺死我太太」[37]而夢中質問為何沒拯救她的猶太小女孩，其實就是他的血肉。

四、馬勒之於創傷主體的隱喻

馬丁‧史柯西斯曾提及音樂在他電影中的重要性，「當年在小意大利區，偶爾聽到一首歌，我們會停下來聽個兩三分鐘，這時生命之流彷彿暫停般。」[38]在《隔離島》安排以馬勒作為主旋律，有著命運般殊途同歸的暗喻。

馬勒（Gustav Mahler，1860-1911)為十九世紀末著名的猶太裔奧地利籍作曲家、指揮家，對於他複雜的身世，曾自云：「我是加三倍的無所依歸。奧國人說我是波希米亞人，德國人說我是奧

[36] 馬丁‧史柯西斯（Martin Scorsese）導演，《隔離島》，美國：派拉蒙影視公司，2011年，2時06分29秒。

[37] 馬丁‧史柯西斯（Martin Scorsese）導演，《隔離島》，美國：派拉蒙影視公司，2011年，2時07分20秒。

[38] 大衛‧湯普森（David M. Thompson）、伊恩‧克里斯蒂（Ian Christie）編，譚天、楊向榮譯，《斯科賽斯論斯科賽斯》，桂林：廣西師範大學出版社，2005年，頁51。

國人，其他地方則說我是猶太人。不管去那兒都是外人，永遠不受歡迎。」[39]，《隔離島》使用馬勒十六歲所作的A小調鋼琴弦樂四重奏（*Quartet in A minor for piano and strings*，傳1876年作）反覆的出現，威納爾（Marc Vinal）盛讚馬勒「世上沒有一個作曲家像馬勒那樣，同時包容了十九世紀與二十世紀的東西。」[40]，本文將在接下來的小節，討論馬丁・史柯西斯選用此曲來對比雷德斯生命歷史裡的第三精神創傷之象徵意涵。

（一）達豪集中營之大屠殺

A小調鋼琴弦樂四重奏的音樂旋律第一次出現，是在暴風雨的深夜[41]，行為主體與查克（Chuck Aule）至考利醫師住處討論案情這場戲，由兩條敘事空間交逢：一是考利醫師居所，二是行為主體回憶與殺戮有關的空間。導演以此為段落，鏡頭緩緩向屋子內部前進，與考利醫師的辦公室一樣是暖色調的空間，行為主體與查克至考利醫師在島上的房子，一棟與C病房相同，自南北戰爭留下來的別墅，前任屋主是位指揮官。這個場景的關鍵字如南北戰爭、指揮官等，將出現在行為主體的幻想中。

鏡頭特寫行為主體面部表情，他蹙眉，左半邊的臉隱入暗面，下一鏡頭特寫旋轉的黑膠唱盤，查克詢問是否為布拉姆斯的

[39] 愛德華・謝克森（Edward Seckerson），白裕誠譯，《馬勒》，臺北市：智庫出版社，1995年，頁2。

[40] 此處也隱含著導演對於自己義大利裔移民身分認同之問題。威納爾（Marc Vinal），李哲洋譯，臺北市：全音樂譜出版社，1992年，頁13。

[41] 馬勒的樂迷們很容易將這種天氣連想到《悼亡兒之歌》（Kindertotenlieder）的第五首曲目，〈在這樣暴風雨的天氣〉（In diesem Wetter, in diesem braus）。

音樂時，行為主體說了不，畫面跳至冷色調場景，平行鏡頭橫移特寫一群人的胸口，手抓著通電圍欄，鏡頭快速平移到一張茫然臉孔，畫面再度調回考利醫師的房間，行為主體沉思的表情，爐火爍光在他臉部一明一滅，他說出「是馬勒」，如圖2-15、2-16，另一位醫師耶利米奈倫出聲，說出正確曲目後，環形鏡頭自椅子背部帶到耶利米奈倫正面。

　　圖2-16至圖2-19快速呈現四個人的關係，圖2-16是微俯視角，圖2-17則是微仰視角，圖2-18是平行視角，圖2-19鏡頭以接近地平面的角度拍攝耶利米奈倫坐在椅上拿著酒杯，是三角構圖的頂點，行為主體、查克與考利醫生分別在三角型的兩端，緊接著重複2-16與2-17的構圖，馬丁・史柯西斯使用微俯與微仰鏡頭製造雙方對立，耶利米奈倫醫師對行為主體不喝酒感到驚訝[42]，開始論辯對方是否為酒鬼，耶利米奈倫醫師認為行為主體心理防衛機制[43]過重，一定很會偵訊犯人。

　　當A小調鋼琴弦樂四重奏的高音再度重複，鏡頭跳至圖2-20的冷色調的敘事空間，漫天冊頁至左上角墜入鏡頭框架，馬勒的旋律讓他想起記憶裡的某個場景；下一鏡頭迅速特寫行為主體臉部，又重複圖2-16與2-17的對立角度，耶利米奈倫醫師說出「你

[42] 在後來的情節中，我們得知耶利米奈倫醫師的醫療立場，是主張對暴力犯進行前額葉白質切除術，在行為主體的入院表格中亦寫到他有酗酒問題，所以當行為主體說自己不喝酒時，才會如此震驚。

[43] 佛洛依德認為：「自我運用各種方法來執行其任務，而所謂的任務，用一般的話來說，就是避開危險、焦慮和不愉快。我們稱這些方法為『防衛機制』。」轉引自安東尼・貝特曼（Anthony Batman）、傑瑞米・霍姆斯（Jeremy Holmes）著，林玉華、樊雪梅譯，《當代精神分析導論：理論與實務》，頁079。

們這種人⋯⋯是我的專長，暴力的人。」[44]，查克則反擊此為過分假設，一來一往，行為主體要耶利米奈倫醫師為他分析他的精神狀況，耶利米奈倫說出你們都曾在海外服過役後，鏡頭又調回冷色調空間，以仰拍鏡頭近景呈現紛落的紙張，隨紙張飄落至染血的地面。一張裸女圖懸在牆面，下一個鏡頭又重回，漸進特寫旋轉唱盤疊出影像層次，更大特寫指針與旋轉唱盤磨擦，接著鳥瞰鏡頭底下一名軍官倒在血泊，士兵們正翻查資料，一個仰拍鏡頭，我們看見行為主體臉部緩慢進入畫框。

　　鏡頭回返耶利米奈倫（有如坐在診療椅上）對兩人分析，行為主體對耶利米奈倫醫師說出他被野狼養大時，首先聯想到廣為人知的古羅馬母狼育嬰之傳說，羅穆盧斯（Romulus）和瑞摩斯（Remus）這對相傳為戰神之子的孿生兄弟，喝母狼的乳汁長大。除了拒絕醫師以伊底帕斯原型來解讀，也暗示著泰迪與另一人格的一體兩面，兩兄弟後來互相殘殺，其中一人勝出。他下意識使用這個典故，抵斥醫師以伊底帕斯三角家庭結構來分析他，行為主體尚未自覺自己人格分裂的狀態，也拒絕醫師將他視為病患般剖析。

　　下一鏡頭又跳至行為主體的回憶，正／反拍鏡頭，先出現以泰迪主觀視角所見倒臥血泊男子，再以男子視角看見泰迪將軍帽摘下，側眼望向兀自撥放馬勒A小調鋼琴弦樂四重奏的唱盤，半環形鏡頭自泰迪背面轉向臉部，與窗外雪景與路倒街頭的屍體，泰迪盯著眼下將死男子正企圖拿左手邊的槍枝，他俾倪的眼神，導演特寫軍鞋將槍枝踩在腳底下，用腳的力量緩慢將槍移走，男

[44] 馬丁．史柯西斯（Martin Scorsese）導演，《隔離島》，美國：派拉蒙影視公司，2011年，22分29秒。

子斷氣。泰迪動作正是典型的職業軍人，對敵方冷漠、毫無同情。當下的冷漠卻成為日後傷口。

回到現實，耶利米奈倫醫師問他是否相信上帝，行為主體訕笑，反問醫師是否去過集中營，並開始對他說德文，告訴他破綻是英文子音咬字太重，查克接問醫師是否為德國人，醫師回應合法移民有罪嗎？算是回答了兩人疑問。行為主體對兩位醫師說需要席恩醫師與全體員工的檔案。醫師拒絕後，發生口角衝突，行為主體與查克便返回宿舍休息。A小調鋼琴弦樂四重奏成為行為主體生命經驗中的刺點，在這個電影片段，導演將旋律與殺戮場景連結，行為主體難以突破的自我防禦機制，透過房間不斷反覆撥放的樂章，與回憶中納粹德國指揮官以槍枝轟腦自殺的畫面銜接，納粹德國指揮官寧願讓自己死透，也不願意死在來營救猶太人的軍官手下。

「大屠殺不是人類前現代的野蠻未被完全根除之殘留的一次非理性的外溢。它是現代性大廈裡的一位合法居民；更準確些，它是其他任何一座大廈裡都不可能有的居民。」[45]雷德斯無法面對的便是大屠殺是經過縝密算計的結果，外頭難以數計的屍體，猶太裔美國哲學家漢娜‧鄂蘭（Hannah Arendt，1906-1975）在《耶路撒冷的艾希曼》裡指出猶太人大屠殺的種種環節中，必須先克服「動物性同情」的情緒產生。雷德斯在面臨納粹德軍投降後，美軍為了阻止納粹德國屠殺猶太人的悲劇，進一步殺了德國人。食物鏈式的殺戮，他告訴查克，那不是打仗而是謀殺。

[45] 齊格蒙‧鮑曼（Zygmunt Bauman）著，楊渝東、史建華譯，《現代性與大屠殺》，南京：譯林出版社，2011年，頁24。

（二）幻見場景之鑰

精神分析學家狄倫‧伊凡斯（Dylan Evans，1966-）整理幻見
（fantasy）概念，認為佛洛伊德語境下的幻見，是「呈現於想像
中的一景，無意識慾望的搬演」；拉岡則更強調視覺在想像中的
作用與防禦功能，「拉岡將幻見的場景（SCENE）比喻為電影螢
幕上凝止的影像，就像影片可能在某一刻突然停頓，以迴避後
續創傷性場景的出現。」[46]；紀傑克則是引用海史密斯（Patricia
Highsmith）小說〈黑屋〉將幻見帶入真實層，

> 我們可以重新從真實性與幻見空間製造的「另一個場
> 景」，以這兩者之間所呈現的差異來理解他們的憤怒：這
> 棟「黑屋」是不准任何人進入，因為它只是運作得像一種
> 虛幻空間，讓他們投射懷舊慾念，以及扭曲的記憶，而這
> 位工程師如此公然宣佈「黑屋」只是一棟破舊的廢墟，這
> 位年輕的外來者將他們的幻見空間減化到只是一種普普通
> 通的日常真實性。他毀掉了這些男人真實性與幻見空間之
> 間的差異，也奪走這些男人可以言說慾望的虛構空間。[47]

《隔離島》馬勒A小調鋼琴弦樂四重奏的主旋律作為開啟虛
幻場景之鑰。當同一段音樂第二次出現，情節背景是考利醫師告
訴行為主體瑞秋索蘭多已找到，並帶著兩位警官去探望瑞秋索

[46] 狄倫‧伊凡斯（Dylan Evans）著，劉紀蕙等譯，《拉岡精神分析辭彙》，
臺北市：巨流圖書公司，2009年，頁98。
[47] 斯拉沃熱‧齊澤克（Slavoj Žižek）著，蔡淑惠譯，《傾斜觀看：在大眾文
化中遇見拉岡》，臺北市縣新店市：桂冠出版，2008年，頁11。

蘭多，行爲主體對瑞秋提出幾個問題後，她趴在行爲主體身上哭泣，忽然憤怒地將他推開，訓斥他說謊，告訴行爲主體她親手將丈夫殺死並投入海底，大聲嘶吼整部影片最常提到的一個問題：「你是誰？」，相對應瑞秋提出的問題，行爲主體不是瑞秋的丈夫（吉姆），卻因爲看見瑞秋傷感，某種似曾相識的感觸喚醒他，激發出雷同情緒，彷彿亡妻的幻影正在眼前央求他給予安慰，遂順理成章假扮了瑞秋丈夫的身分。

「那內核必定屬於真實界」[48]拉岡如是云。此電影片段中，A小調鋼琴弦樂四重奏起了如下作用：如紀傑克拉岡主義式的應用，「幻見所呈現的場景其實並不是我們所滿足的慾望，相反地，反而是展現慾望本色。」[49]當話語介入了主體慾望的幻見場景，A小調鋼琴弦樂四重奏成了幻見場景中縈繞不去的背景樂，行爲主體被提醒他並非瑞秋的丈夫，就勢必得進入能再度製造慾望迂迴循環的匱乏狀態，暴風雨更邃，打雷使得行爲主體頭痛欲裂，「我們過於接近慾望的客體因，也因之而失去了匱乏本身。當慾望消失時，焦慮就被起動了。」[50]行爲主體潛在焦慮是妻子蒂蘿絲的死因，究竟是被縱火狂雷德斯所殺，或者另有隱情？

服藥後，他在夢境中再度返回達豪集中營，看見那些躺在雪地裡冰冷的屍體，變成瑞秋・索蘭多的臉，小女孩睜開眼，告訴他應該拯救所他們。是馬勒A小調鋼琴弦樂四重奏第二次出現的

[48] 雅各・拉岡（Jacques Lacan）著，吳瓊譯，〈論凝視作爲小對形〉，《視覺文化的奇觀：視覺文化總論》，頁11。
[49] 斯拉沃熱・齊澤克（Slavoj Žižek）著，蔡淑惠譯，《傾斜觀看：在大眾文化中遇見拉岡》，頁6。
[50] 斯拉沃熱・齊澤克（Slavoj Žižek）著，蔡淑惠譯，《傾斜觀看：在大眾文化中遇見拉岡》，頁8。

電影片段，他在夢境中走入考利醫師的住處，熊熊燃燒的爐火，
原先耶利米奈倫醫師所坐的酒紅色沙發椅，坐著他想像中的殺人
兇手雷德斯，一個臉上有長長刀疤的人，對他露出森冷笑聲，替
他點菸，雷德斯攤開外套，秀出隨身攜帶的酒瓶，瞬間雷德斯變
成了查克的臉，告訴他「時鐘滴答滴答響，時間不多了。」[51]，
夢中夢，他幫越戰寡婦瑞秋‧索蘭多將其女兒（到後來，我們得
知女孩正是行為主體之女瑞秋‧雷德斯）的屍體投入水池，地點
在他與妻子蒂蘿絲擁有美好回憶的夏日小屋，當女孩在水裡掙獰
瞪大雙眼，他也在此刻醒來，場景是醫院地下室，妻子蒂蘿絲
穿著雨衣自眼前紅色小門走來，他詢問：「你怎麼濕透了，寶
貝」，妻子回答他雷德斯沒死，並且還待在這座島上，她再次要
求行為主體殺死雷德斯，他點頭後，一陣白光，行為主體自夢中
夢醒來。拉岡指出「主體的分裂發生於何處。這一分裂在醒來之
後仍持續著——在返回到真實、返回到世界的表徵與不斷晃動自
己的意識之間持續著。」[52]，至電影結尾，我們可以得知查克其
實就是暴風雨前離開的席恩醫師，同時也是行為主體的主治醫
師。酒紅色沙發椅變成診療椅，電影主軸已點出這是一場催眠，
當行為主體經驗完整場催眠之旅後，變得清醒面對真實世界。音
樂的選取，導演引用了馬勒，一位五歲便說出自己未來想成為殉
道者的作曲家，他多重身分認同的游移、女兒早逝、重度憂鬱症
等等生命經驗，選用A小調鋼琴弦樂四重奏這首冷門卻同為馬勒

[51] 馬丁‧史柯西斯（Martin Scorsese）導演，《隔離島》，美國：派拉蒙影
視公司，2011年，60分26秒

[52] 雅各‧拉岡（Jacques Lacan）著，吳瓊譯，〈論凝視作為小對形〉，《視
覺文化的奇觀：視覺文化總論》，頁13。

得意之作。這闋曲目串起夢境中的幾個事件，達豪集中營的殺戮場景、越戰寡婦殺死女兒、蒂蘿絲等等雷德斯編織出來的想像，作為雷德斯分裂主體的樂章，透過沉重的音符畫下句點。同時也遙對馬勒的身世，在電影中，他為那些殺死自己族人的軍官伴一曲死亡之音，他無心寫下的《悼亡兒之歌》一曲成讖，曲目完成後數年，他心愛的女兒瑪莉安娜死於沃特湖畔小屋。

小結

馬丁·史柯西斯曾云：「我以為在電影裡，幻想與現實是不分的。當然，如果在實際生活中也這樣，最後一定精神不正常。但我可以在拍電影時不考慮其間的分野。」[53]道出電影之所以迷人之處，是能從容游移於真實與幻想、正常與瘋狂。導演在這個心理驚悚的劇本中，明確賦予兩條敘事線不同顏色，以區別真實與瘋狂的界線，真實世界裡是沉穩大地色，瘋狂則是鬱悶的藍色調。當我們看完影片後，再次檢視片頭行為主體與查克乘船片段，便可以發現導演在這場雷德斯幻想出來的事件起點，使用了藍色色調，兩人的對話存在於想像層，是雷德斯試圖建立的自戀／自信／自大。以施特恩貝格（Meir Sternberg）提出敘事慾望的三種層面[54]解釋：對於過去事件的好奇心（Curiosity），使觀眾猜測以「泰迪」身分出場的行為主體究竟於過去發生甚麼樣的創

[53] 大衛·湯普森（David M. Thompson）、伊恩·克里斯蒂（Ian Christie）編，譚天、楊向榮譯，《斯科賽斯論斯科賽斯》，頁68。

[54] 大衛·波德維爾（David Bordwell）著，張錦譯，《電影詩學》，頁118-119。

傷；指向未來的懸念（Suspense），讓觀眾猜測隔離島在燈塔究竟密謀甚麼樣的事件；重挫預期的驚訝（Surprise），原來行為主體要尋找的對象從來就是他自己。導演運用心理學的首因效應（primacy effect），讓觀眾受行為主體的視角影響後，幾乎快被說服島上即將進行不人道的腦部實驗，才反轉敘事走向。

如拉岡在〈論凝視作為小對形〉裡，引用瓦萊里（Paul Valéry，1871-1945）詩作《年輕的命運女神》中「我看到自己在把自己凝視」，意識與意識的再現之間，有別於可自內部向外擴散的身體感受，以梅洛龐帝「世界的肉體」來闡釋「我看到自己在把自己凝視」之內在性，可以剖釋《隔離島》電影片頭，行為主體在船上對著作為內部畫框（interior feame）的鏡子喃喃：「你要振作點，泰迪，振作點。」的誤認（méconnaissance），「在視覺關係中，依賴於幻覺且使得主體在一種實質的搖擺不定中被懸置的對象就是凝視。」[55]行為主體需要在海面上晃動的空間裡，攬鏡進行主體確認的儀式，主體遭受創傷後編織的故事便是給自己的自畫像，引用拉岡的提問：「當一個主體畫一幅自己的畫像，創作某個以凝視作為其中心的東西時，究竟發生了甚麼？」[56]行為主體給自己的定位是聯邦警官，曾參與對抗納粹德國的戰爭，殺了許多手無寸鐵的士兵，但卻沒救出猶太人，妻子被縱火狂雷德斯所殺，為了尋找殺妻兇手，與揭穿隔離島上的非人道腦部實驗來到此地，直到行為主體爬到燈塔頂端，才進而採

[55] 雅各‧拉岡（Jacques Lacan）著，吳瓊譯，〈論凝視作為小對形〉，《視覺文化的奇觀：視覺文化總論》，頁26。

[56] 雅各‧拉岡（Jacques Lacan）著，吳瓊譯，〈論凝視作為小對形〉，《視覺文化的奇觀：視覺文化總論》，頁43。

取較為客觀的敘事，考利醫師從不願配合警方偵查案件，轉變成以新式療法幫助行為主體的關鍵。敘事手法上採取泰迪（作為雷德斯逃避創傷所創造出來的人格）的主觀視角，「凝視戰勝了眼睛」[57]，如帕拉西阿斯（Parrhasios）以看似遮蔽某物的布簾一般成功欺騙了觀眾。

[57] 帕拉西阿斯（Parrhasios）另譯為帕拉西奧斯。「在宙克西斯（Zeuis）與帕拉西阿斯（Parrhasios）的那個經典傳說中，宙克西斯的成功是因為畫了一串葡萄引來了飛鳥。這裏強調的重點不在於這樣一個事實，即這些葡萄在所有方面都是完美無缺的，而是另一個事實，即他的朋友帕拉西阿斯勝過他，是因為他在牆上畫了一塊布簾。這塊布簾是如此之逼真，以至於宙克西斯轉身對他說：『哎呀，現在讓我們看看你在它的背面畫了些甚麼東西。』藉此表明的是，關鍵當然在於欺騙眼睛。」雅各・拉岡（Jacques Lacan）著，吳瓊譯，〈論凝視作為小對形〉，《視覺文化的奇觀：視覺文化總論》，頁45。

我為創傷而活：《隔離島》之分裂主體圖錄

　　《隔離島》為2010年上映之電影，本文《隔離島》之電影節圖，引用自美商美國派拉蒙影片公司台灣分公司所出版的《隔離島》光碟，出版日期為2011年11月10日。

圖2-1與圖2-2為《隔離島》電影片頭，兩個連續鏡頭呈現一艘現代化的船隻駛進一座封閉的島嶼，馬丁・史柯西斯（Martin Scorsese）導演，《隔離島》，美國：派拉蒙影視公司，2011年，01分04秒、03分58秒。

圖2-3："Arnold Böcklin: Island of the Dead, oil on wood, 0.7 × 1.2 m, 1880 (New York, Metropolitan Museum of Art, Reisinger Fund, 1926, Accession ID: 26.90); image © The Metropolitan Museum of Art." Grove Art Online.

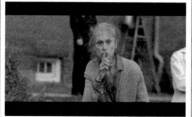

圖2-4與圖2-5：馬丁・史柯西斯使用半環形鏡頭，從女子全身緩慢旋進臉部特寫，
周圍的背景逐漸模糊，正如傅柯所言「瘋子之笑的特點，就是他搶
先一步，笑出了死神之笑。」女子對Teddy Daniels露出詭譎微笑。
馬丁・史柯西斯（Martin Scorsese）導演，《隔離島》，08分58
秒、09分07秒。

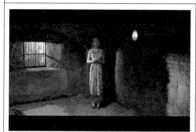

| 圖2-6：馬丁・史柯西斯（Martin Scorsese）導演，《隔離島》，107分11秒。 | 圖2-7：馬丁・史柯西斯（Martin Scorsese）導演，《隔離島》，109分33秒。 |

圖2-8：當泰迪與查克尋找瑞秋索蘭朵的下落，跑進閉密空間躲雨，泰迪對查克說自己在戰爭時殺了許多納粹黨人，當他們手無寸鐵站在通電圍欄前，美國大兵拿起機關槍掃射，如同他納粹掃射猶太人一樣，那已不是戰爭，而是謀殺。導演以影像處理精神疾患偽記憶的具象化，加深陰謀論之可能性。馬丁·史柯西斯（Martin Scorsese）導演，《隔離島》，45分11秒。

圖2-9：電影即將邁入尾聲之際，導演翻轉了原先陰謀論導向之結局，穿插一段安德魯雷德斯與其妻在度假小屋所發生的慘劇。馬丁·史柯西斯（Martin Scorsese）導演，《隔離島》，117分37秒。

圖2-10：馬丁·史柯西斯（Martin Scorsese）導演，《隔離島》，27分47秒。

圖2-11： 導演甚至連一閃而過不到三秒鐘的鏡頭，分別使用瑞秋（1）與瑞秋（2）
的照片，瑞秋（2）捲髮的形象烙印在行為主體腦海裡，成為幻見場景出
現的關鍵人物，馬丁・史柯西斯（Martin Scorsese）導演，《隔離島》，
11分53秒。

圖2-12： 導演刻意特寫左邊那張圖。馬丁・
史柯西斯（Martin Scorsese）導
演，《隔離島》，11分58秒。

圖2-13： 行為主體在洞穴中所遇到的女醫
師瑞秋索蘭多。馬丁・史柯西斯
（Martin Scorsese）導演，《隔離
島》，85分46秒。

圖2-14：馬丁・史柯西斯（Martin Scorsese）導演，《隔離島》，21分20秒。	圖2-15：馬丁・史柯西斯（Martin Scorsese）導演，《隔離島》，21分32秒。

圖2-16：馬丁・史柯西斯（Martin Scorsese）導演，《隔離島》，21分35秒。	圖2-17：馬丁・史柯西斯（Martin Scorsese）導演，《隔離島》，21分36秒。

圖2-18：馬丁・史柯西斯（Martin Scorsese）導演，《隔離島》，21分38秒。	圖2-19：馬丁・史柯西斯（Martin Scorsese）導演，《隔離島》，22分21秒。

參、我為存在而痛[1]：《鬥陣俱樂部》

　　不難發現《鬥陣俱樂部》（Fight club）依循四〇、五〇年代，美國歷經經濟大蕭條時期後盛行之黑色電影（Film noir）[2]風格元素與基調，如「性的不安全感」、「崩潰的暴力行為」、「一定程度的道德自滿」[3]等特質，托馬斯・沙茨（Thomas

[1]　「存在之痛」（the question of Ill-being）概念出自法國哲學家貝爾納・斯蒂格勒（Bernard Stiegler）《技術與時間3、電影的時間與存在之痛的問題》一書，本章節將以此概念來分析電影文本《鬥陣俱樂部》。本章節發表於《文化研究雙月報》第140期，2013年09月，頁22-50。在此特別感謝兩位匿名審查委員的細心審閱與不吝賜教，提供諸多寶貴意見，讓學生獲益良多。

[2]　「黑色電影指涉兩個相關方面：視覺上，這些電影比大部分的好萊塢電影更黑暗，構圖更抽象；主題上，在呈現當代美國生活面，他們比一九三〇年代初期的警匪片更悲觀和暴力。」認為黑色電影是一種風格而非類型。托馬斯・沙茨（Thomas Schatz）著，李亞梅譯，《公式、電影製作與片廠制度：好萊塢類型電影》，臺北市：遠流出版社，1999年，頁171-172。Schrader Paul更認為黑色電影是電影史上特定時期的產物，如同德國表現主義與新浪潮電影，"In general, film noir refers to those Hollywood films of the Forties and early Fifties which portrayed the world of dark, slick city streets, crime and corruption." Schrader, Paul, "Notes On Film Noir", *Film Comment*; Spring 1972,p8

[3]　托馬斯・沙茨（Thomas Schatz）著，李亞梅譯，《公式、電影製作與片廠制度：好萊塢類型電影》，頁176。

Schatz）提到黑色電影與美國夢的關聯。

> 好萊塢的黑色電影討論了面對愈發複雜和矛盾的社會、政
> 治、科學和經濟發展時，傳統美國價值的逐漸幻滅。一方
> 面，大企業和快速發展的都市提供了美國人民更多的社會
> 經濟機會，但另一方面，卻帶給他們更深的疏離感。[4]

黑色電影是二戰期間與戰後的幻滅狀態下的產物。保羅‧施埃德
（Paul Schrader）在〈黑色電影筆記〉（Notes On Film Noir）裡提
到黑色電影是一種風格而非類型，它比三〇年代的黑幫電影更能
反映美國社會，試圖讓美國接受一個道德上的生活憧憬，「黑色
電影攻擊並詮釋社會條件，在黑色時期結束，創造一個超出簡單
社會學反思之新藝術世界，迄今為止，創造多於反映一個噩夢
般的美國矯飾主義的世界。」[5]我們可以發現《鬥陣俱樂部》中

[4] 托馬斯‧沙茨（Thomas Schatz）著，李亞梅譯，《公式、電影製作與片
廠制度：好萊塢類型電影》，頁175。同時，也有學者對此看法持反對意
見，指出反映論者所言電影與社會、政治等關聯不夠嚴謹，如大衛‧波
德維爾（David Bordwell，1947-），他認為「如果說二十世紀四〇年代的
黑色電影反映了美國精神中的焦慮，那麼又如何解釋恰恰在同樣的年份
中，觀眾沉迷於充滿陽光的米高梅歌舞片和輕喜劇，甚至連同陰暗的黑
色電影一起雙片連映呢？」大衛‧波德維爾（David Bordwell）著，張錦
譯，《電影詩學》，桂林：廣西師範大學出版社，2010年，頁33-34。筆
者認為，將電影發展史全與社會扣連是過分牽強的，但也不應該忽略某
個時代出現特別頻繁的電影主題。

[5] The irony of this neglect is that in retrospect the gangster films Warshaw wrote about
are inferior to film noir. The Thirties gangster was primarily a reflection of what was
happening in the country, and Warshaw analyzed this. The film noir, although it was
also a sociological reflection, went further than the gangster film. Toward the end film

企圖探討的議題仍不離黑色電影範疇，但有其創新之處。儘管黑色電影於發展脈絡上被視為好萊塢片廠和美國國族電影的死亡，大衛‧芬奇（David Andrew Leo Fincher，1962-）以電影語言抗衡二十世紀末，面對未知未來的騷動，讓黑色電影變形後捲土重來。有趣的是，電影在上映時票房不甚理想，卻通過「第三持留」等紀錄性技術，獲得影迷們的讚譽。作為上個世紀的結束，《鬥陣俱樂部》選擇在千禧年[6]前夕上映。《鬥陣俱樂部》如何以主體分裂的方式呈現世紀末前夕嘉年華會式的狂歡？筆者想進一步提問的是，導致《鬥陣俱樂部》主體分裂之因為何？除了電影主角敘事者「我」／泰勒的主體建構外，也涉及導演對於電影主體的建構，使用了紀錄性技術讓電影得以透過複製，反覆被觀看才發現導演留給閱聽眾的禮物。

　　本文分成四個面向，借重精神分析（Psychoanalysis）與社會學（Sociology）探討《鬥陣俱樂部》中的分裂主體問題：第一，使用波蘭社會學家齊格蒙‧鮑曼「被圍困的個人」之概念，分析

noir was engaged in a life-and-death struggle with the materials it reflected; it tried to make America accept a moral vision of life based on style. That very contradiction-promoting style in a culture which valued themes-forced film noir into artistically invigorating twists and turns. Film noir attacked and interpreted its sociological conditions, and, by the close of the noir period, created a new artistic world which went beyond a simple sociological reflection, a nightmarish world of American mannerism which was by far more a creation than a reflection. Schrader, Paul, "Notes On Film Noir",Film Comment, Spring 1972,p13.

[6]　多年後丹麥導演歐普勒夫（Niels Arden Oplev，1961-）以瑞典作家史迪格‧拉森（Stig-Erland Larsson，1954-2004）千禧年三部曲之《龍紋身的女孩》（Män som hatar kvinnor）拍攝同名作品之後，在票房壓力與重新詮釋的雙重挑戰下，大衛‧芬奇仍爭取美國版《龍紋身的女孩》（The Girl with the Dragon Tattoo），可看出他對於千禧年議題情有獨鍾。

電影中主角所面臨的生存困境，如何導致主體的精神狀態走向人格分裂，呼應斯蒂格勒所云的「存在之痛」；第二，泰勒德頓（Tyler Durden）作為誕生於時差罅隙的靈魂人物，導演以此角色的後設性質凸顯電影主體；第三，敘事者「我」、泰勒所呈現的身體意識及主體辯證；第四，闡述瑪拉辛格（Marla Singer）與《鬥陣俱樂部》裡大破壞計劃要摧毀的經濟大樓有何象徵意義，以及我／泰勒在片頭、結尾視覺慘然現前的兩人對話，情節裡卻是分裂主體「我」的自我辯證循環，最終在瀕臨自殺的儀式裡取得主導權，反應人們現代社會的生活處境。

一、主體之難：被圍困的個人

回到1999年，《鬥陣俱樂部》向觀者開展的消費生活，已不同於1956年普普藝術家漢米爾頓（Richard Hamilton，1922-2011）《是甚麼使今天的家庭生活，如此的不同，如此吸引人？》（*Just What Is It That Makes Today's Homes So Different, So Appealing*）呈現消費社會文化樣貌，對現代性的到來抱持偽樂觀期待，時間已快轉至二十世紀末，個體如何正面迎戰晚期資本主義文明危機？

承繼《火線追緝令》（*Seven*，1995，另譯七宗罪）、《致命遊戲》（*The Game*，1997）等令人印象深刻的剪接敘事技法，《鬥陣俱樂部》片頭使用大衛‧芬奇慣用流動感鏡頭，緊接著敘事者「我」（The Narrator）[7]的聲音出場：「總有人問我認不認

[7] 本研究將以「我」指稱電影中的敘事者傑克與他的「聲音」。「我」與傑克不同，以第一人稱的敘事語調較第三人稱耽溺。導演刻意讓「我」的名字傑克在影片中僅出現一次，依據斯蒂格勒提出第二記憶的概念，

識泰勒德頓？」

> 事實上，期待（前攝）事先已經被補足，但是這一事實並
> 沒有消除前攝的效應，因為我又一次被「流」所占據，儘
> 管每次我都會從中注意到一些不同的東西，但它依然會使
> 我再一次接受主人公的時間。[8]

　　影像與聲音交織的電影之流中，下一秒鐘，由布萊德彼特
（Brad Pitt）飾演的泰勒德頓以槍抵住敘事者「我」的口：「你
還有三分鐘」，從這個鏡頭我們得知觀看敘事者「我」的人正
是泰勒德頓。緊湊的時間感開始跳接到引發整起事件之初，觀
者接受了行為主體／敘事者「我」的時間，暫時將現在正在進
行一場「爆破戲」的大破壞計畫[9]懸置一旁，導演對於敘事者
「我」臉部器官的大特寫鏡頭，猶如電影符號學者讓・米特里
（JeanMitry）提出特寫鏡頭在電影敘事中，牽動觀者情感，

> 特寫鏡頭而呈現的事物不僅能夠傳達一些觀念和一些感
> 覺，它是這些觀念和感覺的符號，除此之外，它必然會將
> 人們的注意力吸引到它的感性特質上來，尤其是使它區別

觀眾不一定會再僅觀看一次電影的狀態下得知「我」的名字，用「我」
也是為了與恰克帕拉尼克（Chuck Palahniuk）發表於一九九七年同名小說
《鬥陣俱樂部》區隔。

[8] 貝爾納・斯蒂格勒（Bernard Stiegler）著，方爾平譯，《技術與時間3、電
影的時間與存在之痛的問題》，南京：譯林出版社，2012年，頁038。

[9] We have front-row seats for this theater of mass destruction. 大衛・芬奇導演，
《鬥陣俱樂部》，美國：二十世紀福斯影業，1999年，2分36秒。

於其他事物的特質。它需要人們為它傾注某種情感，而這
種情感只能被觀看它的目光所感覺和體驗。[10]

　　片頭大特寫鏡頭的使用，不只開啟敘事的感性特質，也帶出
此部電影是一個以敘事者「我」為主要行為主體的故事，所以當
泰勒詢問「我」有甚麼話要說。他放下槍，鏡頭像顯微鏡般從局
部器官特寫逐漸拉遠為上半身特寫，從細微處到傑克的外觀，從
斗大的汗滴感染緊張情緒，「我」卻嘟囔著：「我無話可說。」
此鏡頭的使用，引導出敘事者提供的四個起點：一、電影最初的
起頭，泰勒與「我」的對手戲；二、「槍、革命、炸彈」都與瑪
拉辛格這名女子有關；三、敘事者我參加了睪丸癌的患者聚會，
與鮑伯相遇；四、敘事者我連續六個月無法入睡二次敘述重頭開
始，我們「接受主人公的時間」，將前三個起點懸擱一旁。這四
個起點反映了影片四個重要人物：我、泰勒、瑪拉辛格、鮑伯之
間的關聯。

（一）消費社會恐慌症

　　荒涵於「我」的內心獨白串連敘事，讓整部影片鎖定在
「我」的個人意志上，影片進行到79分22秒，我的名字「傑克」
終於一閃而過。對於長時間鏡頭（long Take）運鏡，大衛‧芬奇
不使用固定機位，以環環相扣的物件啣接出一鏡到底，強調視覺
畫面流動性與速度感，如此運鏡反映消費社會底下，所有產品都
有保鮮期限，不會存在太久，就連主體自身亦很快便進入汰換輪

[10] 讓‧米特里（Jean Mitry），方爾平譯，《電影符號學的質疑：語言與電
　　影》，長春：吉林出版集團有限責任公司，2012年，頁72。

迴，所以主體必須以另一面貌來確保新鮮。

致使「我」失眠之因，無非是對消費生活的焦慮，即齊格蒙・鮑曼所說，在當代生活中無法抗拒的不穩定感，「我」成為「精神上的流氓無產階級」，時空的有限性在此磨平為亙古，被消費欲望填滿，

> 「精神上的流氓無產階級」所居住的世界，被抹平為永久的現在，生存與滿足的考慮充盈其間（滿足乃生存之滿足，生存的目的就是為了更多的滿足），因此，它除了關注此時此地甚麼能夠（至少在原則上）被消費被品嘗以外，再也不關注其他任何的事情。[11]

「以前我們看色情圖片找刺激，現在是看郵購目錄。」（5:40）[12]，將生活焦點轉移至消費活動，《鬥陣俱樂部》裡以郵購目錄達成消費行為，「我」不需要走出家門即可在家中購物。精神上的流氓無產階級為安杰伊・斯塔斯伍克（Andrzej Stasiuk）受約瑟夫・布洛茨基（Joseph Brodsky）影響所提出的概念，鮑曼在此根基上進一步指出流動的現代社會中，速度遠比延續性重要，

> 只要有適當的速度，人們就可以在塵世生活持續的現在裡消費掉整個永恆。或者說，這至少是「精神上的流氓無產階級」所努力、所希望達到的目標。其花招就在於壓縮永

[11] 齊格蒙・鮑曼（Zygmunt Bauman）著，徐朝友譯，《流動的生活》，南京：江蘇人民出版社，2012年，頁8。

[12] 內文中括弧裏的數字是此句對白出現在電影中的時間。

恆，好讓永恆可以整個楔入個體生命的時間跨度裡。[13]

「我」的住處所有物品皆是由金錢堆積出來，泰瑞里（Terry
Lee）指出在消費者唯物主義（consumer-materialist）裡，購買家
具被認為是展現男性陽剛之氣的表徵[14]。在「我」認識瑪拉辛格
以前，大量購買IKEA家具也視為是對性慾的遮掩，從電話購物
中獲得類似於性的歡愉，可以不進入人群擁擠的賣場，透過電話
等科技介入，答錄機播放千篇一律的開場白不斷轉接，傳與話筒
另一端，傢俱是「我」認定塑造個人品味的唯一途徑；換言之，
消費行為物化了生命自身，成為價值觀的唯一判準，

> 流動的生活是消費的生活。它把世界及其有生命的與無生
> 命的碎片都塑造成消費品：也就是在被使用的過程中失去
> 其有用性（及其榮耀、吸引力、誘惑力及價值）的物品。
> 流動的生活，按照消費物品的模式來對世界有生命及無生
> 命的碎片進行判斷與估價。[15]

[13] 齊格蒙‧鮑曼（Zygmunt Bauman）著，徐朝友譯，《流動的生活》，頁8。

[14] 泰瑞里（Terry Lee）更進一步指出在鬥陣俱樂部中，傑克幾乎以傢俱取代
了與人的相處及互動。"In Fight Club, Jack unconsciously substitutes the near-
perfect IKEA sofa for human relationships. He obsesses over his domestic sphere and
its furnishings, which IKEA epitomizes. Like many of the film's viewers, its protagonist
suffers "gender role strain" (Doyle 86),an inimical effect on men who necessarily fail
as they try to live up to the culture's measure of masculinity, its "compilation of ender-
typed behaviors learned by a male in order to adapt to situational demands and social
pressures" (Doyle 87)".Terry Lee, "Virtual Violence in Fight Club: This Is What
Transformation of Masculine Ego Feels Like", J Am Comp Cult 25 no3,4 Fall,Wint
2002,p418.

[15] 齊格蒙‧鮑曼（Zygmunt Bauman）著，徐朝友譯，《流動的生活》，頁

在「我」去電向IKEA訂購家具時，鏡頭將家中的每樣商品標價列出，它不在代表與人互動，飽含情感象徵的物品，時間在這些物件身上產生的作用不再是情感，而是折損率。「我」花了多少價錢購買、經營自我品牌，變得無比重要。就連電話購物中，沒有固定對象，你永遠不會知道接線生的全名，你知需要知道她是龐大消費體系下代表賣家第一線與你溝通（進行消費動作）的對象。

同理，「我」也成為消費生活的碎片。在資本主義社會裡，任職不高不低的中庸位階，比送信小弟高一層，常被上司要求將自己的工作擱置一旁，先幫對方完成某事，也沒有獲得長官鼓勵獲認同，一如鮑曼所理解的，自我在現代社會中失去了整體面貌，「人們的個性特徵，即他們的自我形象，就像其他任何東西一樣都是很多碎片的組合，每個碎片都必須臆造、攜帶和表達各自的意義。經常無須參照其他的碎片。」[16]「我」僅能於家中營造自我的獨特性，作為生活的內面，例如追求陰陽造型餐桌、手工但帶有缺陷的碗盤等等，標榜個性特徵的往往都是可隨時購得的物質性商品，「構建自己的個性特徵卻不是這樣地循序漸進和具有耐性，而是以即刻安裝並容易拆卸的型態進行試驗，在一種之上添加另一種：這確實是摒除原有的而重新鑄造的個性特徵。」[17]，「我」費力搶購回來的IKEA傢俱容易拼裝，拆卸簡

9-10。

[16] 齊格蒙・鮑曼（ZygmuntBauman）著，范祥濤譯：《個體化社會》（上海：上海三聯書店，2002年），頁102。

[17] 齊格蒙・鮑曼（ZygmuntBauman）著，范祥濤譯：《個體化社會》，頁102。

單，如果不喜歡就存錢等著換下一套家具；在工作疲累後，能休憩放鬆時獨自欣賞觀看，強調家中牆面是一英尺厚的混凝土可杜絕外界雜音，甚至沒有訪客能看見「我」對房間的佈置，沒人會發現「我」將工作遇到的憤怒發洩在清理房間這種瑣事。

《鬥陣俱樂部》中敘事者「我」的生存處境，如同社會學家齊格蒙‧鮑曼千禧年之提問，《流動的現代性》（*Liquid Modernity*）指出現代性的轉變已別於以往「重的／固態的／系統性」等特徵，液態與固態的差別主要在於：液態更強調其時間維度。相應的是，電影作為時間之流的特點，凸顯出男主角對消費生活衍伸出的焦慮感。「我」能輕鬆將回收一輛汽車的獲利成本數字化，在死亡面前，快速算出能否賺錢的利益考量，對汽車座椅車禍後殘留下人曾經存在過的痕跡冷感。當「我」失眠時，主動尋求醫師幫助，第一次踏出與工作無關的人際互動，卻吃閉門羹。工作繁忙但一成不變的生活，「我」時常在飛機上醒來而不知身處何地，工具理性（instrumental rationality）的訓練下，對死亡產生某種甜蜜的期待，只因出差保險索賠金額較一般高出三倍。上司提供機票折價卷，成為「我」在備受資本主義奴役的狀態下的轉機，「我」在飛機上遇見另一個我——泰勒。

（二）褪色的個人特質

敘事者製造的第四個起點提到罹患失眠症之緣由，為厭倦日常生活的重複與規律性。如〈被圍困的個人〉所言，

> 在一個由個體組成的社會裡，每個人必須是個體；至少就此而言，如此之社會的成員偏偏就不是個個體、與眾不同

的或者獨一無二的。恰恰相反，他們相互之間是極其相像
的，因為他們必須依從一樣的生活策略，使用共有的──
通常是可以辨認的、清楚的──象徵，讓其他人相信他們
確實是那麼做的。在個性問題上，是沒有個體選擇的。在
這裡，沒甚麼「生存還是死亡」的哈姆雷特難題。[18]

消費生活裡要求一個潛在的秩序，便是個人與個人間的相似。秩
序同時表徵控制、管理之權力，「我」與一般上班族一樣，必須
身著西裝、打好領帶坐在辦公室裡，沒有個性問題，只有是否能
將任務完成。當上司建立好這套秩序，「我」安分遵守，也代表
上司擁有絕對的主導權，消費社會讓你忘了思考「生存」，你只
需行動，做好資本主義工廠下的小螺絲釘；換言之，此語境下的
「我」的存在，是因應上司需求，同時也是因應現代社會中異化
的的制式生命。

　　敘事者以第一人稱口吻，表述在汽車銷售業裡的無奈與乏
善可陳之日常性。但公司總有安於規律化，能從對方打個「藍色
矢車菊領帶」得知當天是星期二的工作人員，自我個體性被平面
化，故物質符碼成為辨認任何人的指標：

　　　　成為一個個體，意味著向該群體中任何一個其他的人一樣
　　　　──實際上，是與其他任何人完全一樣的。在這樣的環境
　　　　下，當個性是一種「普遍的必為之事」與每個個體的尷尬
　　　　處境時，就是令人困惑而震驚地試著不要成為一個個體。[19]

[18] 齊格蒙・鮑曼（Zygmunt Bauman）著，徐朝友譯，《流動的生活》，頁17。
[19] 齊格蒙・鮑曼（Zygmunt Bauman）著，徐朝友譯，《流動的生活》，頁17。

在同質性社會的扁平之下，「我」居住在強調「個人獨特」的公寓裡，翻找商品目錄，購買由機械大量製造的家具、屋內的擺設等等，試圖挑選不同的排列組合才能彰顯自我，同中求異，強調「個性」反倒將自己推向平面化，這種「重複」與為了證明自我殊性的消費，使敘事者活在充滿複本的世界；當他開始思考生活，對既有模式拋出駁詰，去參加與生活對立的死亡聚會。貝爾納・斯蒂格勒（Bernard Stiegler）對於「我」的詮釋，可以用來解讀為何影片中大量旁白以敘事者「我」的形式出現，

> 在個性化喪失的背景下，「我」成了一個空泛的概念而被體驗，「我」不再與「我們」相對，而且「我們」也根本不是融合在同一個時間流中的所有「我」的集合，因此「我們」不得不解體，變成意義貧乏的泛指代詞人們／大家。個性化的喪失導致了普遍的人生苦痛。在最具悲劇性的情況下，這一「近乎不存在」催生了多樣的人格，催生了致命性毒品的消費，催生了集體或個體的暴力行為，其中自殺首當其衝。在法國，自殺是致使少年死亡的第二大原因，是青壯年死亡的第一大原因。

這就是「存在之痛」，而今已無人能夠完全逃脫。[20]

斯蒂格勒點出法國青年間普遍的「存在之痛」問題，也預視《鬥陣俱樂部》所探討的主軸，「確切地說，『存在之痛』

[20] 粗體字為原書標示。貝爾納・斯蒂格勒（Bernard Stiegler）著，方爾平譯，《技術與時間3、電影的時間與存在之痛的問題》，頁5-6。

源自於大西洋西岸，在那裡，工業技術是重中之重」[21]，敘事者「我」總是以一種疏離的姿態來面對自身的日常生活，「我」是旁觀者，以追求獨立個體的自我存在為核心，卻在過程中喪失個性。直到一場無名爆破，將象徵「我」個人品味的家具自十五樓公寓扔擲出去，開始全新生活。從齊格蒙・鮑曼乃至於貝爾納・斯蒂格勒，社會學家提醒我們，過分強調個性化的追求，反而促成個性化徹底崩盤，我成為集體中一張張平板面孔，坐困圍城，這種對生命冷感的「存在之痛」於焉開展。如同敘事者對自己失眠、在陌生地方醒來等不尋常徵候有病識感，先去謀求精神醫師的幫助，然而醫師建議星期二去教堂看看那些真正「病痛」的人，存在本身之痛感被忽略，在醫師眼裡只有肉體疼痛才是病，只有疾病才能證明身體在場（presence）。

二、穿梭於時差罅隙：泰勒德頓

作為敘事者「我」往返於各個國度，於時差罅隙裡創造出來的角色泰勒德頓，「我」在瑪拉辛格與泰勒間，憑直覺選擇相信僅一面之緣的陌生人。此人物角色之設定，也是導演用來強調電影媒介於形式表現上的特質，如潛意識剪接（Subliminal Cut）[22]

[21] 貝爾納・斯蒂格勒（Bernard Stiegler）著，方爾平譯，《技術與時間3、電影的時間與存在之痛的問題》，頁7。

[22] 「潛意識剪接（Subliminal Cut）是一種非常快速的剪接方式。電影由一個畫面剪接到另一個新的、具有衝擊力的影像，之後再切回到原來的畫面，這新出現的畫面僅僅持續幾格，觀眾只能瞥到一眼。這種技巧能產生一種心理作用，能夠激發觀眾潛意識中的某些東西，但並不讓它浮現在意識層面」。杰里米・溫尼爾德（Jeremy Vineyard）著，張銘、馬森、

及電影與記憶的關係。

（一）影像偷渡：潛意識剪接

　　泰勒出場伴隨著許多疑點，「若坐在緊急出口旁，卻不想行緊急狀況因應之道，請機上人員替你換位子」（21:56）是兩人於飛機上對談的第一句話；一模一樣的公事包；討論完如何製造炸彈後，下飛機「我」的公寓便被炸毀；他不接來電卻能回撥公共電話，三杯黃梁下肚便要「我」揍他。讓我們回想起希區考克（Alfred Hitchcock，1899-1980）《驚魂記》（*Psycho*，1960）裡男主角諾曼・貝茲（Norman Bates）第二個人格：母親——以聲音出場，我們從未正面看過視覺上具體的母親形象，電影結尾以諾曼貝茲的身體發出母親的聲音，象徵母親人格已取代諾曼貝茲；到了《鬥陣俱樂部》，精神分裂題材不啻以聽覺魅惑觀眾製造懸疑感，泰勒・德頓是大衛・芬奇嘗試概念性的突破，導演直接創造出人物肉身，讓觀者在視覺層面上可以具體看見人物，並使之游移於影像邊界；為「我」製造公寓爆炸時的不在場證明，相信一切皆屬偶然，使觀者在觀影過程裡，不質疑泰勒德頓的存在。

　　兩人走出PUB門口，「我」擊破電影第四面牆（Broken Wall），故事主角傑克抽離為全知全能的敘事者，與泰勒攜手向觀眾介紹他擔任肥皂製造商（從抽脂診所竊來的油脂製成肥皂）、飯店侍者（在餐點裡加入排泄物）、業餘剪接師（喜歡於普級影片插入一格限制級的「陽具圖」）。兩人對話時，分別

孫傳林譯，《電影鏡頭入門（插圖第二版）》，北京：世界圖書出版公司，2011年，頁104。

以對方視角之正／反拍攝鏡頭，讓觀眾暫時忘記其出場的不合理性。形式層面，導演運用潛意識剪接技法，在電影開始的4分7秒第8格插入一格泰勒出現在「我」工作的地點，在泰勒正式與「我」相見之前，仍陸續偷渡在影片當中（見圖3-1到圖3-4）。潛意識剪接傳達泰勒宛如幽靈般從容面對消費社會，與不按牌理出牌的游擊隊姿態。

　　泰勒滲入工作中，主要目的並非獲得金錢利益，而是帶著遊戲心情。這些反社會常規的舉止，被視為是對資本主義的焦慮與恐懼。甚麼樣的狀態支持「我」與泰勒進行大破壞計畫？

> 假如，社會的真正邪惡並不是它本然的、純粹的資本主義
> 的動力，而是那種我們通過塑造出自我封閉的社群空間
> （從「守備森嚴的社區」到排它的種族或宗教團體），以
> 使自己游離資本主義動力的企圖——而同時又一直在賺錢
> ——那又會如何？[23]

大破壞計畫在多年後呼應紀傑克（Slavoj Žižek，另譯齊澤克）《暴力：六個側面的反思》中提出來的假設性問題。於高度資本化的支持下，「我」開始一場自導自演的暴力秀（這場暴力秀早在「我」與泰勒第一次喝酒完，從PUB走出後，便已在PUB外上演過），當以自殘、自辱換取經濟贊助後，獲得社會工作環節裡高薪的閑職，享有更多時間來規畫如何與既存的社會體制對抗，「我」的角色從原先與權力持有者的對決，轉換成另一個

[23] 斯拉沃熱・齊澤克（Slavoj Žižek）著，唐健、張嘉榮譯，《暴力：六個側面的反思》，北京：中國法制出版社，2012年，頁25。

權力持有者，便預告假想之地將有崩盤的一刻。棲居空間也從井然有序的公寓，搬移到泰勒偶然發現如廢墟般的空屋，拋棄原先中產階級潔癖式的生活樣態，一人獨居到兩人相處（我／泰勒與瑪拉），最後成為大破壞計畫成員們一同生活的公域（public sphere）。

借用紀傑克形容《靈異村莊》（ *The Village* ，2004）的用詞——這個「在超級富翁的想像舞臺上搭建的謊言」的社會主義烏托邦村莊[24]，泰勒將藤蔓雜生的廢墟底層興建集體群居的通鋪，組織一隻企圖與經濟體制抗衡的軍隊，參與者日復一日的工作、生活，聆聽催眠般的廣播；「我」在資本主義的允諾下不再進行有利社會正面生產的工作，大破壞計畫成為我的核心，它開始檔案化，每個櫥櫃裡放置將某地炸為平地之企劃書。

（二）電影與記憶的第三持留

回到電影與記憶的問題。胡塞爾（E. Husserl，1859-1938）對作為時間之流的音樂此一時間客體，提出有別於回憶的持留（retention）記憶——第一記憶（primary remembrance），「某一時間客體在流逝的過程中，它的每一個『此刻』都把該時間客體所有過去了的『此刻』抓住並融合進自身，這就是第一記憶。」[25]第一記憶並非對流逝時間的想像活動，而是對時間的感知；第二記憶則是回憶中對過去時刻的「再記憶」。胡賽爾劃分

[24] 斯拉沃熱・齊澤克（Slavoj Žižek）著，唐健、張嘉榮譯，《暴力：六個側面的反思》，頁25。

[25] 貝爾納・斯蒂格勒（Bernard Stiegler）著，方爾平譯，《技術與時間3、電影的時間與存在之痛的問題》，頁016-017。

第一記憶與第二記憶時，將「感知」與「想像」間進行「絕對」
區分。斯蒂格勒繼而從中尋找感知與想像的灰色地帶，

> 假如我們能夠說明活生生的現實總是包含想像，它只有被
> 虛構之後才能被感知，也即不可避免地被幻覺所縈繞，那
> 麼我們或許可以說「感知」和「想像」之間總是存在著相
> 互性的關係。[26]

若第一記憶是意識經過「遴選」的狀態，遴選的過程中必然會經
過某種想像，就不是胡塞爾第一記憶討論的「純粹的感知」，此
灰色地帶便是斯蒂格勒提出的第三記憶（胡塞爾將之稱為圖像的
意識），斯蒂格勒以重複聆聽一段音樂旋律進一步解釋，為何會
覺得兩次的聆聽有所不同？

> 從一次聆聽到另一次聆聽，聽覺之所以不同，確切地說是
> 因為第二次聆聽時的聽覺受到了第一次聆聽的影響。音樂
> 沒有變，但是聽覺變了，因此意識也變了。在兩次聆聽之
> 間，意識發生了變化，這是因為服務於意識的聽覺發生了
> 變化；服務於意識的聽覺之所以發生變化，是因為它已經
> 經歷了第一次聆聽。[27]

[26] 貝爾納・斯蒂格勒（Bernard Stiegler）著，方爾平譯，《技術與時間3、電
影的時間與存在之痛的問題》，頁019。

[27] 貝爾納・斯蒂格勒（Bernard Stiegler）著，方爾平譯，《技術與時間3、電
影的時間與存在之痛的問題》，頁021。

因對第一記憶是純粹感知，意識無法完全抓住所有的旋律，所以在第二次聆聽的時候「聽覺變了」，也影響了意識，

> 根據一般推測，意識會受到呈現在它面前的現象的影響，但是面對時間客體之時，意識卻會以一種特殊的方式受到影響。這一點對我們很重要，因為影片和音樂一樣，也是時間客體。理解了意識受到時間客體影響的特殊性，也就理解了電影的特性、電影的威力，以及它為什麼能夠改變人的生活——例如，它為什麼能夠使全世界接受「美國的生活方式」。[28]

而第二次聆聽的狀況為何會出現？因為「相似性紀錄技術」，我們把聲音複製在光碟裡，使多次、反覆聆聽一段旋律（或觀看影片）成為可能，光碟成了第三持留，讓「意識」得以對第一記憶進行遴選，因為在第二記憶（一般泛稱的回憶）裡頭，我們不可能把先前的時間客體完完整整記錄在大腦內。斯蒂格勒在胡賽爾提出第一持留與第二持留後，因應科技發展提出第三持留，

> 還應當有第三持留，即技術的痕跡，是技術的痕跡使『此在』得以進入那個既成的過去時刻，該過去時刻本來不屬於『此在』（Dasein），是『此在』未曾經歷過的，但是它又必然會演變成屬於『此在』的過去時刻，而『此在』

[28] 貝爾納・斯蒂格勒（Bernard Stiegler）著，方爾平譯，《技術與時間3、電影的時間與存在之痛的問題》，頁021。

也必須將它繼承下來，使其成為『此在』的歷史時刻。這
就是『此在』的歷史性（Geshichtlichkeit）。[29]

　　也因第三持留的出現，我們得以在《鬥陣俱樂部》下檔後
繼續觀看，學者們得以透過文字將之記錄下來。回到影片中，當
泰勒消失在「我」的生活圈，我透過房間裡的機票票根尋找他的
痕跡，當「我」發現我一下飛機便能感受到此地是否有鬥陣俱樂
部，「我」遇到幾乎肯定是鬥陣俱樂部之成員，但他們都不願意
說出泰勒訊息，「泰勒是我的夢魘或我是他的？」（109：33）
「我」從第二記憶裡逐漸清醒，是否有真正入睡？亦或是因長期
失眠導致意識恍惚？「我一直活在似曾相似的情境中」（109：
53），記憶的如斯情境也就呼應了電影運鏡裡特殊的時間之流：

　　　由於持留的有限性，即記憶原本就是遴選與遺忘。這意味
　　　著，在所有對過去時刻的時間客體進行再記憶的過程中，
　　　必然存在著一個鏡頭選擇和蒙太奇的過程，存在著諸如慢
　　　鏡頭和快速剪切等特技效果——甚至還會出現畫面定格。[30]

「我」對於泰勒所經之地進行「再記憶」，從空間中嗅出瀰漫血
液的味道，在留有打鬥痕跡的地下室，感受前一晚發生的事件重

[29] 斯蒂格勒繼續討論他指稱「此在」之歷史性，與海德格爾所提出「世界
的歷史性」關鍵的歧異點在於：海德格爾沒有將「真正的時間性」納入
世界歷史性的範疇。貝爾納・斯蒂格勒（Bernard Stiegler）著，方爾平
譯，《技術與時間3、電影的時間與存在之痛的問題》，頁046。
[30] 貝爾納・斯蒂格勒（Bernard Stiegler）著，方爾平譯，《技術與時間3、電
影的時間與存在之痛的問題》，頁034。

新被召喚。記憶的有限性讓敘事者我必須追隨泰勒腳步，透過他人與我的互動氛圍揣測事件的演變，當我逐漸清醒時，泰勒是我所在之處的不在場懸念。

觀眾也因為記憶的有限性，透過第三持留，我們才有辦法在影片中抓出泰勒的躲藏處；換句話說，我們必須重複觀看，才有辦法在瞬間抓住導演給我們的驚喜──兩人碰面之前，泰勒早已以插格形式進入觀者的視網膜，如圖3-1至圖3-4，像一盤已預設好的棋局，泰勒被安插在「我」的每個轉折點。

當「我」在家門口下車，偏遠廢墟怎麼有可能會有公車經過？導演給了多重解讀空間。就像愛倫坡（Edgar Allan Poe，1809-1849）同為第一人稱的短篇小說〈失竊的信〉（"The Purloined Letter"，1844）的謎底，D大臣將原先竊來的信件變形後放在援手可及的表面，讓我們再次回到影片開頭：「這齣爆破戲，我們坐在最前排」，看似廢墟之地可解讀為專業的拍片片場，成員們大興土木建造佈景，檔案櫃裡裝載著每個拍片場地之場景佈置，當「我」去電致每個單位，得到的回應總是一切已安排妥當，如《致命遊戲》一般是一場超擬真遊戲。所以「我」拿槍轟腦不會立即死亡，尚有心力談情，一切與死亡有關的幻覺只是特效。那泰勒是否存在？作為劇情本身，泰勒是「我」的幻覺派生物；作為電影技術，泰勒著實存在，甚至在片尾還安插象徵他搗蛋的陽具圖，形式與內容在敘事者「我」的記憶與電影運鏡之流交錯辯證。

三、身體意識與主體辯證

（一）血液與暴力

　　鬥陣俱樂部這一組織，起初使用的場地是在酒吧地下室。導演先以仰角鏡頭拍攝泰勒的臉部特寫，接著泰勒頭部背影在畫面正中央，他對成員精神訓話，穿插一名成員與「我」兩張表情特寫後，鏡頭轉正面對泰勒，開始隨著他移動，一個囊括所有成員們的中景，大家正色聆聽泰勒發言，又迅速轉接泰勒背影——回到追隨者的視角，再繞為正前方，整個鏡頭以泰勒為中心運轉。當泰勒發言完畢，一個位置較高的微俯拍鏡頭再到「我」有意味的微笑，沉醉在此社群是「我」與泰勒共同創立時，唸出鬥陣俱樂部守則，樓梯傳來腳步聲，導演將聚焦點由泰勒轉向「我」正凝視某個方位，下一鏡頭便是酒吧老闆走下樓梯。鬥陣俱樂部曝光，被酒吧老闆發現擅自使用地下室，所有人轉頭望下酒吧老闆，導演以老闆視角特寫泰勒上半身。泰勒激怒酒吧老闆，一拳拳若在泰勒臉部，他開始倒地放聲大笑，老闆跨坐在他身上猛力揮拳，他享受被老闆毆打，當老闆認定他瘋了時逆轉局勢，反身將老闆撲倒，讓臉上血液流淌在老闆整齊乾淨的西裝與臉部，他便達成用血液取代現金作為場地費的交換條件。

　　從圖3-6與圖3-7的對比，可以看出這個鏡頭的場景調度採用米開朗基羅（Michelangelo，1475-1564）《創世紀》（*Genesis*）壁畫之構圖，只是構成張力瞬間的參與者並非上帝與亞當。是泰勒與資本家的對抗，泰勒雖說是懇求，但姿態與身體方位皆是坐穩上帝之座；資本家雖享有土地、房產等所有權，卻是被上帝遺留

在人間的位置。會使兩者位置顛倒之因是身體，更具體的說，是暴力下的血液。「我」作為一個旁觀者，僅是獃站原地，沒有制止也無驚懼的見證這場交易。何嘗是場聚會？實則為對泰勒的造神運動（deification），泰勒儘管躺臥在地板上連翻身都備感疼痛，資本家卻是落荒而逃的跑出現場。泰勒對每位成員出了一份作業：必須找一個陌生人打架，由自己引導戰火，但得輸給對方。

「我」對泰勒造神運動的高峰，是隨機至便利商店裡完成「人性的犧牲」任務，從皮夾裡進行身分確認，如大衛・勒布雷東（David Le Breton，1953-）所云，

> 在接下來的幾個世紀裡，肖像畫——主要是臉部肖像畫——的重要性與日俱增（先是繪畫，隨後照相技術取而代之：我們現在擁有的無數身分證件就是例證，每張證件都配有一張照片）。通過身體實現個人化由此昇華為通過臉部實現個人化。[31]

現代人以黏貼在身分證上的大頭照來辨識自己，透過皮夾裡種種證件，「臉」被發明，並與以往肖像畫不同，多了隨身攜帶的便捷性，標誌個人在現代社會網絡裡的座標，不再僅以名字代表個人，資訊的透明化很快讓個人陷入危機，但經過泰勒之手，危機成為轉機。這場戲中，泰勒從店員證件透露出來的資訊，告訴店員他記住了對方的長相，並以槍抵住店員頭部，要他思考他真正

[31] 大衛・勒布雷東（David Le Breton）著，王圓圓譯，《人類身體史和現代性》，（上海：上海文藝出版社，2010年，頁35。

想做的事，「我」起初的立場並不贊同，直到泰勒說出明天將會是那個店員最美好的一天，「我」遂翻轉對事件持有的態度，對之報以景仰。

為何「我」認為此舉對於改變店員的未來奏效？泰勒以對店員臉部的辨識與之的居住地威脅，迫使他一方面必須順從泰勒，另一方面是重新思考個人的價值。當店員安於受資本主義奴役而放棄自己的夢想，泰勒加諸於店員身上的恐嚇，卻是希望能對店員生活產生正向改變，有如神的恩賜般賦予店員重生的能力，同時再次透過暴力神化泰勒此一角色之性格。

（二）大破壞計畫的破口：鮑伯

詮釋鮑伯在電影中的位置，於《《美國心・玫瑰情》與《鬥陣俱樂部》中的男性主體之死》一文略有所提。立基於法蘭克福學派（Frankfurt school）之批判精神，解讀《鬥陣俱樂部》是男性法西斯主義者展演身體的場域，俱樂部禁止女性加入，是「同性情慾的掩飾」[32]，沉迷於打鬥的主動性是為了爭奪權力，以傑克與泰勒對公車上裸露男性上半身的廣告嗤之以鼻，但自己卻投身打鬥，增顯傑克受到性別意識形態的桎梏的矛盾行徑，並以鮑伯為例，他原先為身形（男性女乳症）自卑，加入鬥陣俱樂部後重獲自信，亦是彰顯男性法西斯主義。此觀點雖極具創意，但是若順著此一邏輯，回顧「我」以自殘要脅上司的橋段，豈不成為我對上司手淫並要他付觀賞費？回到「表面」的商業考量，早在《去年夏天，突然……》（*Suddenly, Last Summer*，1959）改編自

[32] 康靜文，《《美國心・玫瑰情》與《鬥陣俱樂部》中的男性主體之死》，國立成功大學藝術所碩士論文，2001年，頁42。

同名小說，即可證明好萊塢電影在六〇年代以後便不避諱以男同性戀為主要議題。導演顛倒好萊塢史上經典的「內衣鏡頭」，當購票的女性觀眾越來越多，對男性身體的裸露也可視為滿足女性觀眾視覺享樂。

　　本文重新審視鮑伯在電影中扮演的位置，認為除了穩固男性於社會中的主權外，鮑伯亦是導致主體分裂的關鍵人物之一，是大破壞計畫的破口，象徵敘事者「我」自解離狀態清醒的起手式。

　　「我」與鮑伯相識之因，是聽從醫師建議，在工作之餘，將所有時間都花在教會舉辦的社團活動，並以化名參加睪丸癌患者聚會。患者因為身體經歷的相近性聚集在一起，疾病成為陌生人彼此間撫慰的傷口，對陌生人訴說自己的創傷，兩人一組練習哭泣，這種高度現代化的組織，讓人必須學習適應生理病痛也是需要高效率。與其他患者對比，「我」生理相對健康，能以清醒、旁觀的角度來觀看這場「傷口實境秀」。

　　第一次參加睪丸癌的聚會，地點是室內籃球場，典型巴洛克劇場式的高對比低光照明，「我」扮演柯納里斯——一個偽睪丸癌患者——環視周遭真正罹病的人群，這場戲裡頭幾乎看不清楚成員的面容，只能感受到大家屏氣凝神聽著對方訴說經歷，第一位分享的男子說完前妻與現任丈夫產子後痛哭，因為他無法生育。根據佛洛依德閹割情結（castration complex）的概念，「我」看著眼前喪失生育／性慾的男人，奇異的事情發生，鮑伯又是睪丸癌患者中最陰性化的一位，「我」迅速地進入死亡現前之恐懼，從鮑伯（他人）故事中感同身受，「我」虛擬著自己也是個睪丸癌患者，未生病的器官縱聲大哭，為他人悲慘遭遇痛哭，也為自己尚未被閹割而落淚。

　　鬥陣俱樂部的成形，讓鮑伯與「我」的關係從鮑曼所云：一個沒有過去也沒有將來的陌生人相遇[33]轉變成盟友，也是劇情中「我」第一次主動與人互動。患者俱樂部至鬥陣俱樂部，鮑伯是從肉體傷口到精神傷口的過渡者，他與「我」在睪丸癌團聚中初識，便對「我」完全透明化坦承自己經歷，導演對他因施藥造成男性女乳症狀帶著黑色喜感的描述，他曾是健美先生，在螢幕上展露胸肌，罹病後服藥導致藥物副作用，胸肌變形為乳房，極度陽剛的身軀上出現兩團異物，必須定期作切除手術，最初他引以為傲的身體器官成為負累。鮑伯在傷口實境秀裡遵守團體規定，心靈導師要大家分享傷口時誠實待之，這種制式化的心靈療癒法卻無法幫助他度過難關。

　　瑪拉與泰勒相繼出現，「我」不再參加患者聚會而失去鮑伯消息，當鮑伯發現在喪失睪丸的男性聚會裡找不到著力點，另尋他處排解內心憂鬱，他與「我」再度偶遇，並以鬥陣俱樂部守則與臉上傷口確認彼此皆為「會員」。患者聚會與鬥陣俱樂部最大差異在於：前者中，人是以病患的身分存在於團體之中；後者則是動物性的人。大破壞計畫成員揀選，鮑伯原先選擇轉身離去，「我」挽留他，卻也間接讓他在大破壞計畫中喪命，成為「我」與泰勒分道揚鑣的關鍵。

　　泰勒建構福特主義式的工廠（Forfist Factory），宛若再現卓別林《摩登時代》（Modern Times，1936）給我們的警惕，「我」透過大破壞計畫成員們的反應，得知所有人在這個以搏鬥為宗旨的和諧公社（community）中喪失姓名，為了集體生活與某種意

[33] 齊格蒙・鮑曼（Zygmunt Bauman）著，歐陽景根譯，《流動的現代性》，上海：上海三聯書店，2002年，頁148。

識形態凝結出來的崇高精神而放棄思考。當「我」絕望對著這群打扮相似的個體嘶吼著他的名字是鮑伯，成員們卻有如蒐集到極為珍貴的錦句集體誦讀，聲音的渲染力產生集體催眠，因大破壞計畫死亡後能擁有姓名，泰勒構思如何炸毀帶有經濟指標的建築物，原先企圖以此計畫來顛覆經濟體制，卻諷刺地創造出另一個霸權。鮑伯成為「我」與泰勒內鬨的關鍵人物，他從睪丸癌逃出死劫，卻在大破壞計畫中死亡；換言之，他逃過疾病糾纏，但仍歿於與資本主義對抗。他以自身死亡換取「我」有勇氣撕裂分裂自我之面具，提醒「我」由泰勒構築的世界裡，理念扭曲後又重返齊格蒙‧鮑曼口中的鼓勵行動而非互動（interaction）的社群空間[34]。從房間搜出「我」上司提供折價卷所購買的機票，「我」隨著這些消費遺址到訪每個泰勒經過之處，卻意外能從記憶中召喚出似曾相識之感。主體扭轉的時刻開始，場景回到片頭華廈頂樓，最初是泰勒佔優勢，「我」——傑克以自殘手段拆解泰勒，「我」凝視了主體（泰勒）的死亡，拒絕與慾望妥協，取回主導權，我即是泰勒。

（三）自我辯證：存在之痛的儀式

以肉身進行痛覺實驗是泰勒給「我」出的試題。觀眾在看完影片後，得知泰勒與傑克是同一人，化學灼傷成為自我證明的試驗，這樣的存在之痛是大衛‧芬奇在千禧年拋出來的疑問。我與泰勒到抽脂診所後門偷取人體脂肪，並以鹼液混和脂肪生產肥皂。泰勒告知「我」原始部落以生人獻祭來取得清澈水源，因

[34] 齊格蒙‧鮑曼（Zygmunt Bauman）著，歐陽景根譯，《流動的現代性》，頁151。

為人類火燒後的脂肪會轉化成肥皂，將外部汙穢排除。抽脂公司亦是消費主義的產物，說服人類多餘的脂肪是不好的，必須被排除在理想身材外，法國人類學家大衛・勒布雷東（David Le Breton）在《人類身體史與和現代性》中提及身體的例行抹去：

在日常生活中，身體處於放空狀態。雖然人的肉體作為不可或缺的載體無時無刻不在場，但是它在意識中卻無時無刻都不在場。這樣，它就達到了他在西方社會中的理想位置：在社會關係內部，它謹小慎微，例行抹去，即使偶爾可以耍一下個性，但是也必須掌握好尺度。[35]

如何將身體自「慣例的準機械行為」裡喚醒？勒布雷東反思近代醫學對身體的概念僅限與健康有關，「彷彿對身體的有意識是疾病的唯一處所，只有身體的不在場才意味著健康」、「身體的存在似乎意味著一種可怕的重負，是社會慣例所必須清除的」[36]。泰勒對「我」進行的痛覺實驗——化學灼傷，留下立體可觸的疤痕是自我提醒，以疼痛兌換生存感的滌淨作用，其象徵意義便是以身體經歷重返未被現代化與資本主義入侵的古樸時代。

如大衛・勒布雷東所言，工業革命以降，人類的身體技能逐漸被汽車、電梯、輸送帶等等現代化的儀器取代，成為一種殘餘。回應《《美國心・玫瑰情》與《鬥陣俱樂部》中的男性主體之死》一文對「我」進鬥陣俱樂部的打鬥更顯主體受性別意識框

[35] 大衛・勒布雷東（David Le Breton）著，王圓圓譯，《人類身體史和現代性》，頁177-178。

[36] 大衛・勒布雷東（David Le Breton）著，王圓圓譯，《人類身體史和現代性》，頁178。

梏的質疑[37]，此詮釋太過順理成章，將男性化約為缺乏自我反思之物，實則大相逕庭。

若重新回到影片脈絡思考，「我」作為一個主體的角度，為何對進健身房鍛鍊出來的肌肉線條嗤之以鼻？《鬥陣俱樂部》在主體尚未分裂、淨化儀式尚未開始之前，「我」為何能如此泰然自若的與瑪拉瓜分「淋巴癌」、「肺結核」、「大腸癌」等課程？對發生意外事故的車輛上，死者留下被燒的油脂痕跡還能訕笑這是現代藝術？源自於「我」對身體的無感，缺乏感官衝擊。「我」需要分裂出另一個主體，在廢墟裡閱讀各種以某器官為第一人稱的文章，實踐肉體唯有在感受到痛覺，脫離「生活在各器官的沉默中」之語境，才能證明它存在。海報上男性模特兒精美線條，都是以現代化「技術假器」（健身器材）雕琢出來的中產階級之身體（極有可能還使用電腦修圖軟體），無法忽略「我」

[37] 原文內容如下：「對性別箝制的毫無自覺，可由男主角傑克的一席話見得。傑克和泰勒站在公車上時，傑克看著車上的海報——一個穿著緊身內褲，赤裸著上半身的健美男體。他皺起眉頭，以質疑的眼神打量該張海報，心裡想著「我覺得上健身房的男人真可悲，以凱文克萊的標準為目標」。緊接著，又開口詢問身旁的泰勒：「那是男人應該有的樣子嗎？」由傑克的態度不難判斷，他覺得追求社會標準的男性是很可悲的，並對傳統定義下的男性氣質嗤之以鼻。只不過，諷刺的是，緊接的下一幕，卻是片中歷時最長的一場打鬥。首先是泰勒入場打鬥，旋即輪到傑克，其間場內、外男性的肌肉在鏡頭中被表現得淋漓盡致。如此看來，當傑克質疑公車上展示的男性肉體時，其實自己早已不自覺地落入相同的性別召喚中。唯一的差別只在於：一方以健身房當作訓練場合，另一方則以鬥陣俱樂部作為管道。更甚者，海報上的男性線條自然健美，俱樂部中的男性肌肉卻顯得突兀，而這似乎意味了傑克（所有成員）受到傳統性別意識型態的箝制其實更深。」康靜文，《《美國心·玫瑰情》與《鬥陣俱樂部》中的男性主體之死》，2001年。臺南：國立成功大學藝術所碩士論文，頁37。

之於鬥陣俱樂部，是回返無科技儀器介入的純粹體力打鬥，「身體習俗走到了一個十字路口，一邊是為了抵禦自我所感知的割裂進行奮鬥的人類學的必要性，一邊則是象徵意義（身材、外貌、青春、健康等等），為體力活動又增添了決定性的社會補充因素。」[38]凱文克萊所代表的標準為後者，以審美需求、預防疾病（尤其是癌症）等等被資本主義合理化包裝化後的象徵意義奮鬥，身體意識復甦讓痛覺儀式勢在必行，並批判完美肌肉線條並非最好的生存樣態。

四、倖存的只有愛：瑪拉辛格

本文在第一節指出瑪拉辛格為電影的第二個起點，重新閱讀片頭開端，以倒敘方式，表現性放大（expressive amplification）手法，宛如神經、細胞、血液交錯的科幻感迷宮開始流竄，逐漸成為水滴、眉間，後拉鏡頭帶出一個男人的嘴含著一隻槍，爆炸時刻的倒數計時，敘事者預言「槍」、「炸彈」、「革命」與即將到來的爆破場景皆緣起於瑪拉辛格這名黑色電影裡常出現的黑色女人（femme noire）角色，但缺乏瑪拉的主觀鏡頭。經濟自由為何會與瑪拉辛格有關？

（一）黑色女人初登場

《《美國心・玫瑰情》與《鬥陣俱樂部》中的男性主體之死》以瑪拉對於身體掌握的主動性與顛覆傳統良家婦女的形象，

[38] 大衛・勒布雷東（David Le Breton）著，王圓圓譯，《人類身體史和現代性》，頁182。

151

受到泰勒與「我」一致的憎恨。[39]我們回想瑪拉出場情況，當「我」躺在鮑伯柔軟的雙乳間垂淚之際，高跟鞋聲喀喀作響，影子先出現在灰白色牆面，她全身黑色系的打扮，在一片哀悽當中，叼著一根菸君臨天下般的走入現場，導演特寫瑪拉臉部幾乎被黑色墨鏡遮蓋住的表情：「這是癌症的吧？」

所有相擁而泣的人停止他們手邊的哀悼，盯著她，旋即讓她入座。在場的所有人不該僅有「我」發現她是偽患者，睪丸[40]是不可能出現在瑪拉身上，為何其他成員沒提出詰問？也許他們都有潛在的疑問，鮑伯因服用藥物導致男性女乳、聲音變細等等，在視覺與聽覺上，她完全呈現女性特質，但如果她與鮑伯一樣是個男性呢？圖3-13左邊的黑影是「我」，所有患者浸潤於悲傷裡，我的視角卻離不開這名女子，她不合群，在座位的安排上，她與所有患者都有段距離，她也是睪丸癌聚會中唯一的女性，導演如此安排無疑是告訴我們，接下來不可免俗地將有一段足以傾城毀國的愛情故事。

後來，「我」持續遇見游移於各式聚會的說謊者瑪拉辛格，闖進應該由「我」獨享的幻見場景：「每個夜晚我死了一次，可是又重生一次，復活過來」[41]，她的存在提醒「我」只是一個局外人（outsider），虛耗自己的假情感，她成為「我」的鏡子反射謊言，逼使「我」從所有患者中挺身而出，想抓著瑪拉肩膀大

[39] 康靜文，《《美國心・玫瑰情》與《鬥陣俱樂部》中的男性主體之死》，國立成功大學藝術所碩士論文，2001年，頁18-22。

[40] 有趣的是，睪丸癌以美國白人為最高風險群，http://www.tafm.org.tw/Data/011/148/181002.htm（檢索日期：2013年2月2日）

[41] 大衛・芬奇（David Andrew Leo Fincher）導演，《鬥陣俱樂部》，美國：二十世紀福斯影業，1999年，11分14秒。

喊你是個騙子。瑪拉的基本設定完全符合黑色女人的特質──「獵捕主角的淫蕩女人」。「我」無法如同以往般入戲，失眠症再度復發，遂減少參與團聚。[42]

（二）以（性）愛療癒

兩人對分課程後，「我」主動要了瑪拉電話，公寓爆炸時曾打電話給她，沒出聲便掛斷；當瑪拉主動致電廢墟時，說「我」在答錄機上留言她才回電，這當中「我」曾在意識恍惚的狀態下打電話給她卻不記得。瑪拉吞了整瓶安眠藥：「我並不想自殺，只是想求助」（48:17）「要不要聽我描述死亡？」（48:24），「我」沒掛上電話便出門，緊接著短暫幾秒鐘的鏡頭，女性裸體特寫，導演模糊了身體邊緣與表情，像是旋轉一張張定格相片，下一個鏡頭，「我」在廢墟醒來，發現泰勒房門關著，馬桶漂著四個用過的保險套。

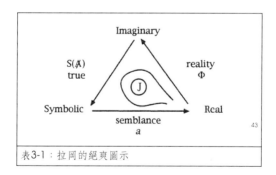

表3-1：拉岡的絕爽圖示

[42] 托馬斯・沙茨（Thomas Schatz）著，李亞梅譯，《公式、電影製作與片廠制度：好萊塢類型電影》，頁175。

[43] The Seminar of Jacques Lacan, Edited by Jacques-Alain Miller, W. W. Norton &

紀傑克解釋此圖當中RSI的關係，死亡驅力企圖超越快樂原則，尋求執爽（Jouissance）的到達，

> 三角形的三個角代表三個根本面向，根據拉岡的說法，這三個面向組織了人類宇宙體系：真實層（the Real）（抗拒被符號化之「堅硬的」、「創傷的」現實）、符號層（the Symbolic）（語言、符號結構與溝通交換的領域）、想像層（Imaginary）（影像的領域；我們認同這些影像，而他們捕獲我們的注意）。三角形中間的「J」指的是執爽，是個創傷的／剩餘的歡爽深淵，它脅迫要吞噬我們，因此，主體不顧一切地致力於跟它維持適當的距離。[44]

「我」抗拒瑪拉之因在於，瑪拉便是「創傷的／剩餘的歡爽深淵」的製造者，她扮演了Φ這個代表原物（the THING）——黑色電影裡具有致命吸引力黑色女人（femme noire）的角色。《《美國心‧玫瑰情》與《鬥陣俱樂部》中的男性主體之死》認為瑪拉在電影中的性自主導致男性為鞏固自身地位所以抗拒並排

Company, Iuc, On Feminine Sexuality :The Limits of Love and Knowledge, America : New York, 1998, p90. " It is, in the final analysis, from a depreciatory perspective that I contribute the three terms I write as a , S(Ⱥ) , and Φ. They are written on the triangle constituted by the imaginary; the Symbolic, and the Real. To the right is the scant reality (peu-de-reahte) on which the pleasure principle is based, which is such that everything we allowed to approach by way of reality remains rooted in fantasy." p94-95.

[44] 執爽（Jouissance），又譯絕爽、歡爽。斯拉沃熱‧齊澤克（Slavoj Žižek）著，朱立群譯，《幻見的瘟疫》，臺北縣新店市：桂冠出版，2004年，頁264。

斥[45]，本文卻有不同解讀，為何自殺前打電話給「我」？瑪拉為何與我（泰勒）發生關係？

筆者認為瑪拉的能動性並非在於製造與父權對抗的異性二元對立相處模式，而是她選擇她與我／泰勒的關係為「去物質化的愛情」。擁有巨型按摩棒並不一定代表她展示了女性的情慾自主，瑪拉的情慾展現還是侷限在陰道快感，永遠象徵陽具的匱缺。瑪拉是在面臨死亡關頭風輕雲淨的向「我」求助，而「我」對此報之以性，她不是主動，而是被迫去承受痛苦的快樂（painful pleasure）達到執爽（Jouissance）。她以瀕臨死亡般的快感維持肉體清醒，以「通往死亡的路徑」逃離死亡[46]。她對我／泰勒的情感是由性而愛。當「我」完全遺忘前一個晚上曾與瑪拉發生性愛，瑪拉還沉醉在昨夜的溫存裡，產生熱情與冷漠之對比，面對救命恩人滿臉愕然，瑪拉置身於荒謬處境，她不得不離開廢墟，她的離開是為了下一次執爽的到來，以愛做為補充性質的執爽。

她走後，泰勒的笑聲響徹整個廢墟，十足沙文口吻主動向「我」吹噓著他與她的性事，並禁止「我」與她討論泰勒。往後瑪拉依舊來廢墟與泰勒發生性愛，「我」卻成了希區考克《後窗》（*Rear Window*，1954）的傑弗瑞（Jefferies），居住在一樓聆聽瑪拉的

[45] 康靜文，《《美國心‧玫瑰情》與《鬥陣俱樂部》中的男性主體之死》，頁21-22。

[46] 狄倫‧伊凡斯（Dylan Evans）對於拉岡死亡驅力的解釋：「死亡驅力（DEATH DRIVE）一詞便是指主體不斷地想突破快樂法則，獲取原物（the THING）以及某些超出的（excess）痛快的慾望；如此，痛快便是「通往死亡的路徑」（S17，17）。因為驅力是種突破快感原則追尋痛快的企圖，所有的驅力因此都是死亡驅力。」狄倫‧伊凡斯（Dylan Evans）著，劉紀蕙等譯，《拉岡精神分析辭彙》，臺北市：巨流圖書公司，2009年，頁152-153。

嘶吼，不願將房間移至三樓，還走到泰勒房門口探頭窺視。

電影中對於女性情慾的另一描述，是冥想課程裡的克羅伊上臺分享心路歷程時，說出自己不再害怕死亡，但是怯懦死前無法再次享受性的歡愉，卻被「心靈導師」制止，患者的性慾被遮掩，性是不可言說之物，對瀕死之人對身體感知只能正確、合法的與疾病相關表述的諷刺。克羅伊說完這段極具性挑逗的話語後，「心靈導師」要大家閉眼冥想，「我」想到的卻是瑪拉在洞穴裡抽菸，瑪拉是「我」接收到與性相關之言語刺激，第一個想到的女人。瑪拉與「我」相同，都是偽患者，企圖汲取他人創傷獲得溫暖，如圖3-14至3-17，當「我」揭開「我」即是泰勒的謎底後，便意識到對泰勒而言，瑪拉知道的太多，因而被捲進大破壞計畫。

「我」曾經如此口腔期式的描述：「瑪拉猶如我的癌症，就像長在嘴邊的爛疽一般，不去舔就不惡化，但停不下來。」（14:28）瑪拉是反映出「我」某部分的個體，她吸引「我」注意（甚至最初相遇時的反感），是因為我在瑪拉身上看見自己的投影，她與我一樣是現代社會下的說謊者；泰勒是「我」想成為的個體，具有逃離、改造社會的能力。「我」以泰勒的形象面對他人，但是當「我」與鮑伯不期而遇，提到參與新團體的領袖是泰勒時，漾起一絲絲的心有不甘。泰勒／我壓抑對瑪拉的矛盾情感，反應在性愛表現形式，呈現施虐與受虐的狀態，回到本小節最初的提問，經濟自由為何會與瑪拉辛格有關？

「我們將從這面窗戶外看到經濟事件的歷史鏡頭，再一步就是經濟自由時刻了」（103:05），如果炸毀經濟重鎮是理想自我（ideal ego）所欲達成的崇高目標，那便是獻給愛情，以愛療癒（the cure by love）的最好禮物，主體不是以購物行為來贏得愛

情，而是去銷毀造成速食愛情的元兇——當人們以為愛情可以用消費行為補償，透過購買禮物安撫戀人——主體試圖回到愛情素樸的樣貌，非商品、金錢可以交易買賣。

主體處於解離的精神狀態，要自己腦海中的聲音聽從傑克這一人格，所做的決定是朝口部轟了一槍，「我」睜開雙眼看著自己創造出來的幻象煙消雲散，命令參與大破壞計畫的人放開瑪拉辛格，瑪拉辛格看在他的臉正在瀝血，隨著音樂入場，周圍大樓一棟棟以「我」為中心接連摧毀，當瑪拉與「我」兩人攜手觀看大破壞計劃成果有如末世寓言，「我」牽起瑪拉辛格的手告白：「我們相遇的時機碰巧是我人生最詭異的一段」。從細節的布置，出現一般大樓不會有的打燈器材，燈火通明的大樓在玻璃上折射流光，這一切就像是一場跨年煙火秀，在一九九九年跨越至二〇〇〇年。兩人牽手共同欣賞眼前的爆破戲，他們視線再也看不見象徵「現代性」的華廈。導演以晃動鏡頭讓場景邊界模糊後，特意插入三格泰勒的傑作「陽具圖」讓大家看清楚，整個大破壞計劃並非真實，而是一場電影，電影院裡的觀眾與我／泰勒一樣，在日復一日的工作及想破壞原有體制中妥協於資本主義的淫威，我最終還是阻止資本主義體制的瓦解，因暫時還未找到替代之物，兩人對望凝視，電影世界開始晃動，以愛情戲終結。戲外的我們也是在工作之餘以薪資購買電影票，與情人牽手進戲院（或者獨自一人），也許租／買光碟回家觀看，戲裡戲外，我們都是坐在最前排的觀眾。

小結

　　謎底揭曉時刻，當我／泰勒兩個人格對話，主體爭奪戰開打，泰勒要「我」回憶那些曾說過的話，導演晃動影像的方式，讓我們看見意識的邊界是傳統膠卷（如圖3-18、3-19）。泰勒德頓是「我」的分裂，亦是「我」的複本，在故事裡是理想化後的我，最終並被我所殲滅，他的另一層意義是第三持留，導演在電影中偷渡其影像，只有透過第三持留觀眾才有可能發覺，「我」向觀眾介紹泰勒職業時，特別介紹電影行話「菸點」（Cigarette Burns）與陸續偷渡在影片中的插格，既是斯蒂格勒所提意識猶如電影，也是對影片整體的隱喻。後來也成了《鬥陣俱樂部》自身的預言，票房失利透過DVD、網路影片等廣為流傳。這種說故事的手法並非大衛・芬奇導演第一次使用，在《鬥陣俱樂部》的前一部作品《致命遊戲》裡，主角弟弟送給哥哥一份生日禮物便是「the game」，所有主角周遭的朋友精心安排合演一場十分逼真的戲，讓哥哥誤以為自己陷入一場騙局，甚至手刃弟弟，一直到主角跳樓自盡時，才發現一切都已安排好，連他會自哪個方位墜樓都做好保護措施，從頭到尾僅是一場生日遊戲。

　　回到導演的創作脈絡，《鬥陣俱樂部》可視為《致命遊戲》的延續，這一次導演與影迷玩的遊戲是「電影」，也是好萊塢——斯蒂格勒筆下的「工業圖型法之都」在二十一世紀對黑色電影最革命性且最世故的突破，對消費社會進行反思，所以當「我」在飯店房間昏迷，敘事者繼續說著：「這裡就是所謂的

劇情急轉直下，電影繼續下去，但是觀眾還是一頭霧水」[47]，如同上一節所說「我們都是坐在最前排的觀眾」，「成為現代，還意味著，有著『只有作為一個沒有實現的計畫才能存在』的特性。」[48]，導致主體分裂關鍵之因是作為現代化社會中的「個人」，電影裡的大破壞計畫在物質層面上（經濟大樓的摧毀）是成功了，散場後，導演提醒觀眾並未在現實社會中執行，因為那是電影，可以滿足我們精神上的幻想，但回到日常生活，該如何與消費主義對抗才是我們最重要的課題。

[47] 大衛・芬奇（David Andrew Leo Fincher）導演，《鬥陣俱樂部》，美國：二十世紀福斯影業，1999年，114分53秒。
[48] 齊格蒙・鮑曼（Zygmunt Bauman）著，歐陽景根譯，《流動的現代性》，頁43。

我為存在而痛：《鬥陣俱樂部》圖錄

　　《鬥陣俱樂部》為1999年上映之電影，本文關於《鬥陣俱樂
部》之電影截圖，引用自美商二十世紀福斯家庭娛樂台灣分公司
所出版的《鬥陣俱樂部》光碟，出版日期為2009年7月30日。

圖3-1：主角「我」說自己罹患失眠症，長達六個月無法闔眼，「事情都成了相同的拷貝」時，泰勒影像出現在鏡頭裡。畫面中每個人都自顧自的工作，他身穿紅色皮衣，象徵即將破壞這已成的秩序框架。大衛・芬奇（David Andrew Leo Fincher）導演，《鬥陣俱樂部》，美國：二十世紀福斯影業，2009年，4分7秒。	圖3-2：主角「我」希望醫師能幫他開安眠藥，並告知失眠痛苦，醫師反而要求他去看看罹患睪丸癌的患者，「那才叫痛苦」時，泰勒再次閃現在鏡頭裡。大衛・芬奇（David Andrew Leo Fincher）導演，《鬥陣俱樂部》，6分20秒。

圖3-3：在睪丸癌患者的聚會，醫師要大家一對一訴苦，並對彼此敞開心胸，泰勒再次出現，大衛・芬奇（David Andrew Leo Fincher）導演，《鬥陣俱樂部》，7分36秒。

圖3-4：瑪拉辛格這名女子出現在「我」原先上的各式各樣團體治療課，「我」目送瑪拉背影，想著下次會面要抓住她的手大喊妳這個騙子，此時泰勒第四次出現。大衛・芬奇（David Andrew Leo Fincher）導演，《鬥陣俱樂部》，12分38秒。

圖3-5：大衛・芬奇（David Andrew Leo Fincher）導演，《鬥陣俱樂部》，2分36秒。

圖3-6：大衛‧芬奇（David Andrew Leo Fincher）導演，《鬥陣俱樂部》，74分02秒。

圖3-7：米開朗基羅，《創世紀》局部，為西斯汀禮拜堂（Cappella Sistina）大廳天頂的中央。1959年。

圖3-8：睪丸癌聚會中，男子正在談論他想生兩男一女，老婆想生兩女一男，但罹病後，妻子離婚並與新任丈夫誕下女嬰。大衛‧芬奇（David Andrew Leo Fincher）導演，《鬥陣俱樂部》，6分38秒。

圖3-9：我在鮑伯懷裡大哭，左上方的美國國旗並在黑暗中兀自發光。大衛‧芬奇（David Andrew Leo Fincher）導演，《鬥陣俱樂部》，9分4秒。

圖3-10：此為敘事者幻想的鏡頭。大衛‧芬奇（David Andrew Leo Fincher）導演，《鬥陣俱樂部》，62分22秒。

圖3-11：此為敘事者進行肉體試煉的鏡頭。大衛‧芬奇（David Andrew Leo Fincher）導演，《鬥陣俱樂部》，113分01秒。

圖3-12：瑪拉辛格第一次出場。大衛·芬奇（David Andrew Leo Fincher）導演，《鬥陣俱樂部》，11分42秒。

圖3-13：此為敘事者「我」的過肩鏡頭，以主觀角度窺看瑪拉辛格的一舉一動。大衛·芬奇（David Andrew Leo Fincher）導演，《鬥陣俱樂部》，11分52秒。

圖3-14：傑克向泰勒德頓質問，包含馬拉辛格在內，為何大家都認為「你」是「我」。大衛·芬奇（David Andrew Leo Fincher）導演，《鬥陣俱樂部》，112分34秒。

圖3-15：泰勒德頓則回應，「我想你知道原因」。大衛·芬奇（David Andrew Leo Fincher）導演，《鬥陣俱樂部》，112分38秒。

圖3-16：泰勒德頓要求傑克說出，「我們是同一人」。大衛·芬奇（David Andrew Leo Fincher）導演，《鬥陣俱樂部》，113分05秒。

圖3-17：當泰勒德頓回應傑克所言正確時，傑克回想起兩人身分交錯時的影像。大衛·芬奇（David Andrew Leo Fincher）導演，《鬥陣俱樂部》，113分06秒。

| 圖3-18：導演讓主體的意識宛如膠捲般晃動。傑克與泰勒德頓的臉孔快速重疊。大衛‧芬奇（David Andrew Leo Fincher）導演，《鬥陣俱樂部》，113分10秒。 | 圖3-19：大衛‧芬奇（David Andrew Leo Fincher）導演，《鬥陣俱樂部》，113分15秒。 |

尾聲、我們是自己的魔鬼

> 有股確切的力將語言曳向不幸，曳向自我摧殘：我的表達
> 狀態猶如旋轉的飛輪：語言轉動著，一切現實的權宜之計
> 都拋諸在腦後。我設法對自己作惡，將自己逐出自己的天
> 堂，竭盡全力曳造出種種能傷害自己的意象（妒嫉、被遺
> 棄、受辱等等）；不僅如此，我還使創痕保持開放，用別
> 的意象來維持它、滋養它，直至出現另一個傷口來轉移我
> 的注意力。[1]

羅蘭巴特極為詩意的文字，拆解愛情，在〈我們是自己的魔鬼〉
篇章，寫下與自己對話的心緒。恍如鐘擺般的自我矛盾與妥協，
也許可以為分裂主體留下註解，來到本書尾聲。《黑天鵝》、
《隔離島》、《鬥陣俱樂部》此三個文本之主角，若說有共同的
人格特質，便是不肯輕易放過自己，以自身的反面與內在傷口拉
扯、撕裂，本書能刻畫的，也僅是此議題下的碎片。這三部文本
分別呈現出：當意識的碎裂已浮出象徵秩序表層諸種分崩離析，
「正常」的生活型態是否從未存在過？三位導演選擇戲劇化的
張力，將主體一分為「二」，分裂出另外一個人格：妮娜／莉
莉、泰迪／雷德斯、傑克／泰勒德頓等。這並非康麥倫・魏斯
特（Cameron West）《第一人稱複數》（*First Person Plural*）裡，

[1] 羅蘭・巴特（Roland Barthes）著，汪耀進、武佩容譯，《戀人絮語：一本
解構主義的文本》，臺北縣：桂冠出版社，2005年，頁78。

「我」與眾聲譁噪的「他們」共處及妥協；而是「我」與另一個「我」正反辯證的「第一人稱雙數」。

討論解離人格的電影，主要都圍繞在「我是誰」的主體問題，最早一九六〇年希區考克的《驚魂記》（Psycho）中諾曼‧貝茲（Anthony Perkins飾演）分裂出「母親」（另一個人格），二〇〇四年《機械師》（The machinist）的特拉沃（Christian Bale飾演）因重度失眠，不停質問身旁揮之不去的人影：「你是誰」，同年略顯粗糙的《秘窗》（Secret window）改變史蒂芬金劇本，主角除法承受妻子外遇而分裂出另一人格；二〇〇五年的《捉迷藏》（Hide and seek），心理醫生覺得自己女兒性情古怪，最後才發現是他自己人格分裂等等作品，因為能造成結局瞬間翻轉，達到驚悚效果，頗受觀眾喜愛。精神分裂症與解離人格之差異如表格所示：

表4-1：解離性身份疾患與精神分裂症	
解離性身份疾患 （原多重人格疾患） Dissociative Identity Disorder（formerly Multiple Personality Disorder）	《DSM-IV-TR精神疾病診斷準則手冊第四版》將解離性疾患（Dissociative Disorders）分為五大類：一是「解離性失憶症」（原心因性失憶症）（Dissociative Amnesia），二是「解離性漫遊症」（原心因性漫遊症）（Dissociative Fugue），三是「解離性身份疾患」（原多重人格疾患）（Dissociative Identity Disorder），四是「自我感消失疾患」（Depersonalization Disorder），其他無法歸類則被列為第五類「其他未註明之解離性疾患」（Dissociative Disorder Not Otherwise Specified），對於第三類解離性身份疾患如是定義： A. 一個人具有兩種或兩種以上一不同身份或人格狀態〔各有其相對延續的模式以表現環境與自體（self）之間的知覺、關係、及想法〕。 B. 這些人格或人格狀態中至少有兩種以上，一再地完全控制此人的行為。 C. 不能記起重要個人資料，其範圍太廣泛而無法此普通遺忘來解釋。 D. 此障礙並非由於其種物質使用〔如：酒精中毒時的黑矇狀態（blackouts）或混亂行為〕或一種一般性醫學狀況（如複雜性部份癲癇）之直接生理效應所造成。
	注意：在兒童，此症狀必須無法歸因於想像玩伴或其他幻想遊戲。
精神分裂病 （schizophrenia）	（A）特徵性症狀：下列各項兩項（或兩項以上），每一項出現時期至少一個月（或被成功地治療，時期可以稍短），且其出現佔有相當高的時間比例： （1）妄想 （2）幻覺 （3）解構的言語（如時常表現語言脫軌或語無倫次） （4）整體而言混亂（disorganized）或緊張（Catonic）的行為 （5）負性症狀（negative sympotoms）意即情感表現平板（affextive flattening）、貧語症（alogia）、或無動機（avolition）。 注意：若妄想內容古怪，或幻覺包含一種人聲繼續不斷評論病人的行為或思想，或幻覺為兩種或兩種以上的人聲彼此交談，則準則A的症狀僅需一項即可。
資料來源：孔繁鐘、孔繁錦編譯，《DSM-IV-TR精神疾病診斷準則手冊第四版》，臺北：合記出版社，2003年，頁232、頁149。	

自上述表格，可看出精神醫學裡，兩個病徵的最大差異在於：精神分裂者會幻想與多人交談，但不會出現兩種以上的分裂人格（split personality）；解離是心因性的精神疾病，多半伴隨著失憶與幻覺具象化的視覺特性，不難想見導演們對這兩種題材的喜愛之因。精神科醫師瑪琳‧史坦伯格將解離視為當代普遍流行的精神癥候，如不認得鏡中的自己、無法確認記憶的真實與虛構、時間感的喪失等等。《黑天鵝》、《隔離島》、《鬥陣俱樂部》屬於後者，電影側重在主體精神性的刻畫，皆具有心理驚悚類型片的色彩，卻不受此類型之侷限，關鍵在於三位導演對於電影自我意識（self-awareness），使得作品除了在商業考量上討好觀眾外，強烈的自我風格兼具娛樂性與反身性（reflexive），在藝術與商業擺盪之光譜間，找尋巧妙的平衡點。三部電影都是從主角心理創傷與重建自我認同出發，展開分裂主體的過程，最終還是無法逃離以肉身死亡作結，換得主體的能動性之命運。於風格呈現上，戴倫‧艾洛諾夫斯基、馬丁‧史柯西斯、大衛‧芬奇三位導演的藝術成就，帶給閱聽眾相當不同的觀影經驗，除了遵循好萊塢體系內在某種公式敘事[2]的「回饋」循環、關於「分裂主體」之討論之外，導演們對影片後設思考的高度自覺也達到有效的創新。

表4-2：《黑天鵝》、《隔離島》、《鬥陣俱樂部》之主副人格		
電影名稱	主人格	副人格
《黑天鵝》	妮娜	莉莉
《隔離島》	雷德斯	泰迪
《鬥陣俱樂部》	敘事者我（傑克）	泰勒德頓

[2] 如好萊塢帥哥美女等明星組合，《鬥陣俱樂部》裏的Brad Pitt、《黑天鵝》Natalie Portman、《隔離島》Leonardo DiCaprio。

何為劃穿主體的鏡像斜線？

《黑天鵝》怪誕家庭裡母親對女兒的傷害，女兒置身黑色洞穴，舞蹈的力量，一切凝結在隱喻死亡驅力永劫回歸的鞭轉裡，在溫柔且開放式的傷口餵養下，偽裝出另一個人格，由主體分裂出來的他者（other），野性、暴力且飢渴，是一陣踮起腳尖旋轉的風，與妮娜形成聖女與蕩婦之對比。妮娜透過高速旋轉，將壓抑、純真的聖女形象之自我甩出，上肢旋轉成黑色羽翼，激發她的動物性，她終於與童話中的女子一樣，半人半天鵝，當她完成了整齣芭蕾舞劇，投身「完美」的擁抱，看見在臺下的母親雙眼泛著淚光，才能弭平母親給予的創傷，黑天鵝終於褪去羽翼，躺在偌大死亡之牀安然睡去。

回應阿多諾（Theodor Adorno）名言「奧許維茲之後，不再可能有詩。」（To write poetry after Auschwitz is barbaric），遍經猶太大屠殺後的歷史創傷，《隔離島》電影捨棄同名小說中對於原生家庭的鋪陳，讓主體自原生家庭出走，與妻子共築愛巢後又親手摧毀，來到精神病院這座被全控機構綑綁之籠，這次的創傷內核是愛情與殺戮。人倫悲劇之發生，主體產生解離性失憶症（Dissociative Amnesia），遺忘了那年夏天在渡假小屋裡發生的事，只肯承認達豪集中營所見的屠戮——納粹追捕猶太人，美國以正義之名屠殺納粹——這一連串血流成川的戰爭食物鏈，啟動防禦機制（defense mechanism）。主體憭諫所有他者給的告誡，驅離了主人格，被掩藏的，其實是主體深信自己是他者，於癲狂世界裡虛擬出殺妻仇人的外表特徵，絕非鏡子裡的我。那些午夜夢迴響起的馬勒A小調鋼琴弦樂四重奏（Quartet in A minor for piano and strings）是最最深沉的生命低謳，宛如身為

猶太人的馬勒正在為他同胞之死，奏上一曲哀樂，死亡是主
體應許對妻子最後的承諾，唯有透過前額葉白質切除術消解記
憶，纔能如螻蟻苟活。

從死亡之島的權力結構邁向現代性，進入消費社會的桂宮柏
寢，存在之痛屆臨。創傷從來不是具體、有所指涉的對象物，而
是根基於存在之本質。主體恐懼褕衣甘食的生活態度，自來往世
界各地調節時差罅隙裡，捏造另一個理想人格。他憤世嫉俗、不
受倫理道德規範，勇於自我挑戰，他讓主體見識到消費社會下的
自虐之詩——抽脂脂肪萃取後製成肥皂回到消費者的手中，對身
體賤斥，將自己不潔的部分排除後，透過那些殘餘物洗滌自己，
以化學藥劑燃燒自己，有如佛教灼臂恭佛之祭儀。理想人格的目
的，是在主體受到社會傷害時，提前一步讓傷口生成存在，主動
對消費社會提出反擊，以恐怖行動瓦解經濟。然而破壞行動造成
組織人員死亡並非預期，提醒主體這不是他腦內幻想的小遊戲，
某種英雄情懷被激起，主體決定以自身死亡來兌換他人的平安。

回到電影本身，從敘事技藝中可發覺《黑天鵝》與《鬥陣俱
樂部》皆是從主人格的視角出發，《隔離島》則顛覆了電影中呈
現解離人格的慣用敘事策略，顛倒觀眾認知；而《黑天鵝》中妮
娜幻想出來的人格，是在電影塑造的現實世界裡，有其相對應之
人物；《隔離島》與《鬥陣俱樂部》則是完全虛擬；戴倫艾洛諾
夫斯基、馬丁史柯西斯、大衛芬奇這三位導演在票房與藝術價值
中取得平衡，透過這些戲劇性強烈的人格分裂的電影，傳達現世
分裂主體之困境。

本文最初與最終，都在進行嘗試，或許這三部文本無法涵括
如此龐大之議題，卻也達到為二十世紀末以降的主體困境做一個

小結。三位主角皆面臨自我間的拉扯，將分裂主體衍伸到極致，啟動內心的防禦機制，直接創造出另外一個人格，來預防主體受到傷害的策略，試圖將自己包含在傷口之外。從《黑天鵝》自我對於美的追求，到《隔離島》由他人對主體造成之創傷波痕，再擴及《鬥陣俱樂部》集體社會之問題。三個故事呈現雙重生存困境，視覺上也賦予虛擬人格雙重肉身，讓精神狂想的世界視覺化、聽覺化，使閱聽眾透過影像理解他人的疼痛，並非以同情或者同理心的姿態，而是如波洛克所云，以一種「美學邂逅的特定方式」，讓主體與藝術產生母體式的連結[3]。

　　無論是「創傷世代」、「焦慮世代」、「解離世代」、或者是斷梗飄萍的分裂世代，都將問題指向精神傷口，證明存在之痛確實存在。無論是百無聊賴的消費社會恐慌、全控機構對主體的壓抑，乃至家庭倫理關係，在走向死亡，踏入下一輪的太平盛世之前，終需與自己主體和解。

[3] 葛莉賽達・波洛克（Griselda Pollock）著，倪明萃譯，〈創傷年代的美學感同與見證〉，藝術學研究第8期，2011年，頁81-82。

我們是自己的魔鬼圖錄

圖4-1：此主觀鏡頭是以妮娜的視角望向母親，看見母親的眼睛泛著淚光。擷取自戴倫‧艾洛諾夫斯基（Darren Aronofsky）導演，《黑天鵝》，101分37秒。

圖4-2：妮娜躺在死亡之牀安然睡去。擷取自戴倫‧艾洛諾夫斯基（Darren Aronofsky）導演，《黑天鵝》，102分19秒。

圖4-3：俯視鏡頭呈現安德魯雷德斯抱著孩子們的屍體對天吶喊之悲慟。馬丁‧史柯西斯（Martin Scorsese）導演，《隔離島》，120分47秒。

圖4-4：考利醫師告訴雷德斯真相時，女兒與妻子的幻影如臨在目，她們具象化的站在他面前。馬丁‧史柯西斯（Martin Scorsese）導演，《隔離島》，117分20秒。

| 圖4-5：敘事者我與另一人格（泰勒德頓）在飛機上相遇。大衛‧芬奇（David Andrew Leo Fincher）導演，《鬥陣俱樂部》，美國：二十世紀福斯影業，1999年，22分22秒。 | 圖4-6：敘事者我已將抵住下巴時，另一人格（泰勒德頓）動之以情，告訴他自殺是同時殺死兩人。大衛‧芬奇（David Andrew Leo Fincher）導演，《鬥陣俱樂部》，美國：二十世紀福斯影業，1999年，22分22秒。 |

參考文獻

一、書籍

（一）中文譯著

大衛・馬密（David Mamet）著，曾偉禎編譯，《導演功課》，臺北市：遠流出版事業股份有限公司，2008年。

大衛・斯卡勒（David J. Skal）著，吳杰譯，《魔鬼show：恐怖電影寫真》，臺北市：書泉出版社，2007年。

大衛・湯普森（David M. Thompson）、伊恩・克里斯蒂（Ian Christie）編，譚天、楊向榮譯，《斯科賽斯論斯科賽斯》，桂林：廣西師範大學出版社，2005年。

大衛・波德維爾（David Bordwell）、克莉絲汀・陶姆森（KristinThompson）著，《電影百年發展史・前半世紀》，臺北市：麥格羅希爾出版社，1998年。

大衛・波德維爾（David Bordwell）、克莉絲汀・陶姆森（KristinThompson）著，《電影百年發展史・後半世紀》，臺北市：麥格羅希爾出版社，1999年。

大衛・波德維爾（David Bordwell）、克莉絲汀・陶姆森（KristinThompson）著，曾偉禎譯，《電影藝術：形式與風格》，臺北市：麥格羅希爾出版社，1996年。

大衛・波德維爾（David Bordwell）著，李顯立等譯，《電影敘事：劇情片中的敘述活動》，臺北市：遠流出版事業股份有限公司，1999年。

大衛・波德維爾（David Bordwell）著，張錦譯，《電影詩學》，桂林：廣

西師範大學出版社，2010。

大衛‧波德維爾（David Bordwell）著，游惠貞、李顯立譯，《電影意義的追尋：電影解讀手法的剖析與反思》，臺北市：遠流出版事業股份有限公司，1994年。

大衛‧勒布雷東（David Le Breton）著，王圓圓譯，《人類身體史和現代性》，上海：上海文藝出版社，2010年。

丹尼‧卡瓦拉羅（Dani Cavallaro）著，張衛東、張生、趙順宏等譯，《文化理論關鍵詞》，南京：江蘇人民，2006年。

巴拉茲貝拉（Balazs Bela）著，安利譯，《可見的人》，北京：中國電影出版社，2003年。

巴拉茲貝拉（Balazs Bela）著，何力譯，《電影美學》，北京：中國電影出版社，1986年。

巴舍拉（Bachelard Gaston）著，杜小真、顧嘉琛譯，《火的精神分析》，北京：三聯書局書版，1992年。

巴舍拉（Bachelard Gaston）著，顧嘉琛譯，《水與夢：論物質的想像》，長沙：岳麓書社，2005年，頁89。

古斯塔夫‧莫卡杜（Gustavo Mercado）著，楊智捷譯，《鏡頭之後：電影攝影的張力、敘事與創意》，新北市：大家出版社，2012年。

史特肯（Marita Sturken）、莉莎‧卡萊特（Lisa Cartwright）著，陳品秀譯，《觀看實踐——給所有影像世代的視覺文化導論》，臺北：臉譜出版社，2010年。

弗朗索瓦‧若斯特（Franecois Jost）、（加拿大）安德列‧戈德羅（Andre Gaudreault），劉雲舟譯，《甚麼是電影敘事學》，北京：商務印書館，2007年。

吉莉恩‧蘿絲（Gillian Rose）著，王國強譯，《視覺研究導論—影像的思考》，臺北市：群學，2006年。

吉爾‧德勒茲（Gilles Louis René Deleuze）、瓜塔里（F.Guattari）著，姜宇輝譯，《資本主義與精神分裂卷二：千高原》，上海市：上海書店出版社，2010年。

吉爾‧德勒茲（Gilles Louis René Deleuze）、克利斯蒂安‧麥茲（Christian Metz）等著，吳瓊編，《凝視的快感：電影文本的精神分析》，北京：中國人民大學出版社出版發行：新華經銷，2005年。

吉爾‧德勒茲（Gilles Louis René Deleuze）著，于奇智、楊潔譯，《福柯‧褶子》，長沙市：湖南文藝出版發行：新華經銷，2001年。

吉爾‧德勒茲（Gilles Louis René Deleuze）著，周穎、劉玉宇譯，《尼采與哲學》，北京：社會科學文獻出版社，2001年。

吉爾‧德勒茲（Gilles Louis René Deleuze）著，姜宇輝譯，《普魯斯特與符號》，上海市：上海譯文出版社，2008年。

吉爾‧德勒茲（Gilles Louis René Deleuze）著，陳蕉譯，《法蘭西斯‧培根：感官感覺的邏輯》，苗栗縣：桂冠圖書出版，2009年。

吉爾‧德勒茲（Gilles Louis René Deleuze）著，黃建宏譯，《電影：運動—影像I》，臺北市：遠流出版事業股份有限公司，2003年。

吉爾‧德勒茲（Gilles Louis René Deleuze）著，黃建宏譯，《電影：時間—影像II》，臺北市：遠流出版事業股份有限公司，2003年。

吉爾‧德勒茲（Gilles Louis René Deleuze）著，楊凱麟譯，《德勒茲論傅柯》，臺北市：麥田出版：城邦文化發行，2000年。

吉爾‧德勒茲（Gilles Louis René Deleuze）著，謝強、蔡若明、馬明譯，《時間：影像》，長沙市：湖南美術，2004年。

安東尼‧艾里亞特（Anthony Elliott）、布萊恩‧透納（Bryan S. Turner）著，李延輝、鄭郁欣、曾佳婕、駱盈伶譯，《當代社會理論大師》，臺北：韋伯文化國際出版有限公司，2009年。

安‧達勒瓦（Anne D' Alleva）著，李震譯，《藝術史方法與理論》，南京：江蘇美術出版社，2009年

安德烈‧巴贊（Andre Bazin）著，崔君衍譯，《電影是甚麼？》，臺北：遠流出版事業股份有限公司，1995年。

托馬斯‧沙茨（Thomas Schatz）著，李亞梅譯，《好萊塢類型電影：公式、電影製作與片廠制度》，臺北市：遠流出版事業股份有限公司，1999年。

米歇爾（W.J.T Mitchell）著，陳永國，胡文征譯，《圖像理論》，北京：北京大學出版社，2006年。

米歇爾・西蒙（Michel Ciment）著，任友諒譯，《電影小星球—世界著名導演訪談錄》，北京：北京大學出版社，2008年。

米歇爾・傅柯（Michel Foucault）著，佘碧平譯，《主體解釋學》，上海：上海人民出版社，2005年。

米歇爾・傅柯（Michel Foucault）著，尚衡譯，《性意識史》，臺北市：久大出版社，1990年。

米歇爾・傅柯（Michel Foucault）著，林志明譯，《古典時代瘋狂史》，臺北市：時報文化出版社，1998年。

米歇爾・傅柯（Michel Foucault）著，洪維信譯譯，《外邊思維》，臺北市：行人出版社，2003年。

米歇爾・傅柯（Michel Foucault）著，劉北成、楊遠嬰譯，《規訓與懲罰：監獄的誕生》，臺北縣新店市：桂冠出版，1993年。

米歇爾・傅柯（Michel Foucault）著，劉北成、楊遠嬰譯，《瘋癲與文明：理性時代的瘋癲史》，臺北縣新店市：桂冠出版，2007年。

米歇爾・傅柯（Michel Foucault）著，錢翰譯，《不正常的人》，上海：上海人民，2010年。

米歇爾・傅柯（Michel Foucault）著，謝強、馬月譯，《知識考古學》，北京市：生活・讀書・新知三聯書店出版，1998年。

西格蒙德・佛洛伊德（Sigmund Freud）著，《佛洛依德自傳》，臺北市縣新店市：桂冠出版社，1992年。

西格蒙德・佛洛伊德（Sigmund Freud）著，丁偉譯，《少女杜拉的故事：75位藝術大師與佛洛依德聯手窺視她的夢》，高談文化出版：2005年。

西格蒙德・佛洛伊德（Sigmund Freud）著，王聲昌譯，《史瑞伯：妄想症案例的精神分析》，臺北市：心靈工坊文化出版，2006年。

西格蒙德・佛洛伊德（Sigmund Freud）著，汪鳳炎、郭本禹譯，《精神分析新論》，臺北市縣：米娜貝爾製作：2000年。

西格蒙德・佛洛伊德（Sigmund Freud）著，林克明譯，《日常生活的心理分

析》，臺北市：志文出版社，1991年。

西格蒙德・佛洛伊德（Sigmund Freud）著，林怡青、許欣偉譯，《鼠人：強迫官能症案例之摘錄》，心靈工坊出版，2006年。

西格蒙德・佛洛伊德（Sigmund Freud）著，邵迎生譯，《圖騰與禁忌：文明及其缺憾》，臺北市：胡桃木文化出版，2007年。

西格蒙德・佛洛伊德（Sigmund Freud）著，金星明譯，《歇斯底里症研究》，臺北市：Portico出版，2007年。

西格蒙德・佛洛伊德（Sigmund Freud）著，孫名之譯，《夢的解析》，臺北市縣：左岸文化出版：2010年。

西格蒙德・佛洛伊德（Sigmund Freud）著，高秋陽譯，《日常生活的精神病理學》，臺北市：華成圖書，2003年。

西格蒙德・佛洛伊德（Sigmund Freud）著，張沫譯，《一種幻想的未來文明及其不滿》，上海：上海人民出版社，2007年。

西格蒙德・佛洛伊德（Sigmund Freud）著，陳嘉新譯，《狼人：孩童期精神官能症案例的病史》，臺北市：心靈工坊文化出版，2006年。

西格蒙德・佛洛伊德（Sigmund Freud）著，彭舜、楊韶剛譯，《詼諧與潛意識的關係》，臺北市：知書房出版：2000年。

西格蒙德・佛洛伊德（Sigmund Freud）著，彭舜譯，《精神分析引論》，臺北市縣：左岸文化出版：2010年。

西格蒙德・佛洛伊德（Sigmund Freud）著，賀明明譯，《佛洛依德著作選》，臺北市市：唐山出版社，1989年。

西格蒙德・佛洛伊德（Sigmund Freud）著，楊韶剛等譯，《超越快樂原則》，臺北市：知書房，2000年。

西格蒙德・佛洛伊德（Sigmund Freud）著，楊韶剛譯，《一個幻覺的未來：摩西與一神教》，臺北市縣：米娜貝爾出版，2001年。

西格蒙德・佛洛伊德（Sigmund Freud）著，楊韶剛譯，《弗洛依德心理哲學》，北京：九州出版社，2003年7月。

西格蒙德・佛洛伊德（Sigmund Freud）著，楊韶剛譯，《佛洛依德之日常心理分析》，臺北市縣：百善出版，2004年。

西格蒙德・佛洛伊德（Sigmund Freud）著，楊韶剛譯，《佛洛依德之性愛與文明》，臺北市縣：百善出版2004年。

西格蒙德・佛洛伊德（Sigmund Freud）著，楊韶剛譯，《佛洛依德之夢的解析》，臺北市縣：百善出版，2004年。

西格蒙德・佛洛伊德（Sigmund Freud）著，楊韶剛譯，《佛洛依德之精神分析論》，臺北市縣：百善出版，2004年。

西格蒙德・佛洛伊德（Sigmund Freud）著，楊韶剛譯，《超越快樂原則》，臺北市：知書房出版，2000年。

西格蒙德・佛洛伊德（Sigmund Freud）著，廖運範譯，《佛洛伊德傳：精神分析大師》，臺北市：志文出版社，1984年。

西格蒙德・佛洛伊德（Sigmund Freud）著，熊凱莉譯，《論文明》，臺北市：華成圖書，2003年。

西格蒙德・佛洛伊德（Sigmund Freud）著，劉平譯，《達文西對童年的回憶》，臺北市縣：米娜貝爾出版：2000年。

西格蒙德・佛洛伊德（Sigmund Freud）著，劉慧卿、楊明敏譯，《論女性：女同性戀案例的心理成因及其他》，臺北市：心靈工坊出版，2004年。

西格蒙德・佛洛伊德（Sigmund Freud）著，劉慧卿譯，《朵拉：歇斯底里案例分析的片斷》，臺北市：心靈工坊文化出版，2004年。

西格蒙德・佛洛伊德（Sigmund Freud）著，滕守堯譯，《性愛與文明》，臺北市市：國際文化，1988年。

西格蒙德・佛洛伊德（Sigmund Freud）著，鄭希付譯，《日常生活心理病理學》，臺北市：知書房出版：2000年。

西格蒙德・佛洛伊德（Sigmund Freud）著，簡意玲譯，《小漢斯：畏懼症案例的分析》，臺北市：心靈工坊文化出版，2006年。

西格蒙德・佛洛伊德（Sigmund Freud）著，蘇燕譯，《變態心理學》，臺北市：水牛，1994年。

克利斯蒂安・麥茲（Christian Metz）著，王志敏譯，《想像的能指：精神分析與電影》，大陸：中國廣播電視出版社，2006年。

克利斯蒂安・麥茲（Christian Metz）著，劉森堯譯，《電影語言：電影符號學導論》，臺北市：遠流出版事業股份有限公司，1996年。

克莉斯蒂娃（Julia Kristeva）著，Marie-Christine Navarro訪談，吳錫德譯，《思考之危境》，臺北市：麥田出版社，2005年10月。

克莉斯蒂娃（Julia Kristeva）著，林惠玲譯，《黑太陽：抑鬱症與憂鬱》，臺北：遠流出版事業股份有限公司，2008年。

克莉斯蒂娃（Julia Kristeva）著，彭仁郁譯，《恐怖的力量》，臺北市：桂冠出版社，2003年4月。

克莉斯蒂娃（Julia Kristeva）著，黃晰耘譯，《反抗的未來》，桂林：廣西師範大學出版社，2007年12月。

克莉斯蒂娃（Julia Kristeva）著，黎鑫、宦征宇譯，《反抗的意義和非意義》，長春：吉林出版社，2009年12月。

狄倫・伊凡斯（Dylan Evans）著，劉紀蕙等譯，《拉岡精神分析辭彙》，臺北市：巨流圖書公司，2009年。

周蕾（Rey Chow）著，孫紹誼譯，《原初的激情：視覺・性慾・民族誌與中國當代電影》，臺北：遠流出版事業股份有限公司，2001年。

周蕾（Rey Chow）著，陳衍秀譯，《世界標靶的時代：戰爭、理論與比較研究中的自我指涉》，臺北市：麥田，2011年。

拉普朗虛與尚-柏騰・彭大歷斯(Jean Laplanche & J.-B. Pontalis)著，沈志忠、王文基譯，《精神分析辭彙》，臺北市：行人出版社，2000年。

拉普斯萊（Robert Lapsley）、維斯雷克（Michael Westlake）著，李天鐸、謝慰雯譯，《電影與當代批評理論》，臺北市：遠流出版事業股份有限公司，1997年。

杰里米・溫尼爾德（Jeremy Vineyard）著，張銘、馬森、孫傳林譯，《電影鏡頭入門（插圖第二版）》，北京：世界圖書出版公司，2011年

波德萊爾（Charles Baudelaire）著，亞丁譯，《巴黎的憂鬱》，臺北市：遠流出版事業股份有限公司，2006年。

波德萊爾（Charles Baudelaire）著，郭宏安譯，《1846年的沙龍：波德萊爾美學論文選》，桂林市：廣西師範大學出版社，2002年。

波德萊爾（Charles Baudelaire）著，郭宏安譯，《浪漫派的藝術》，上海市：上海譯文出版社，2009年。

保羅‧韋爾斯（Paul Wells）著、彭小芬譯，《顫慄恐怖片：失聲尖叫電影院》，臺北：書林出版有限公司，2003年。

威納爾（Marc Vinal）著，李哲洋譯，《馬勒》，臺北市：全音樂譜出版社，1992年。

段義孚（Yi-fuTuan）著，周尚意、張春梅譯，《逃避主義：逃避過程即是創造文化的過程》，臺北市縣新店市：立緒文化出版，2006年。

段義孚（Yi-fuTuan）著，潘桂成、鄧伯宸、梁永安譯，《恐懼：人類生活中無所不在的恐懼感》，臺北市縣新店市：立緒文化出版，2008年。

唐納德‧斯伯特（Donald Spoto）著，韓良憶譯，《天才的陰暗面：緊張大師希區考克》，臺北市：遠流出版事業股份有限公司，2000年。

格雷姆‧特納（Graeme Turner）著，林文淇譯，《電影的社會實踐》，臺北市：遠流出版事業股份有限公司，1997年。

格爾達‧帕格爾（Gerda Pagle）著，李朝暉譯，《拉康》，北京：中國人民大學出版社，2008年。

海德格（Heidegger）著，成窮、余虹、作虹譯，《繫於孤獨之途：海德格爾詩意歸家集》，天津：天津人民出版社，2009年

特里‧伊格爾頓（Terry Eagleton）著，吳新發譯，《文學理論導讀》，臺北：書書林出版有限公司，1994年。

特里‧伊格爾頓（Terry Eagleton）著，鍾嘉文譯，《當代文學理論》，臺北市：南方出版，1988年。

班雅明（Walter Benjamin）著，王才勇譯，《機械複製時代的藝術作品》，南京：江蘇人民，2006年。

班雅明（Walter Benjamin）著，陳永國譯，《德國悲劇的起源》，北京：文化藝術，2001年。

納塔莉‧沙鷗（Nathalie Charraud）著，鄭天喆等譯，《慾望倫理：拉康思想引論》，廣西：漓江出版社，2013年。

翁托南‧阿鐸（Antonin Artaud）著，劉俐譯注，《劇場及其複象—阿鐸戲

劇文集》，臺北市：聯經出版社，2003年。

馬克‧柯里（Mark Currie）著，寧一中譯，《後現代敘事理論》，北京：北京大學出版社，2003年。

馬克‧費羅（Marc Ferro）著，張淑娃譯，《電影與歷史》，臺北市：麥田出版社，1998年。

馬斯賽里（Mascelli Joseph V.）著，羅學濂譯，《電影的語言》，臺北市：志文出版社，1980年12月。

悉德‧菲爾德（Syd Field）著，曾西霸譯，《實用電影編劇技巧》，臺北市：遠流出版事業股份有限公司，2008年。

提姆‧拜華特（Tim Bywater）、蘇巴雀克‧湯瑪士（Sobchack Thomas）著，李顯立譯，《電影批評面面觀》，臺北市：遠流出版事業股份有限公司，1997年。

斯拉沃熱‧齊澤克（Slavoj Žižek）、格林‧戴里（Glyn Daly）著，孫曉坤譯，《與紀傑克對話》，臺北市：巨流圖書出版，2008年。

斯拉沃熱‧齊澤克（Slavoj Žižek）著，王文姿譯，臺北市，《歡迎光臨真實荒漠》，臺北市：麥田出版，2006年。

斯拉沃熱‧齊澤克（Slavoj Žižek）著，朱立群譯，《幻見的瘟疫》，臺北市縣新店市：桂冠出版，2004年。

斯拉沃熱‧齊澤克（Slavoj Žižek）著，季廣茂譯，《意識型態的崇高客體》，北京：中央編譯出版發行，2002年。

斯拉沃熱‧齊澤克（Slavoj Žižek）著，季廣茂譯，《實在界的面龐》，北京：中央編譯出版發行，2004年。

斯拉沃熱‧齊澤克（Slavoj Žižek）著，唐健、張嘉榮譯，《暴力：六個側面的反思》，北京：中國法制出版社，2012年。

斯拉沃熱‧齊澤克（Slavoj Žižek）著，徐鋼主編，《跨文化齊澤克讀本》，上海：上海人民出版社，2011年。

斯拉沃熱‧齊澤克（Slavoj Žižek）著，涂險峰譯，《伊拉克：借來的壺》，上海：生活‧讀書‧新知三聯出版發行，2008年。

斯拉沃熱‧齊澤克（Slavoj Žižek）著，萬毓澤譯，《神經質主體》，臺北市

縣新店市：桂冠出版，2004年。

斯拉沃熱・齊澤克（Slavoj Žižek）著，蔡淑惠譯，《傾斜觀看：在大眾文化中遇見拉岡》，臺北市縣新店市：桂冠出版，2008年。

雅各拉岡（Jacques Lacan）等著，吳瓊編，《視覺文化的奇觀：視覺文化總論》，北京：中國人民大學出版社，2005年。

雅克奧蒙（Jacques Aumont）、米歇爾瑪利（Michel Marie）著，吳佩慈譯，《當代電影分析方法論》，臺北市：遠流出版事業股份有限公司，1995年。

雅岡（Giulio Carlo Argan）、法喬樂（Fagiolo Maurizio）著，曾堉、葉劉天增譯，《藝術史學的基礎》，臺北市：東大圖書公司出版，1992年。

黑格爾（Georg Wilhelm Friedrich Hegel）著，賀麟、王玖興譯，《精神現象學》，北京：商務印書館出版，1979年。

愛德華・路希–史密斯（Edward Lucie—Smith）著，彭屏譯，《二十世紀視覺藝術》，大陸：中國人民大學出版社，2007年。

愛德華・謝克森（Edward Seckerson），白裕誠譯，《馬勒》，臺北市：智庫出版社，1995年

路易斯・吉奈堤（Giannetti Louis D）著，焦雄屏等譯，《認識電影》，臺北市：遠流出版事業股份有限公司，1998年。

瑪琳・史坦伯格（Marlene Steinberg, M.D.）、瑪辛史諾（Maxine Schnall）合著，張美惠譯，《鏡子裡的陌生人：解離症：一種隱藏的流行病》，臺北：張老師文化事業股份有限公司，2004年。

齊格蒙・鮑曼（Zygmunt Bauman），鮑磊譯，《來自液態現代世界的44封信》，桂林：漓江出版社，2012年。

齊格蒙・鮑曼（Zygmunt Bauman）著，谷蕾、武媛媛譯，《流動的時代》，南京市：江蘇人民出版社，2012年。

齊格蒙・鮑曼（Zygmunt Bauman）著，谷蕾、胡欣譯，《廢棄的生命》，南京市：江蘇人民出版社，2006年。

齊格蒙・鮑曼（Zygmunt Bauman）著，邵迎生譯，《現代性與矛盾性》，北京：商務印書館，2003年。

齊格蒙・鮑曼（Zygmunt Bauman）著，洪濤譯，《立法者與闡釋者：論現代性、後現代性與知識份子》，上海市：上海人民出版社出版發行：新華書店上海發行所經銷，2000年。

齊格蒙・鮑曼（Zygmunt Bauman）著，洪濤譯，《立法者與闡釋者：論現代性、後現代性與知識份子》，上海市：上海人民出版社出版發行：新華書店上海發行所經銷，2000年。

齊格蒙・鮑曼（Zygmunt Bauman）著，郁建興、周俊、周瑩譯，《生活在碎片之中：論後現代的道德》，上海：學林出版：新華發行，2002年。

齊格蒙・鮑曼（Zygmunt Bauman）著，郇建立、李靜韜譯，《後現代性及其缺憾》，上海市：學林出版社，2000年。

齊格蒙・鮑曼（Zygmunt Bauman）著，郇建立譯，《被圍困的社會》，南京：江蘇人民出版發行：新華經銷，2005年。

齊格蒙・鮑曼（Zygmunt Bauman）著，歐陽景根譯，《流動的現代性》，上海市：上海三聯書店，2000年。

魯道夫・安海姆（Rudolf Arhneim）著，邵牧君譯，《電影作為藝術》，北京：中國電影出版社，2003年。

諾埃爾・伯奇（Noel Burch）著，李天鐸、劉現成譯，《電影理論與實踐》，臺北市：遠流，1997年。

霍華・蘇伯（Howard Suber）著，游宜樺譯，《電影的魔力：Howard Suber電影關鍵詞（全新書封經典版）》，臺北：早安財經出版社，2012年。

羅伊・波特（Roy Porter）著，巫毓荃譯，《瘋狂簡史》，臺北：左岸文化，2004年。

羅伯特・史坦（Robert Stam）、羅伯特・柏戈恩（Robert Burgoyne）、佛立特曼・路易斯（Sandy Flitterman-Lewis）合著，張梨美譯，《電影符號學的新語彙》，臺北市：遠流出版事業股份有限公司，1997年。

羅伯特・史坦（Robert Stam）著，陳儒修、郭幼龍譯，《電影理論解讀》，臺北市：遠流出版事業股份有限公司，2002年。

蘇珊・海沃德（Susan Hayward）著，鄒贊、孫柏、李玥陽譯，《電影研究關鍵詞》，北京：北京大學出版社，2013年。

（二）中文著作

井迎兆，《電影剪接美學—說的藝術》，臺北：三民書局出版社，2006年。

王介安主編，《電影辭典》，臺北：國家電影資料館，1996年。

王志敏，《電影語言學》，北京：北京大學出版社，2007年。

王瑞芸編著，《新表現主義》，北京：人民美術出版社，2003年1月。

王墨林，《導演與作品》，臺北：聯亞出版，1978年。

朱輝軍，《電影形態學》，北京：中國電影出版社，初版1994年3月。

李幼蒸，《當代西方電影美學思想》，臺北市：時報文化出版社，1991年。

李幼蒸，《慾望倫理學》，嘉義：南華管理學院，1998年。

李恒基、楊遠嬰主編，《外國電影理論文選（修訂本）（上下冊）》，北
 京市：生活‧讀書‧新知三聯書店出版，2006年。

李英明，《文化意識形態的危機》，臺北市：時報文化出版社，1992年。

李道新，《影視批評學》，北京：北京大學出版社，2007年。

汪民安主編，《文化研究關鍵詞》，南京：江蘇人民出版社，2007年。

沈志中，《瘖啞與傾聽：精神分析早期歷史研究》，臺北市：行人文化實
 驗室，2009年6月。

周英雄、馮品佳主編，《影像下的現代：電影與視覺文化》，臺北：書林
 出版有限公司，2007年。

周蕾，《寫在家國以外》，香港：牛津大學出版，1995年。

孟樊，《後現代的認同政治》，臺北市：揚智出版，2001年。

林小雲，王品驊主編，《流變與幻形：當代臺灣藝術穿越九〇年代》，臺
 北市：世安文教基金會出版；2001年。

林文淇、吳方正主編，《觀展看影：華文地區視覺文化研究》，臺北市：書
 林出版有限公司，2009年。

林玉華、樊雪梅，《當代精神分析導論—理論與實踐》，臺北市：五南出
 版社，2004年。

金丹元，《電影美學導論》，上海：復旦大學出版社，2008年5月。

姚曉濛，《電影美學》，臺北市：五南出版社，1993年。

姜宇輝,《德勒茲身體美學研究》,大陸:華東師範大學,2007年。

徐賁,《走向後現代與後殖民》,北京:中國社會科學,1996年。

高宣揚,《後現代論》,北京:中國人民大學出版社(朗朗書房),2005年。

高宣揚,《當代法國思想五十年(上)》,北京:中國人民大學出版社
　　(朗朗書房),2005年。

高宣揚,《當代法國思想五十年(下)》,北京:中國人民大學出版社
　　(朗朗書房),2005年。

陳國永主編,《視覺文化研究讀本》,北京:北京大學出版社,2008年。

陳懷恩,《圖像學:視覺藝術的意義與解釋》著,臺北市:如果出版,
　　2008年。

曾柏仁,《因為導演,所以電影》,臺北:揚智文化,2000年。

曾曬淑主編,《身體變化西方藝術中身體的概念和意象》,臺北市:南天
　　出版社,2004年。

焦雄屏編著,《臺灣新電影》,臺北市:時報文化出版社,1988年6月。

黃日丹著,《影片的美學》,北京:中國電影出版社,1992年。

黃建業,《人文電影的追尋》,臺北:遠流出版事業股份有限公司,1990年。

楊文玄編著,《超現實主義》,臺北市:信實出版社,1997年。

路況,《後/現代及其不滿》,臺北市:唐山出版社,1990年。

廖金鳳編著,《電影指南(上):警匪犯罪、恐怖驚悚、歌舞音樂、文藝
　　愛情篇》,臺北:遠流出版事業股份有限公司,2002年。

廖金鳳編著,《電影指南(下):動作冒險、喜劇、科幻、戰爭歷史》,
　　臺北:遠流出版事業股份有限公司,2002年。

廖炳惠編著,《關鍵詞200:文學與批評研究的通用辭彙》,臺北市:麥田
　　出版,2006年。

齊隆壬,《電影符號學:從古典到數位時代(新版)》,臺北:書林出版
　　有限公司,2013年。

劉立行,《電影理論與批評》,臺北:五南,1999年。

劉紀蕙編,《文化的視覺系統Ⅰ:帝國─亞洲─主體性》,臺北市:麥田
　　出版,2006年。

劉紀蕙編，《他者之域：文化身分與再現策略》，臺北市：麥田出版，2001年。

劉悅笛，《視覺美學史—從前現代、現代到後現代》，山東省：山東文藝出版，2008年。

劉康，《對話的喧囂—巴赫汀文化理論述評》，臺北市：麥田出版，1995年。

劉森堯，《電影與批評》，臺北：志文出版社，1982年。

劉森堯，《電影與導演》，臺北：志文出版社，1977年。

蔡振家，《另類聆聽：表演藝術中的大腦疾病與音聲異常》，臺北市：國立臺灣大學出版中心，2011年。

鄭祥福，《後現代主義》，臺北：揚智文化，1999年。

鄭雅玲，《外國電影史》，北京：中國廣播電視出版社，1995年7月。

鄭樹森，《電影類型與類型電影》，南京：江蘇教育，2006年。

蕭森，《先鋒派電影導演論》，北京：中國工人出版社，2004年。

戴錦華，《電影批評》，北京：北京大學出版社，2007年。

鍾明德，《從寫實主義到後現代主義》，臺北：書林出版有限公司，2005年。

簡政珍，《電影閱讀美學》，臺北市：書林出版有限公司，2006年。

羅崗、顧錚主編，《視覺文化讀本》，桂林：廣西師範大學，2003年。

（三）英文書目

Bracha L. Ettinger, foreword by Judith Butler, introduction by Griselda Pollock, edited and with an afterword by Brian Massumi, *The matrixial borderspace*, Minneapolis : University of Minnesota Press, 2006.

Christian Metz ; translated by Michael Taylor, *Film language : a semiotics of the cinema* ,New York : Oxford University Press, 1974.

Christian Metz, translated by Celia Britton ... [et al.], *The imaginary signifier : psychoanalysis and the cinema* ,Bloomington : Indiana University Press, c1982.

Christian Metz, translated by Donna Jean Umiker-Sebeok, *Language and cinema*, The Hague : Mouton, 1974.

David Bordwell and Noël Carroll edited, *Post-theory : reconstructing film studies* ,

Madison : University of Wisconsin Press, 1996.

David Bordwell, *Figures traced in light : on cinematic staging* ,Berkeley : University of California Press, c2005.

David Bordwell, Kristin Thompson, *Film art : an introduction* ,Boston : McGraw Hill, c2008.

David Bordwell, *Making meaning : inference and rhetoric in the interpretation of cinema* ,Cambridge, Mass. : Harvard University Press, 1989.

David Bordwell, *Planet Hong Kong : popular cinema and the art of entertainment,* Cambridge, Mass. : Harvard University Press, 2000.

David Bordwell, *The way Hollywood tells it : story and style in modern movies,* Berkeley : University of California Press, c2006.

Ella Shohat, Robert Stam, *Unthinking Eurocentrism : multiculturalism and the media,* London ; New York : Routledge, c1994.

Gilles Deleuze、F.Guattari, *A thousand plateaus :capitalism and schizophrenia,* London : Continuum,2004.

Kristin Thompson, David Bordwell, *Film history : an introduction* ,Boston : McGraw-Hill, c2003.

Robert Stam and Toby Miller edited, *Film and theory : an anthology,*Malden, Mass. : Blackwell Publishers, 2000.

Robert Stam, Robert Burgoyne and Sandy Flitterman-Lewis , *New vocabularies in film semiotics : structuralism, post-structuralism, and beyond,* London ; New York : Routledge, 1992.

Robert Stam, *Subversive pleasures : Bakhtin, cultural criticism, and film* ,Baltimore : Johns Hopkins University Press, c1989.

Žižek, Slavoj, *Enjoy Your Symptom! Jacques Lacan in Hollywood and out,* New York: Routledge, 2001.

Slavoj Zizek , *How to read Lacan* , New York : W W Norton & Company, 2007.

Jacques Lacan , Edited by Jacques-Alain Miller, *The Seminar of Jacques Lacan,* W. W. Norton & Company, Iuc, On Feminine Sexuality :The Limits of Love and

Knowledge, America : New York, 1998.

二、學位論文

周阜永，《我想成為泰勒？對鬥陣俱樂部影片之自我探尋》，臺灣：國立
嘉義大學視覺藝術研究所碩士論文，2011年。

金健，《論大衛・芬奇電影中的俄狄浦斯化傾向》，大陸：華東師範大學
廣播電視藝術學研究所碩士論文，2008年。

康靜文，《《美國心・玫瑰情》與《鬥陣俱樂部》中的男性主體之死》，
臺灣：國立成功大學藝術所碩士論文，2001年。

陳映廷，《電影《鬥陣俱樂部》與《美國殺人魔》中的精神分裂與消費社
會》，臺灣：國立中央大學英美語文學研究所碩士論文，2006年。

趙世佳，《敘事與修辭：大衛・芬奇電影研究》，大陸：南京師範大學電
影學研究所碩士論文，2011年。

饒美君，《流動主體與精神分析再探：「分裂電影」中的情感》，臺灣：
私立淡江大學英美文學系碩士論文，2013年。

三、期刊

（一）中文期刊

毛雅芬，〈溫柔詮釋暴力的深度〉，《放映週報》，160期，2008年6月。

克里斯・派蒂著，潘源譯，〈關於羅斯道芬伯格《基於一個真實的故事》
及"遺失電影"、"後電影"和"創傷後電影"的思考〉，世界電影
第2期，2010年，頁181-87。

李巧，〈解構《天鵝湖》─貼近經典的五條捷徑〉，《PAR表演藝術雜誌》
219期，2011年03月，頁30-33。

沈志中，〈思想主體的套疊：拉岡與德希達〉，《文化研究》第11期，

2010年，頁189-217。

周桂君，〈現代性語境下創傷體驗的文化解讀〉，《社會科學輯刊》第6期，2010年，頁231-34。

凌海衡，〈歷史創傷的再現—大屠殺電影敘事的兩種方法〉，《文藝研究》第1期，2010年，頁92-99。

許綺玲，〈寄生在日常生活中，《一個睡覺的人》苟活（無）經驗的如歌寫照〉，《藝術學研究》第7期，2010年，頁183-212。

楊凱麟，〈二（特異）點與一（抽象）線—德勒茲思想的一般拓樸學〉，《臺大文史哲學報》第24期，2006年5月，頁173-189。

葛莉賽達・波洛克（Griselda Pollock）著，倪明萃譯，〈創傷年代的美學感同與見證〉，藝術學研究第8期，2011年，頁73-126。

劉紀蕙，〈死亡驅力，或是解離之力：克莉絲蒂娃文化理論的政治與倫理〉，《文化研究》，文化研究第3期，2006年9月，頁85-127。

蔡秀枝，〈克莉斯蒂娃對母子關係中陰性空間的看法〉，《中外文學》，第21卷第9期，1992年9月。

談玉儀，〈女人・城市・精神分析：維吉妮亞・吳爾芙的視覺轉述〉，2005年，淡江大學英文學系博士論文。

蘇子中，〈那一年，亞陶在殖民地博覽會看了峇里島劇場的表演：一個在殖民帝國陰影下的劇場事件〉，《英美文學評論》期刊第18期，2011年，頁137-168。

林耀盛、龔卓軍，〈我的傷口先於我存在？從創傷的精神分析術到倫理現象學作為本土心理治療的轉化〉，《應用心理研究》第41期，2009年3月，頁185-234。

（二）英文期刊

F. Jameson, Imaginary and Symbolic in Lacan: Marxism, Psychoanalytic Criticism, and the Problem of the Subject,Yale French Studies 55.56, 1978, pp. 338-395。

Han-yu Huang," Conspiracy and Paranoid-Cynical Subjectivity in the Society of Enjoyment: A Psychoanalytic Critique of Ideology", NTU Studies in Language

and Literature Number 17, 2007, p159-198.

Özbay, Müge; Eviner, İnci; Akgün, Tevfik,"Deterritorialization，Performative Identity and Uncanny Representation of Woman's Body in the Works of Ana Mendieta", Yıldız Technical University, Istanbul, 2007。

Patricia Owen，"Portrayals of schizophrenia by entertainment media: a content analysis of contemporary movies.", Psychiatric services, 2012, p655-659。

Zimmermann Anja, Sorry for Having to Make You Suffer：Body, Spectator, and the Gaze in the Performances of Yves Klein, Gina Pane, and Orlan,Discourse, 24.3, Fall 2002, pp. 27-46.

Diken, Bŭlent, and Carsten Baffe Laustsen, "Enjoy Your Fight!—'Fight Club' as a Symptom of the Network Society." , Cultural Values 6.4 , 2002, p349-367.

Schrader, Paul, "Notes On Film Noir",Film Comment; Spring 1972, p8-13.

四、電影

大衛‧芬奇（David Andrew Leo Fincher）導演，《火線追緝令》（Seven），美國：新線影業，1995年。

大衛‧芬奇（David Andrew Leo Fincher）導演，《社群網戰》（The Social Network），美國：哥倫比亞影業，2010年。

大衛‧芬奇（David Andrew Leo Fincher）導演，《致命遊戲》（The Game），美國：寶麗金影業娛樂公司，1997年。

大衛‧芬奇（David Andrew Leo Fincher）導演，《班傑明的奇幻旅程》（The Curious Case of Benjamin Button），美國：派拉蒙影視公司，2008年。

大衛‧芬奇（David Andrew Leo Fincher）導演，《索命黃道帶》（Zodiac），美國：派拉蒙影視公司，2007年。

大衛‧芬奇（David Andrew Leo Fincher）導演，《鬥陣俱樂部》（Fight Club），美國：二十世紀福斯影業，1999年。

大衛‧芬奇（David Andrew Leo Fincher）導演，《異形3》（Alien3），美國：二十世紀福斯影業，1992年。

大衛・芬奇（David Andrew Leo Fincher）導演，《龍紋身的女孩》（The Girl with the Dragon Tattoo），美國：哥倫比亞影業，2011年。

大衛・芬奇（David Andrew Leo Fincher）導演，《顫慄空間》（Panic Room），美國：哥倫比亞影業公司，2002年。

希區考克（Alfred Hitchcock）導演，《後窗》（Rear Window），美國：派拉蒙影視公司，1954年。

希區考克（Alfred Hitchcock）導演，《驚魂記》（Psycho），美國：派拉蒙影視公司，1960年。

馬丁・史柯西斯（Martin Scorsese）導演，《四海好傢伙》（Goodfellas），美國：華納影片公司，1990。

馬丁・史柯西斯（Martin Scorsese）導演，《雨果的冒險》（Hugo），美國：聯合國際影業，2011年。

馬丁・史柯西斯（Martin Scorsese）導演，《計程車司機》（Taxi Driver），美國：哥倫比亞影片公司，1976年。

馬丁・史柯西斯（Martin Scorsese）導演，《神鬼玩家》（The Aviator），美國：二十世紀福斯影業，2004年。

馬丁・史柯西斯（Martin Scorsese）導演，《神鬼無間》（The Departed），美國：華納兄弟，2006年。

馬丁・史柯西斯（Martin Scorsese）導演，《純真年代》（The Age of Innocence），美國：哥倫比亞三星影片，1993年。

馬丁・史柯西斯（Martin Scorsese）導演，《隔離島》，美國：派拉蒙影視公司，2010年。

馬丁・史柯西斯（Martin Scorsese）導演，《蠻牛》（Raging Bull），美國：聯美影業公司，1980年。

戴倫・艾洛諾夫斯基（Darren Aronofsky）導演，《力挽狂瀾》，美國：福克斯探照燈影業，2008年。

戴倫・艾洛諾夫斯基（Darren Aronofsky）導演，《真愛永恆》（The Fountain），美國：二十世紀福斯影業，2006年。

戴倫・艾洛諾夫斯基（Darren Aronofsky）導演，《黑天鵝》（Black

Swan），美國：二十世紀福斯影業，2011年。

戴倫‧艾洛諾夫斯基（Darren Aronofsky）導演，《噩夢輓歌》（Requiem for a Dream），美國：藝匠公司，2000年。

Darren Aronofsky, π , USA : Harvest Filmworks, 1998.

Martin Scorsese, *After Hours*, USA : Embassy International Pictures, 1985.

Martin Scorsese, *Cape Fear*, USA : Amblin Entertainment,1991.

Martin Scorsese, *Casino*, USA : Universal Pictures , 1995.

Martin Scorsese, *New York Stories*, USA : Touchstone Pictures , 1989.

Martin Scorsese, New York, New York, USA : Chartoff-Winkler Productions , 1977.

Martin Scorsese, *The Color of Money*, USA : Touchstone Pictures 1986

Martin Scorsese, *The King of Comedy*, USA : Embassy International Pictures, Twentieth Century Fox Film Corporation, 1983.

Martin Scorsese, *The Last Temptation of Christ*, USA & Canada: Universal Pictures, 1988.

美學藝術類　PH0170　秀威文哲叢書18

雙聲‧雙身：當代電影中
的分裂主體研究

作　　者/黃資婷
叢書主編/韓　晗
責任編輯/盧羿珊
圖文排版/周政緯
封面設計/蔡瑋筠

發 行 人/宋政坤
法律顧問/毛國樑　律師
出版發行/秀威資訊科技股份有限公司
　　　　　114台北市內湖區瑞光路76巷65號1樓
　　　　　電話：+886-2-2796-3638　傳真：+886-2-2796-1377
　　　　　http://www.showwe.com.tw
劃撥帳號/19563868　戶名：秀威資訊科技股份有限公司
　　　　　讀者服務信箱：service@showwe.com.tw
展售門市/國家書店（松江門市）
　　　　　104台北市中山區松江路209號1樓
　　　　　電話：+886-2-2518-0207　傳真：+886-2-2518-0778
網路訂購/秀威網路書店：http://www.bodbooks.com.tw
　　　　　國家網路書店：http://www.govbooks.com.tw

2016年9月　BOD一版
定價：300元
版權所有　翻印必究
本書如有缺頁、破損或裝訂錯誤，請寄回更換

國家圖書館出版品預行編目

雙聲‧雙身：當代電影中的分裂主體研究 / 黃資婷
作. -- 一版. -- 臺北市：秀威資訊科技,
2016.09
　面；　公分
BOD版
ISBN 978-986-326-387-6(平裝)

1. 影評 2. 電影片

987.013　　　　　　　　　　　　105010902

讀者回函卡

感謝您購買本書，為提升服務品質，請填妥以下資料，將讀者回函卡直接寄回或傳真本公司，收到您的寶貴意見後，我們會收藏記錄及檢討，謝謝！
如您需要了解本公司最新出版書目、購書優惠或企劃活動，歡迎您上網查詢或下載相關資料：http:// www.showwe.com.tw

您購買的書名：_____

出生日期：_____年_____月_____日

學歷：□高中 (含) 以下　　□大專　　□研究所 (含) 以上

職業：□製造業　□金融業　□資訊業　□軍警　□傳播業　□自由業
　　　□服務業　□公務員　□教職　□學生　□家管　□其它_____

購書地點：□網路書店　□實體書店　□書展　□郵購　□贈閱　□其他

您從何得知本書的消息？

　□網路書店　□實體書店　□網路搜尋　□電子報　□書訊　□雜誌
　□傳播媒體　□親友推薦　□網站推薦　□部落格　□其他_____

您對本書的評價：(請填代號　1.非常滿意　2.滿意　3.尚可　4.再改進)

　封面設計____　版面編排____　內容____　文／譯筆____　價格____

讀完書後您覺得：

　□很有收穫　□有收穫　□收穫不多　□沒收穫

對我們的建議：_____

11466
台北市內湖區瑞光路 76 巷 65 號 1 樓

秀威資訊科技股份有限公司　　　收

BOD 數位出版事業部

...

（請沿線對折寄回，謝謝！）

姓　　名：＿＿＿＿＿＿＿＿　年齡：＿＿＿＿　性別：□女　□男

郵遞區號：□□□□□

地　　址：＿＿＿＿＿＿＿＿＿＿＿＿＿＿＿＿＿＿＿＿

聯絡電話：(日) ＿＿＿＿＿＿＿＿＿　(夜) ＿＿＿＿＿＿＿＿＿

E-mail：＿＿＿＿＿＿＿＿＿＿＿＿＿＿＿＿＿＿＿＿＿＿